어느 날
예술이 시작되었다

어느 날
예술이 시작되었다

김정원 나태주 최우람 이영연
이충기 허윤경 이종범 박상원

한국문화예술교육진흥원 × EBS 공동기획
EBS 〈예술가의 VOICE〉 제작팀 · 고희정 지음

차례

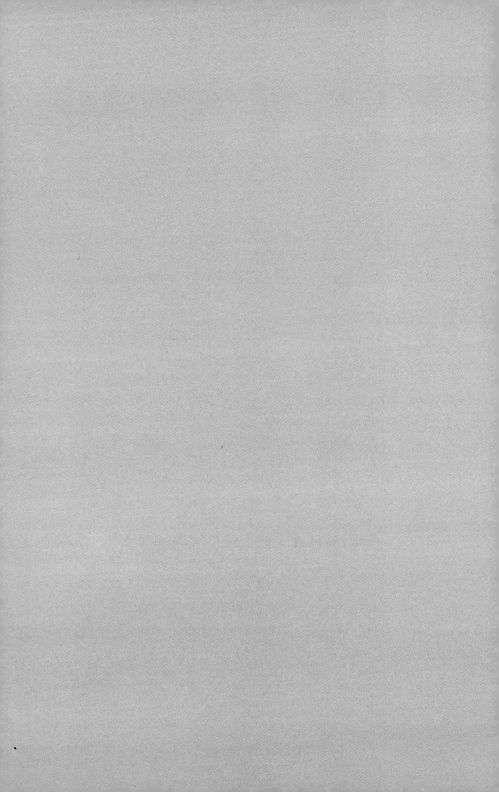

들어가며

✦

여러 방송 프로그램과 책을 써왔지만 누군가를 인터뷰한다는 것은 시작부터 어려운 작업이다. 일단 인터뷰이를 잘 알고 있어야 하기 때문에 인터넷 구석구석을 뒤져 기사와 영상 자료를 찾아낸다. 책을 읽기도 하고 영화를 보기도 한다. 물론 대중매체를 통해 드러난 내용들이 그들의 전부도, 진짜 모습이라고도 할 수 없지만 그래도 최대한 자료를 모을 수밖에 없다.

그렇게 나름 단단히 준비를 하고 나서 그들을 만나게 되는데, 막상 만났을 때는 듣는 것에 열심이어야 한다. 또 인터뷰는 분명한 목적을 가지고 있지만 목적을 향해 너무 달려도 안 되고 그렇다고 목적에 도달하지 못해도 안 된다. 질문과 대답이 오가는 순간순간 인터뷰이의 대답을 재빨리 이해하고 말을 이끌어야 한다. 그리고 무엇보다 즐겁게 이야기를 나누며 공감해야 하는데, 하물며 저마다의 독특한 개성과 나름의 예민함을 갖추고 있는 예술가들을 인터뷰하는 일이라니! 솔직히 처

음부터 부담으로 다가왔다.

그들에게 무엇을 물어야 할까, 어떻게 이야기를 시작해야 할까 계속 고민했다. 대한민국을 대표하는 문화예술인들이라면 들려줄 이야기도, 들어야 할 이야기도 얼마나 많겠는가. 그들의 이야기를, 그들의 인생과 예술에 대한 열정을 어떻게 한두 시간의 짧은 인터뷰로 담아낼 수 있겠는가.

그런데 문득 스치는 단어가 있었다. 바로 '처음'이다. 이제는 내로라하는 피아니스트, 조각가, 시인 등등이 되었지만 그들에게도 당연히 처음이 있었으리라. 피아노를 처음 쳐본 순간, 어렸을 때는 다른 꿈을 꾸었지만 조각가의 길을 걷게 된 순간, 시를 쓸 수밖에 없었던 운명적인 순간들 말이다. 그것은 스승과의 만남일 수도 있고, 아련한 첫사랑의 추억일 수도 있고 또 눈이 번쩍 뜨이는 충격적인 경험일 수도 있다. 그렇게 누구나 다 처음은 있다. 그들의 '처음'이 무척 궁금해졌다.

그 처음을 시작으로 꿋꿋이 자신의 길을 걸어온 예술가들. 당연히 쉽지 않은 길이었을 테니 많은 어려움이 있었을 것이고, 반면에 기쁨과 행복도 있었을 것이다. 그리고 그것은 자신만의 삶의 목표와 철학 그리고 예술가로서의 자긍심과 책임감을 갖게 했을 것이다. 또 이쯤 되면 '나'로 시작된 길이 '세상'을 향해 열려 있지 않을까.

그런 기대 반 걱정 반으로 인터뷰를 시작하게 되었다. 그리고 그분들과의 즐거웠던 인터뷰 내용을 꼼꼼히 정리해보았다. 아울러 한분 한 분 만나면서 느꼈던 감정이나 소회 같은 것도 곁들였다. 이 책을

읽는 독자분들도 나와 함께 인터뷰어가 되어보면 어떨까? 떨리는 마음으로 그들에게 묻고 답을 듣는 거다. 그들의 이야기에 고개를 끄덕이고 공감해보는 거다. 그리고 나면 분명 그들이 얼마나 많은 노력을 해왔는지, 그들의 열정이 얼마나 대단한지 알게 될 것이다. 그리고 무엇보다 이 시대를 함께 살아가는 그들의 이야기가 나의 삶의 이야기와 그리 다르지 않다는 것을 느끼게 될 것이다.

고희정

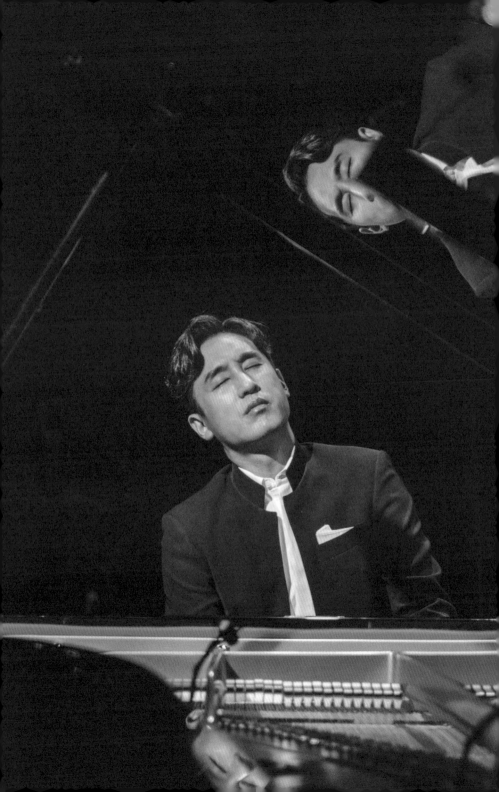

음악을 사랑하고
행복을 연주하는

피아니스트

(김정원)

예원학교 재학 중 오스트리아로 유학을 떠나 빈 국립음악대학, 프랑스 파리 고등국립음악원 최고연주자 과정을 최우수 성적으로 졸업했다. 동아음악콩쿠르 우승, 뵈젠도르퍼 국제 피아노 콩쿠르 우승, 엘레나 롬브로 스테파노프 피아노 콩쿠르 1위, 마리아 카날스 콩쿠르 금메달 등 세계 유수의 콩쿠르에서 입상했다. 빈 심포니, 체코 필하모닉, 북독일방송 심포니, 서울시향, KBS 교향악단, 코리안 심포니 등과 협연했다. 다양한 클래식 공연을 기획하고 연주하며 대한민국을 대표하는 피아니스트로 활동 중이다.

만남

그를 처음 본 건 영화에서였다. 2006년 꽤 인기를 끌었던 음악
영화 〈호로비츠를 위하여〉. 피아노를 사랑하고 배우고 싶지만 가난해
배울 수 없었던 천재 소년과 그를 키워내는 선생님의 눈물겨운 이야기.
천재 소년은 결국 세계적인 피아니스트가 되어 선생님 앞에 나타나는
데, 그가 바로 김정원 피아니스트였다. 스크린을 통해 뿜어져 나오는 그
의 열정적인 연주에 나도 모르게 눈물을 흘렸던 기억이 나는데, 그를 이
렇게 만나게 되다니!

평창동의 한 카페에서 만난 그는 오히려 그때보다 더 젊어진
듯 보였다. 단정한 용모에 편안한 말투. 사전 인터뷰라는 명목으로 시작
된 대화는 쉴 새 없이 이어졌고, 한참의 시간이 지나고 나서야 끝이 났
다. 피아니스트 그것도 남자 피아니스트이니 조금은 까칠하고 예민할
거라는 선입견을 갖고 있었나 보다, 예상치 못한 편안함에 돌아오는 길
이 참 기분 좋았다.

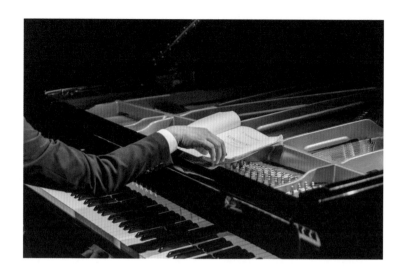

　몇 주 후 EBS 공감 스튜디오에서 인터뷰 및 연주 장면 촬영이 있었다. 피아니스트를 초대했으니 나름 좋은 피아노도 대여하고 배경으로 쓸 멋진 영상도 준비했다. 또 피아니스트의 연주를 최대한 잘 담아낼 수 있도록 음질에도 신경을 많이 썼다. 드디어 그의 연주가 시작됐다. 고도프스키의 〈그 옛날 빈(Alt Wien)〉. 순간, 우리 모두는 완전히 매료되었다. 공간을 꽉 채운 부드러운 피아노 선율에 멋지게 펼쳐지는 빈의 전경이 어우러져 진짜 '그 옛날 빈'에 서 있는 것 같은 기분이 들었다. 다음으로 이어진 곡은 멘델스존의 〈무언가(Lieder ohne Worte)〉, 차이콥스키의 〈피아노 협주곡 1번〉까지. 우리만 보고 듣기에 너무도 아까워 관객을 초대하지 않은 것이 아쉬울 정도였다. 또 다양한 각도를 위해 몇

번의 촬영이 거듭됐지만 매번 즐겁게 최선을 다하여 연주하는 모습을 보며 그가 얼마나 피아노를 사랑하는지 알 수 있었다. 그리고 이어진 그와의 인터뷰. 이제 그와 함께 나눈 보석 같은 이야기들을 풀어놓는다.

먼저 인사 부탁드릴게요.

안녕하세요, 저는 피아노를 치며 하루하루 즐겁게 살고 있는 피아니스트 김정원입니다.

이렇게 모시게 되어 영광입니다. 오늘 연주, 정말 좋았어요. 역시 대한민국을 대표하는 피아니스트구나 하는 생각이 들었습니다. 남자 피아니스트가 많기는 하지만 어렸을 때를 생각하면 주변에서 피아노 치는 남자아이는 많지 않았던 것 같아요. 어떻게 피아니스트가 되셨는지, 특별한 이유나 계기가 있었는지 궁금합니다.

일단은 제가 음악을 좋아하는 유전자는 가지고 있었던 거 같아요. 보통 남자아이들은 음악보다는 조금 더 활동적인 것, 태권도나 야구, 축구 뭐 이런 것들을 많이 좋아하잖아요. 그런데 저는 그런 것보다 음악을 더 좋아했어요. 어머니께서 만화영화 주제가 같은 테이프를 틀어주시면 하루 종일 반복해서 들었죠. 그래서 처음 만난 악기에 그냥 매료될 수 있는 그런 상태였던 거 같고요, 그 상태에서 **처음 만난 악기가 바로 피아노였습니다.**

그럼 처음 피아노를 만나게 된 때는 언제셨는데요?

부모님이 음악을 하시거나 집에 피아노가 있지는 않았는데, 제가 처음 들어간 유치원이 음악 학원이랑 붙어 있는 유치원이었어요. 그래서 유치원 원아들한테 일주일에 한 번씩 피아노를 만질 수 있는 시간

을 주셨는데, 그때 잠깐 만지는 피아노가 너무 신기하고 재미있어서 만지고 일어날 때마다 아쉬운 거예요. 피아노 학원에 다니는 형이나 누나들은 30분씩, 1시간씩 피아노를 배우고 만지고 가는데 그게 그렇게 부럽더라고요. 그래서 어머니한테 유치원은 가고 싶지 않고 피아노 학원을 다니고 싶다고 졸라서 일곱 살 되던 해에 유치원을 그만두고, 피아노 학원으로 옮겨 본격적으로 피아노를 배우기 시작했습니다.

일곱 살 어린아이가 피아노에 그렇게 매료될 수 있다는 게 참 놀랍습니다. 좀 전에 음악을 좋아하는 유전자를 가지고 있었다고 하셨잖아요. 부모님이 음악을 하지 않으셨어도 어떤 영향을 받은 걸까요?

어머니가 클래식 음악을 굉장히 좋아하셨어요. 전라북도 남원이 고향이시라 대학 때 서울로 유학을 오셨는데, 어머니 말씀으로는 그 빠듯한 형편에도 차비 아끼고 식사비 아껴가면서 클래식 음반을 하나둘씩 사서 모으셨대요. 그 음반들이 집에 1,500장이 넘게 있었어요. 또 아버지의 보물 1호가 바로 전축이었죠. 물론 제가 만지면 안 되는 아버지의 소중한 물건이었지만, 저한테는 보물섬 같은 거였다고나 할까요. 어머니께서 학교 선생님이셔서 할머니가 저를 봐주셨는데, 할머니께 부탁해 몰래 음반들을 하나씩 다 꺼내서 구경하고 아버지의 전축으로 틀어보곤 했어요. 그렇게 혼자 어머니의 음반을 거의 다 들어봤죠. 일곱 살 때는 부모님도 그걸 아시고 사용하는 방법을 가르쳐주셨어요. 더 커

서는 그것을 모두 카세트테이프로 옮겨서 워크맨(작은 카세트테이프 플레이어)으로 하루 종일 음악을 듣고 지냈죠. 이제 커서 생각해보니까 아무래도 음악을 듣는 면에 있어서는 특별한 부분이 있었던 것 같아요.

　　또 어머니, 아버지 두 분 다 국문학자이시거든요(어머님이 〈호랑이 선생님〉 〈옛날의 금잔디〉 〈당신이 그리워질 때〉 등을 집필한 이금림 드라마 작가다). 그래서 어렸을 때부터 부모님이 저한테 다양한 언어적 표현을 많이 해주셨던 거 같아요. **저는 모든 예술의 어떤 근본이 되는 것은 '문학'이라고 생각하거든요. 왜냐하면 인간은 감정을 갖고 있는데 그 감정이라는 건 굉장히 순간적이고 즉흥적인 것이어서 그것이 기억이라는 보관함에 저장될 때는 언어가 필요하단 말이죠.** 그리고 시간이 지나면 예전 그 순간에 느꼈던 진짜 실제의 감정보다는 내가 어떻게 저장했느냐가 기억에 남게 되고, 그것이 다시 그 감정으로 표출되기 때문에 저는 언어가 굉장히 중요하다고 생각해요. 그래서 어렸을 때 부모님한테 많은 다양한 표현을 들었던 것이 저의 감성이나 정서, 공감능력, 이런 것에 분명히 좋은 영향을 주었을 거라고 생각하며 감사하게 여기고 있습니다.

운명의 악기를 만나다

말씀을 듣다보니 역시 재능을 발견하고 키우는 데는 환경이 정말 중요하구나 하는 생각이 드는데요. 사실 요즘 많은 부모님들이 피아노는 기본으로 생각하며 아이에게 가르치잖아요. 그런데 문제는 그걸 또 끝까지 배우기가 쉽지는 않다는 것이죠. 억지로 시켜서 그런 경우도 있겠지만, 아이 스스로 배우고 싶어서 시작하더라도 조금만 어려운 부분이 나오면 흥미를 잃게 마련인데요. 그런 어려움을 다 극복하고 피아니스트가 되어야겠다고 결심을 하게 된 계기가 있었을까요?

기억을 더듬어보면 참 희한한 것은 어떤 순간에 피아니스트가 돼야 되겠다가 아니라, 피아노를 만난 순간부터 그냥 제 꿈은 피아노를 계속 치는 것이었던 거 같아요. 그래도 특별한 계기가 됐던 순간이 있었나 생각해보면, 초등학교 2학년 때였어요. 우연히 쇼팽의 〈피아노 소나타 2번〉을 듣게 됐는데, 정말 충격적이었어요. 내가 치고 있던 피아노

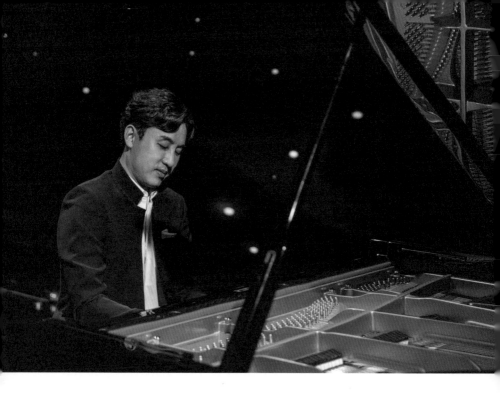

기억을 더듬어보면 참 희한한 것은 어
떤 순간에 피아니스트가 돼야 되겠다
가 아니라, 피아노를 만난 순간부터
그냥 제 꿈은 피아노를 계속 치는 것
이었던 거 같아요.

곡들과는 너무 다른 음악이었거든요. 세상에 어떻게 이런 음악이 존재할 수 있을까 하는 생각이 들 정도였죠. 그 곡을 처음 들은 날은 정말 꼬박 밤을 새워가며 계속 반복해서 들었어요. 그리고 다음 날, 눈이 빨개진 채로 학교에 가서 친구들 귀에 이어폰을 꽂아주면서 "이것 좀 들어보라."고 했죠, 너무 좋아서. 그런데 친구들은 시큰둥하더라고요.(웃음) **그때 그 쇼팽의 〈피아노 소나타 2번〉이 저한테는 '꼭 피아니스트가 되어야겠다.' 이런 구체적인 꿈이라기보다는 '내가 내 손으로 이 곡을 꼭 쳐야겠다, 치고 싶다.'라는 그런 간절한 소망을 갖게 했던 거 같습니다.**

어린 나이에도 피아노에 대한 열정이 정말 대단하셨네요. 쇼팽의 〈피아노 소나타 2번〉은 상당히 어려운 곡으로 알고 있는데, 언제 처음 쳐보셨나요?

실제로 그 곡을 처음 친 건 열여섯 살, 고등학교 1학년 때였던 거 같아요. 오스트리아 빈으로 유학을 간 후였죠. 그때는 굉장히 감격적이었어요. 나중에는 다른 어려운 곡도 많고 또 좋은 레퍼토리도 많다는 걸 알게 됐지만, 그 곡에 대해서 갖고 있었던 특별함이 있었던 거죠. 초등학교 2학년 때 제가 처음 들은 음반이 아르헨티나 출신의 피아니스트, 정말 전설 같은 분이신데요. 지금도 살아 계신 거장, 마르타 아르헤리치(Martha Argerich)라는 피아니스트의 연주였어요. 사실 그분의 연주는 굉장히 독창적인데, 저는 그 음반을 마르고 닳도록 들었고 지금까지도 저에게는 교과서 같은 해석이라고 할 수 있습니다.

그런데 클래식 악기가 피아노만 있는 게 아니고 바이올린, 첼로, 비올라 등 종류가 참 다양하잖아요. 워낙 어린 나이부터 음악을 좋아하고 많이 들어서 처음 만난 악기에 그냥 매료될 수 있는 그런 상태였다, 그 상태에서 처음 만난 악기가 바로 피아노였다고 하셨는데요. 그래도 피아노를 처음 만났기 때문에 계속 피아노를 치신 건 아닐 것 같아요. 피아노를 계속 치게 된 이유, 피아노만이 갖고 있는 특별한 매력은 어떤 것이 있을까요?

피아노를 처음 만났기 때문에 피아노를 친 건 아닐 것 같다고 하셨지만, 사실 맞아요.(웃음) 피아노를 처음에 만났기 때문에 피아노를 한 거고, 제가 만약에 그때 바이올린이나 첼로를 연주하는 모습을 볼 수 있는 기회가 있었더라면 어떻게 됐을지는 모르겠어요. 그래서 **우연일 수도 있고 운명일 수도 있는 그런 만남의 순간들이 정말 인생에 있어서 중요하구나** 하는 생각을 하기도 했습니다.

그렇게 피아노를 계속 치다가 제가 예술중학교에 진학했거든요. 거기 가서 봤더니 다양한 악기를 다루는 친구들이 있더라고요. 그때 뒤늦게(마침 사춘기 때) 바이올린이라든지 첼로 같은 현악기에 굉장히 깊게 매료된 적도 있었어요. 현악기는 음정을 본인이 짚어서 비브라토(음을 상하로 가늘게 떨어 아름답게 울리게 하는 기법)도 하고, 활을 이용해서 자기가 톤을 만들어내는 악기라는 생각이 들었어요, 마치 사람의 목소리처럼. 그에 반해 피아노는 메커니즘 자체가 굉장히 기계화된 악기고, 음 하나를 쳤을 때 그 음은 누가 치나 같은 소리가 나는 악기라는 생

각에 굉장히 회의가 들었었죠. 내가 지금 선택할 수 있다면 피아노를 선택하지 않고 현악기를 하고 싶다는 생각을 하면서 현악기 하는 친구들을 부러워하기도 했어요. 피아노에 대한 회의에 빠져 거의 아침부터 밤까지 현악기 곡들만 듣고 다니기도 했고요.

그런데 다시 생각해보니까 어쨌든 음악을 이루는 가장 중요한 요소가 화성, 하모니라는 것인데, 피아노는 현악기와 같은 단선율 악기들이 하지 못하는, 내가 오롯이 혼자서 완벽하게 음악을 완성시킬 수 있는 악기라는 생각이 들더라고요. 또 피아노가 기계 같은 악기고 누가 내도 같은 소리라고 생각했었는데, 빈으로 유학 간 후에는 그게 아니구나, 소리를 정말 다양하게 낼 수 있구나 하는 것을 깨닫게 되었어요. 음색의 다양성, 연주가들만의 고유의 빛깔들에 대해 알게 된 거죠. 그러면서 피아노에 대한 회의를 극복하게 되었고, 지금까지 제 인생에 있어서 최고의 악기다, 다시 선택하라고 해도 피아노를 치겠다는 정도로 애정을 갖고 있습니다.

유학 간 이후에 피아노에 대한 열정이 더 깊어지신 것 같은데요. 만 14세에 오스트리아 빈으로 홀로 유학을 가셨어요. 정말 어린 나이였잖아요, 그것도 혼자 가셨으니. 어려웠던 점도 상당히 많으셨을 거 같아요. 어떠셨는지 또 그 어려움을 어떻게 극복하셨는지 궁금합니다.

제가 중학교 2학년을 마치고 유학을 갔는데요. 처음 빈에 도착

했을 때가 가을이었는데 금방 겨울이 됐어요. 유럽의 겨울은 가보신 분들은 잘 아시겠지만 굉장히 춥고 어둡고 도시가 온통 회색빛이어서 정말 우울증을 유발하는, 그런 완벽한 조건이거든요. 처음 가족을 떠나서 홀로 겪은 그 겨울이 정말 혹독했어요. 유럽의 오래된 5층 건물에 살았는데, 돌계단을 올라가면 그 어두컴컴한 기운이 무서웠고 집에 앉아 있으면 오래된 벽에서 나는 이상한 소리 같은 것도 무서웠죠. 그래서 이불 속에 머리를 파묻고 밤을 지새우기도 했습니다. 또 가족과 연락하는 것이 굉장히 어려웠던 시절이었으니까 하루하루가 참 외로웠는데…… 어느 날이었어요.

조금 용기를 내서 늘 다니던 데보다 조금 더 멀리까지 산책을 하러 갔었는데, 오스트리아 국기가 붙어 있는 건물이 하나 있는 거예요. '어, 저기는 뭐지?' 하면서 가까이 가봤더니 슈베르트의 생가더라고요. 들어가서 봤더니 슈베르트가 썼던 안경, 슈베르트가 스케치한 자필 악보, 슈베르트의 악기, 슈베르트의 침대 이런 것들이 있었어요. 그때 저는 친구가 한 명도 없었고 너무 외롭게 지냈으니까 그곳이 마치 친구 집 같은 거예요. 그래서 그다음 날부터 그곳에 매일 갔어요. 나중에는 그곳을 지키는 할아버지께서 제가 매일 오니까 입장료를 안 받고 그냥 들어가라고 하시더라고요.(웃음) 그때 받은 위로는 정말 컸어요. 그때부터 지금까지 저한테 슈베르트는 그냥 친구 같은 작곡가가 되었죠.

그럼 2018년 슈베르트 피아노 소나타 연주 음반도 그래서 내신 건가요?

맞아요. 평생 동안 슈베르트에 대해서 가지고 있었던 친근함이 결국에는 음반 작업으로 이어진 거라고 할 수 있습니다. 그리고 돌이켜 생각해보면, 그때 그 시절의 외로움이 저한테는 굉장한 양분이 되었다는 생각이 들어요. 고백하자면 저는 모범생 기질을 타고났거나, 주어진 일을 책임감 있게 해내는 그런 타입은 아니거든요. 음악이 좋아서 음악을 했을 뿐이지, 그렇게 성실한 타입은 아니에요. 그래서 만약 그 당시 제게 놀거리가 많았다면 과연 음악에 깊이 빠져들 수 있었을까 하는 생각을 해요. 그때는 너무 할 게 없으니까 심심해서 연습을 하기도 했고, 연습만큼 재미있는 게 또 없기도 했으니까요. 자연스럽게 음악을 듣고 악보를 보고 연습을 하고 했던 게 아닐까 싶고, 그래서 힘든 것도 극복할 수 있었던 것 같아요.

그렇게 어렵고 외로웠던 유학 생활을 잘 견디시고 1997년에는 뵈젠도르퍼 국제 피아노 콩쿠르에서 우승하셨어요. 쇼팽 콩쿠르에서는 우리나라 최초로 3차 예선까지 올라가셨습니다. 그 이후 2005년에는 쇼팽 콩쿠르에서 임동민, 임동혁 형제가 공동 3위에 입상했고, 2010년에는 조성진이 드디어 우승을 했죠. 참 놀라운 일이 아닐 수가 없는데요, 어떻게 생각하시나요?

쇼팽 콩쿠르가 제가 처음 도전했던 2000년 이전에는 한국인

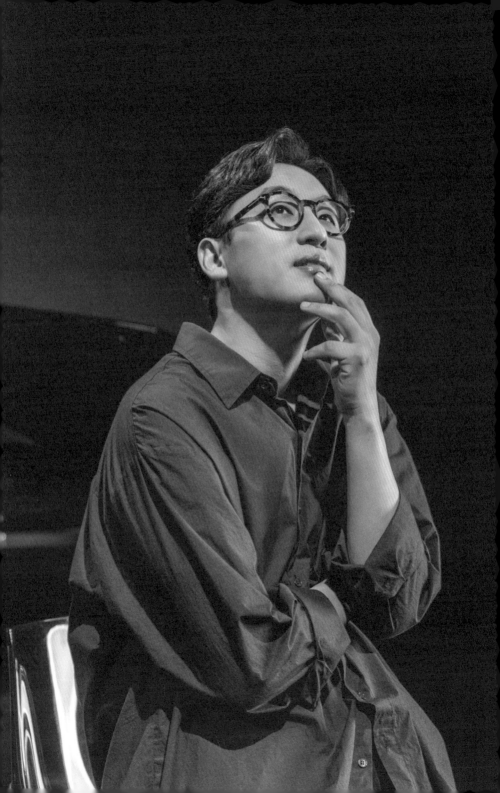

이 1차 예선 관문을 한 번도 뚫지 못한, 좀 높은 장벽의 콩쿠르였거든요. 그런데 그 이후에 클래식 음악뿐만이 아니라 정말 다양한 문화예술 분야에서 우리나라의 위상이나 수준이 말할 수 없이 급격하게 높아진 건 사실인 거 같아요. 특히 우리나라 클래식 음악의 역사는 상대적으로 굉장히 짧은 편인데, 많은 훌륭한 아티스트들이 나왔어요. 한국인이 가지고 있는 예술성과 열정은 정말 세계인이 다 놀랄 만큼 특별하다고 생각해요. 또 음악가로 키우고자 하는 부모님들의 관심과 노력, 좋아진 교육 환경도 큰 힘이 되었다고 생각합니다. 뿐만 아니라, 우리나라의 대중들은 전 세계가 인정하는 '열정적인 대중'이에요. 그러니 앞으로는 이 좋은 자산들을 어떻게 계속 이어가고 또 다음 세대에 물려줄 것인지를 진지하게 고민해야 할 때가 아닌가 생각합니다.

나는 왜 음악을 하는가

말씀하신 것처럼 세계 무대에서 활발하게 활동하는 피아니스트들이 많아지면서 우리나라 대중의 클래식에 대한 관심과 수준도 상당히 높아지고 있다는 생각이 들어요. 또 앞으로도 더 좋은 연주가들이 더 많이 나왔으면 하는 바람도 생기고요. 김정원 피아니스트께서도 빈 심포니나 체코 필하모닉과의 협연 등 세계 무대에서 활발하게 활동하셨는데요, 대한민국을 대표하는 피아니스트로서 피아니스트를 꿈꾸는 청소년들에게 들려주고 싶은 이야기는 무엇인가요?

음악을 하다보면 상처받고 좌절할 일이 굉장히 많습니다. 사실 음악 콩쿠르는 누가 몇 음을 틀렸는지 이런 것들로 순위가 매겨지는 게 아니고 심사위원들의 다분히 개인적인 취향이 좌우하는(물론 수준이라는 것도 있지만), 그런 모호한 부분이 있거든요. 그게 어떤 때는 정치적으로 혹은 약간 비즈니스처럼 악용될 때도 있고요. 그런 여러 가능성들을

인지하고 있는 게 좋을 것 같습니다. 그래서 저는 큰 콩쿠르에서 우승한 후배들한테 "교만하지 마라. 네가 1등 할 때 1차전에서 탈락한 사람들 중에도 너보다 더 뛰어난 사람이 있었을 수 있다."고 늘 얘기합니다. 그러니까 콩쿠르 결과에 자만해서도 안 되고 또 좌절할 이유도 없어요.

저의 경우도 쇼팽 콩쿠르에 출전했을 때 무대 위에서는 어떻게 보면 후회 없는 연주를 하고 내려왔는데 결선에는 오르지 못했어요. 고배를 마셨고 그때 얻은 좌절감은 물론 컸습니다. 어떻게 보면 그 어린 나이에는 인생의 목표일 수도 있었던 큰 대회였고, 어떤 면으로는 결과에 승복하기 힘든 부분도 있었어요. '저 친구가 결선에 진출했는데 내가 못 했어?' 이런 것에서 오는 좌절감도 있었습니다. 그래서 콩쿠르 끝난 후 며칠을 방황했어요. 피아노를 계속하는 게 맞나, 다른 길을 찾는 게 맞나. 그런데 그때 폴란드음악협회에서 우승자를 초청하는 공연을 준비하고 있었는데, 그 협회의 고문 평론가가 콩쿠르 1차부터 결선까지 다 지켜봤는데 그분한테는 제 연주가 와닿았었나 봐요. "나는 이번에 우승자를 부르지 않고 결선 진출에 실패한 한국인 피아니스트 김정원을 무대에 세우고 싶다."고 주장해서서 연락이 왔어요. 피아노 뚜껑을 닫고 며칠 동안 피아노를 치지도 않고 있다가 놀라서 부랴부랴 연습을 하고 비행기표 끊어가지고 가서 연주를 했어요. 또 그것이 계기가 돼서 유럽에서 연주 활동을 계속 이어갈 수 있는 기회를 얻었죠. 입상이라는 결과를 얻지는 못했지만, 그래도 제 연주를 듣고 공감해줄 수 있는 분을 콩쿠르를 통해 만난 거잖아요. 그러니까 콩쿠르라는 것이 결과보다는

'내 연주를 더 많은 분들에게 들려줄 수 있는 기회'라고 생각하면 좋을 것 같아요. 또 그때와는 달리 지금은 거의 모든 대회들이 실시간으로 생중계되거든요. 그래서 어떤 경우에는 탈락한 연주자한테 팬덤이 생기기도 하는 등 좋은 기회가 많이 있어요. 그러니까 결과보다 그 과정에서 얻는 여러 가지 것들을 중요하게 생각하고 도전하면 좋을 것 같습니다.

그리고 가장 중요한 것인데, 저는 음악을 하면서 내가 성공을 하고 싶은데 그 성공을 이룰 수 있는 수단이 음악이 되는 것, 내가 돈을 벌고 유명해지고 명예를 얻는 데 음악을 수단으로 이용하는 삶은 결코 행복하지 않다고 생각해요. 설사 그 목적을 이룬다고 하더라도 그 후에 밀려오는 허무함은 굉장히 크고 고통스러울 거 같고요. 반대로 그걸 이루지 못했을 때의 패배감, '내가 목숨을 걸고 다 해봤는데 안 됐어.'라는 것에 의한 좌절감 역시 말도 못 할 거예요. 그러나 **만약에 음악을 하는 것이 성공을 위한 수단이 아니라 음악 자체가 목적이 되고, 그 음악을 행복한 내 인생을 만드는 데 필요한 수단으로 삼을 수 있다면, 실패 없이 행복한 인생을 살 수 있을 것 같거든요.** 그래서 경쟁은 타인과 하는 경쟁이 아니라 정말 내가 세운 목표까지 내가 도달하는, 내가 원하는 소리를 내고 내가 원하는 연주를 할 수 있는 것을 목표로 삼고 또 음악에 대한 애정을 가지고 살아간다면, 저는 그 인생은 실패할 확률이 없을 거라고 생각합니다.

"음악은 수단이 아니라 목적이 되어야 한다." 정말 중요한 말씀인 것 같아요. 피아니스트를 꿈꾸는 청소년들뿐 아니라 예술을 하는 모든 이들이 마음에 꼭 새겨두면 좋을 것 같습니다. 하지만 예술을 전공하는 아이들이 그런 마음을 갖고 노력하기가 참 어려운 환경인 것도 사실이잖아요. 학교교육도 그렇고 입시 제도도 그렇고요. 음악가를 교육하는 데 있어서 제도적으로 우리나라가 아직 이런 부분은 좀 부족하다, 이런 부분은 좀 바뀌어야 한다고 생각하는 게 있으신가요?

좋은 음악가 한 명이 만들어지기까지는 정말 많은 조건들이 다 부합해야 하거든요. 우리는 재능이 있다 없다, 라고 간단히 표현해버리곤 하는데, 그 재능도 여러 가지 종류로 나뉩니다. 예를 들면, 피아노를 하는 데 있어서는 음감이 중요하겠죠. 리듬감도 중요할 것이고, 좋은 손, 좋은 체격, 악보를 외워야 하니까 기억력, 암보력도 중요할 것이고, 감성이나 정서, 공감능력, 음악에 대한 열정까지 정말 많은 것들이 잘 맞아야 합니다. 그런데 제가 제도까지 말씀드리기는 조금 조심스러운 부분이 있지만, 모든 부분에 있어서 우리나라 교육의 목표는 입시거든요, 대학입시. 솔직히 지금 우리나라에서 음악을 배우고 있는 친구들은 다 슈퍼맨들이에요. 어렸을 때부터 콩쿠르와 같은 경쟁에 노출되어서 정신적으로 정말 힘든 경쟁을 하고 또 이겨내야 하고요. 그러면서도 학업적으로 뒤처지지 않게 많은 공부를 해야 하고, 입시를 위해서는 교과 과목들을 다 이수해야 됩니다. 원하는 학교에 들어가기 위해서는 말도

안 되게 잠을 적게 자면서 자유시간이라는 건 아예 없고, 공부와 연습만 하면서 그 경쟁을 이겨내야 하는 거죠.

　　물론 그런 치열한 시간들을 통해서 우리나라에서 정말 많은 훌륭한 음악가들이 배출되고 있지만, 그 친구들 모두 인생이라는 긴 마라톤을 행복하게 살아낼 수 있는 그런 정신력을 가지고 있을까? 성공을 했다 하더라도 어느 순간 허무함을 느낀다든지, 너무 일찍부터 해왔던 경쟁에 지쳐버려 마흔이 넘으면서는 이제 다 포기하고 싶어진다든지, 그렇게 뒤에 어떠한 후유증이 올지 모르거든요. 그래서 음악을 배우는 데 있어서는 기본적으로 입시를 향해서 가는 것과는 굉장히 다른 여건이 필요합니다. 기능만이 다가 아니고, 자신의 인생을 살아나갈 정신력과 사람을 위로할 수 있는 공감능력이 꼭 필요한 거죠. 그러기 위해서는 **감성을 채우는 시간, 경쟁으로부터 벗어나서 자신의 내면을 풍성하게 살찌울 수 있는 그런 시간이 절대적으로 필요하다고 생각합니다. 물론 휴식도 필요하고요. 또 입시나 콩쿠르를 위한 연습이 아닌, 스스로 음악에 매료되면서 소리를 찾아가는 그런 과정도 필요합니다.** 그렇기 때문에 예술교육은 입시와는 약간 별개의 교육 환경이 필요한 거죠. 물론 이것이 해결책이다, 라고 말씀드릴 순 없지만 그래도 지금과는 조금 다른 환경이 되었으면 하는 바람을 갖고 있습니다.

영화 〈호로비츠를 위하여〉에 대한 이야기를 안 할 수가 없는데요. 영화에서 천재 소년의 성장 후 역할을 맡아서 훌륭한 연주로 많은 감동을 주셨습니다. 라흐마니노프의 〈피아노 협주곡 2번〉을 연주하셨고, 저도 엔딩을 보고 전율을 느꼈는데요. 한편으로는 어딘가 숨어 있는 보석 같은 인재를 찾아서 교육을 시키는 것이 진짜 그 사람의 인생을 얼마나 크게 변화시킬 수 있는지를 생각했습니다. 그러면서 보석 같은 인재를 찾아내는 일은 과연 누가 해야 하는지에 대한 질문을 하게 되었습니다. 이렇게 재능 있는 아이들을 적극적으로 찾아내서 교육시키며 지원을 아끼지 않는 것이 바로 문화예술교육의 중요한 목적 중 하나가 되어야 하지 않을까 생각하는데, 어떠신가요?

그렇습니다. 특히 클래식 교육, 그중에서도 피아노라는 악기는 재능 있는 친구들이 일찍 발굴되어 좋은 교육을 받는 것이 굉장히 중요합니다. 언어랑 비슷하거든요. **딱 어떤 나이에 그 교육이 이루어지지 않으면 그 후에는 익히기 어려운 기본기가 있어요. 그러니까 재능이 많은 아이를 적시에 찾아서 좋은 교육을 받을 수 있게 해야 좋은 음악가 한 명이 나오는 겁니다.** '아, 정말 재능 있는 친군데, 조금 더 일찍 좋은 교육을 받을 수 있는 환경이었으면 얼마나 좋았을까?'라는 안타까움을 주는 그런 친구들이 있어요. 그래서 그 부분은 저도 굉장히 많은 관심을 갖고 있어요. 또 그러한 재능 있는 친구들을 시기적으로 놓치지 않고 좋은 교육을 받을 수 있게 보살펴줄 수 있는 그런 시스템이 있으면 좋겠다

는 생각을 합니다. 다행히 요즘에는 예전보다는 각 지역마다 많은 무대와 대회가 열리고 있고요, 그런 것들을 통해 기회도 많이 생겨나고 있어요. 그러니 지역 교육기관이나 선생님들 그리고 부모님들도 조금 더 각별한 관심을 갖고 봐주시면 좋을 것 같다는 생각이 듭니다.

클래식 음악의 대중화를 위하여

질문을 좀 더 확장해서 음악을 전공하지 않는 아이들의 음악교육에 대해서도 이야기를 나눠보고 싶은데요. 피아니스트이자 아버지이시기도 하잖아요, 피아노를 배우면 아이들에게 어떤 좋은 점이 있을까요?

의외로 자기감정을 잘 모르는 사람들이 많아요. 그리고 그것이 만들어내는 문제들도 굉장히 크고요. 자기감정이 어떤지 알아야 타인의 감정을 이해할 수 있고 공감할 수 있는데 말이죠. 아이들도 마찬가지라고 생각해요. 그런데 음악 안에서는 감정을 찾는 법을 배울 수 있어요. 구체적으로 자기감정을 느끼고 배울 수 있는 거죠. 왜냐하면 음악에서 가장 중요한 건 바로 감성이거든요. 조성만 봐도 장조가 있고 단조가 있는데, 장조는 일반적으로는 기쁘고 즐겁고 행복한(안 그런 경우도 있지만), 그리고 단조는 뭔가 우울하고 슬픈 감성이 있죠. 또 템포가 빠르고 느리냐에 따라서도 그렇고, 리듬에 따라서도 그렇고, 정말 다양한 감성

들이 음악 안에 들어 있어요. 반면에 음악을 하는 데는 또 굉장히 많은 룰이 존재합니다. 박자를 지켜야 되고 수학적으로도 딱딱 맞아떨어져야 하는 부분이 있기 때문에 그런 규칙이나 원칙이 없어지면 안 되거든요. 그러니까 **감성을 깊이 배우면서도 그 안에서 지켜야 하는 여러 가지 약속들을 지키는, 질서를 함께 배울 수 있는 거죠.** 그래서 저는 음악교육은 아이들이 다른 데서 배울 수 없는 많은 것을 가르치는 교육이라고 생각합니다.

감성과 규칙을 함께 배우는 것, 정말 아이들에게 꼭 필요한 교육이 아닌가 싶습니다. 그런데 클래식 음악 하면 선입견이 좀 있거든요. 어렵다, 고상하다, 꼭 상류층만 할 것 같은.(웃음) 아이들이 클래식 음악을 좀 더 가까이하게 할 수 있는 방법이 있을까요?

많이 듣게 하는 게 가장 좋은 방법인 것 같아요. 어린아이들이 클래식 음악을 들으면 오히려 어른들보다 편견 없이 들어요. '이게 어렵다. 좀 특별하다.' 이런 편견을 가지고 들으면 경직되어 듣는데, 어린아이들은 동요나 클래식 음악이나 트로트나 가요나 다 똑같이 듣습니다. 그래서 가장 중요한 것은 많이 듣는 건데, 교육열이 높은 우리나라 부모님들은 일찍부터 입시를 생각하시잖아요? 입시에 중요한 과목에는 굉장히 교육열이 높은 반면에 입시에 별 지장이 없는 예체능 부분은 좀 관심 밖이 될 수도 있는데, 그런 부분이 안타깝습니다. 그러니까 어떤 선입견이 생기기 전에 클래식 음악을 편안하게 들을 수 있는 시간을 많이

만들어주면 좋겠다는 생각이 듭니다. 그리고 또 클래식 음악의 특징이 전기를 쓰지 않고 악기 자체의 공명통을 통해서, 공간의 울림을 통해서 전달되는 소리라는 점이거든요. 마이크나 스피커 같은 기계에 의존해 소리를 증폭시킨 인위적인 소리가 아니라, 나무의 울림에서 나오는 자연에 가장 가까운 소리인 거죠. 그래서 저는 오디오나 스피커를 통해 듣는 것도 좋지만 공연장에 가서 현장의 공명을 듣는 것이 진짜 클래식 음악을 즐기면서 더 가깝게 느낄 수 있는 좋은 방법이라고 생각합니다.

클래식 악기를 배우는 것, 음악을 듣는 것, 또 공연장에 가서 공연을 관람하는 것 모두 좋은 문화예술교육이라고 생각하는데요, 이러한 문화예술교육이 왜 필요하다고 생각하십니까?

음악을 전공하지 않더라도 문화예술에 대한 교육 그리고 문화예술을 알고 즐길 수 있게 키우는 것은 굉장히 중요하다고 생각합니다. 인생을 살아가는 데 있어서 중요한 것은 '어떻게 사느냐'이기 때문에 문화예술을 즐길 수 있는 삶과 문화예술을 외면하고 사는 삶은 너무 크게 다르다고 생각하거든요. 당연히 문화예술을 즐길 수 있는 삶이 훨씬 더 행복하지 않을까요? 또 우리가 건강을 위해서 운동도 하고 식이요법도 하면서 몸에 대해 아주 많은 관심을 갖고 있잖아요. 그런데 저는 몸이 건강한 것 이상으로 마음과 정신의 건강이 중요하다고 생각합니다. 특히 최근에는 환경오염이라든지 기후재앙이라든지 코로나 바이러스와 같은 예상치 못한 문제 등으로 인해 어른이고 아이고 세상 살기 참 힘들

잖아요. 저는 그런 어려움을 이겨낼 수 있는 힘은 '긍정적인 사고'라고 생각해요. 그만큼 정신건강이 중요한데 그것을 위해서는 어렸을 때부터 문화예술을 알 수 있게 키워주는 교육, 그래서 개개인이 정말 행복하게 살 수 있게 하는 교육이 너무나도 절실히 필요하다고 생각합니다.

문화예술을 즐기는 삶, 즉 문화예술을 향유하는 삶은 아이들뿐 아니라 어른들에게도 상당히 중요하다는 생각이 드는데요, 사회적인 분위기도 많은 영향을 미치는 것 같아요. 김정원 피아니스트께서는 오스트리아에서 20년 이상 사셨잖아요? 우리나라에는 없고 그곳에만 있는 예술문화, 어떤 게 있을까요?

지금은 우리나라도 문화예술을 대하는 자세랄까, 받아들이는 마인드가 예전하고는 비교할 수 없게 높아졌어요. 선진국이 되었고 특히 영화나 대중음악 분야는 전 세계를 선도하는 나라가 되었습니다. 클래식 음악 면에서도 한국의 아티스트들은 정말 세계적이고요. 하지만 클래식 음악을 하는 사람으로서 다른 대중예술에 비해서 클래식 음악에 대한 국민적인, 대중적인 관심이 좀 더 많아졌으면 좋겠다는 바람을 가지고 있습니다.

한 가지 에피소드가 있는데, 제가 유학 간 지 얼마 안 돼서 머물렀던 곳이 빈의 할렘 비슷한, 빈민가 같은 동네였어요. 어느 날 지하철을 타려고 지하철역에서 기다리고 있었는데, 벽에 붙어 있는 포스터 하나가 눈에 들어오는 거예요. 빈 필하모닉 오케스트라의 공연 포스터였

죠. 그걸 본 순간 저도 모르게 '이 동네 지하철역에 빈 필의 공연 포스터가 붙어 있어? 되게 안 어울리는데.'라는 생각을 했어요. 그런데 그때 조금 남루한 차림의 할머니 한 분이 오시더니 그 포스터를 보고는 에코백 같은 데서 꼬깃꼬깃한 메모장을 꺼내 날짜를 옮겨 적는 거예요. 저는 그 모습이 너무 생소하고 좀 충격적이었어요. 그 할머니가 빈 필에 관심을 갖고 있다는 것이 낯설었던 거죠. 물론 클래식 음악의 본고장이 유럽이고 특히 오스트리아 빈 같은 곳은 우리가 알고 있는 거의 모든 작곡가들이 활동하고 살았기 때문에 몇 백 년 동안 이어져 내려온 그런 뿌리는 당연히 무시할 수가 없죠. 클래식 음악은 그들에게 편안한 대중음악과도 같을 테니까요. 그런데 더 충격적이었던 것은 클래식 음악을 하고 있는 저조차도 이 음악에 이런 편견과 선입견을 갖고 있었다는 사실이었어요. **사실 클래식 음악은 대부분 많은 작곡가들이 가난과 싸우고 질병과 싸우면서, 정말 수많은 아픔 속에서 만들어낸 곡들이에요. 이런 음악이야말로 진짜 많은 사람들의 아픔을 공감하고 위로할 수 있는 음악인 거죠.** 그래서 그때 이후로 제가 갖게 된 작은 소망 중 하나는 바로 클래식 음악에 대한 선입견이 좀 더 허물어졌으면 좋겠다는 것입니다. 클래식 공연장에 가려면 옷도 갖춰 입어야 되고, 작곡가에 대해서도 잘 알아야 되고, 비용도 많이 든다는 이런 선입견들을 버리고 편안하게 마주할 수 있는 그런 문화를 만드는 데 도움이 됐으면 좋겠다, 라는 생각을 하게 되었죠.

'김정원과 친구들'이나 '음악신보', '낭만가도'와 같이 쉽고 편안하게 즐길 수 있는 클래식 공연을 많이 기획하고 연주하고 계시는데요, 그럼 그때의 경험이 영향을 미친 건가요?

그렇다고 볼 수 있죠. 사람들은 스스로 경험해서 좋은 것들은 다른 사람에게 전파하고 싶은 욕구가 있잖아요? 맛집이나 재미있는 영화를 보면 주변에 권하는 것처럼요. 제가 이 음악으로 너무 큰 기쁨을 얻었고, 너무 많은 위로를 얻었기 때문에 어떻게든 전달하고 싶은 마음이 큽니다. 솔직하게 말씀드리면 클래식 음악이 듣자마자 바로 귀에 쏙 꽂히는 그런 음악은 아닐 수 있어요. 특히 요즘 나오는 많은 음악과 비교하면 상대적으로 조금 더 반복적으로 들어야 점점 그 맛을 알게 되는, 음식으로 말하자면 '슬로우 푸드' 같다고나 할까요. 그런데 지금은 너무나 많은 음악 공연과 장르가 있고 영화라든지 게임이라든지 즐길 수 있는 것들이 많기 때문에 굳이 클래식 음악을 만나지 않아도 되거든요. 일부러 찾지 않아도 되는 거죠. 하지만 저는 그래도 클래식 음악만이 가지고 있는 어떤 고유의 매력과 힘이 있다고 절대적으로 믿고 있기 때문에 좀 더 많은 분들이 클래식 음악에 관심을 갖고 좋아해주길 바라는 마음입니다.

그럼 어떻게 할 것인가에 대한 문제인데…… 사실 저는 우리나라 대표 공연장인 예술의 전당 문을 두드리고 거기에 발을 들이는 게 이처럼 어려운 일인지 몰랐어요. 그런데 제가 몇 년 전에 한 클럽에서 연주를 한 적이 있는데, 전문 공연장에 비하면 음향이나 악기 상태도 훨씬

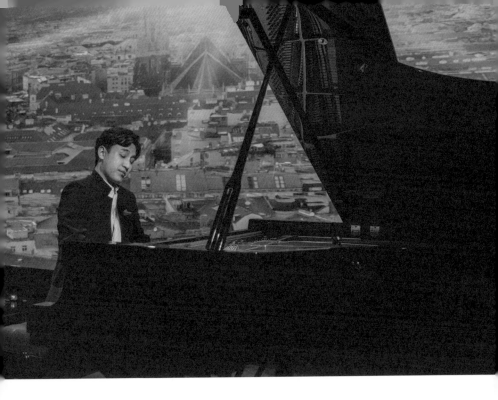

저는 연주를 하는 직업을 가진 사람이
니까, 제가 음악으로 받았던 에너지를
무대에서 나누며 음악이 가지고 있는
힘을 전달할 수 있는 매개체가 되어야
한다고 생각해요.

안 좋고, 심지어 좌석도 없어서 서서 봐야 하는 그런 공연이었는데, 클럽이라는 이색적인 장소에서 한다는 이유로만으로도 반응이 상당히 좋았습니다. 예매도 훨씬 더 편하게 많이 하셨고요. 좀 더 쉽게 클래식 음악을 접할 수 있는 기회가 된 거죠. 그래서 어떻게 하면 더 많은 분들이 클래식 음악을 들어보실 수 있게, 우리 공연장에 오실 수 있게 할까 하는 고민을 하게 됐어요. 그 대안 중 하나가 바로 편안하고 익숙한 대중음악가와의 컬래버레이션입니다. 그럼 피아노 독주회보다는 조금 더 쉽게 '재미있겠다' 하는 마음으로 와서 보실 수도 있고, 그 공연에서 '의외로 클래식 음악이 되게 좋았어. 다음에는 클래식 음악 공연도 한번 가볼 거야.'라고 생각하는 분들도 생길 수 있으니까요. 이러한 공연이 때로는 좀 보수적인 클래식 음악계에서는 외도라고 여겨지기도 하고, 조금은 상업적으로 볼 수도 있지만 저는 이렇게라도 클래식 음악을 만날 수 있는 기회를 많이 제공하고 싶어요. 대중에게 클래식 음악을 좋아하게 만드는 일종의 미끼라고 할까요. (웃음)

또 다른 방법은 최근에 공연한 '낭만가도'가 예가 될 수 있을 것 같은데요. '마티네(Matinée)'라고 하죠, 저녁 공연이 아니라 늦은 오전이나 점심 가까운 시간을 이용한 브런치 콘서트인데요. 음악에 대해 설명도 하고 배경지식 같은 것도 이야기하면서, 막연하게 듣기보다는 조금 더 알고 들을 수 있는 시간을 마련했어요. 특히 지난 2년 동안 코로나 때문에 여행도 못 가고 거의 다 갇혀 지냈잖아요. 클래식 음악을 크게 분류하면 독일음악, 프랑스음악, 러시아음악 정도로 나눌 수가 있거든요.

이렇게 지역별로 모아놓은 음악을 들으면서 음악을 통해 여행하는 느낌도 가져볼 수 있도록 구성했죠. 타이틀도 유럽에서 가장 경치가 아름다운 국도에 붙는 명칭인 '낭만가도'입니다. 저는 앞으로도 계속 이렇게 좀 더 편안하고 친숙하게 클래식 음악을 들을 수 있는 공연을 기획하고 연주하고 싶다는 생각을 갖고 있습니다.

말씀하신 것처럼 더 많은 사람들이 클래식 음악을 사랑하고 즐겨 들을 수 있는 문화가 만들어지면 좋겠어요. 그럼 개인적인 행복뿐 아니라 우리가 사는 사회도 좀 더 편안하고 행복한 분위기가 만들어지지 않을까, 그것이 바로 문화예술교육의 힘이 아닐까 생각하는데요. 피아니스트님께서도 지금처럼 큰 역할을 해주실 거라고 믿습니다. 그럼 마지막으로 피아니스트 김정원의 꿈, 무엇인가요?

저는 연주를 하는 직업을 가진 사람이니까, **제가 음악으로 받았던 에너지를 무대에서 나누며 음악이 가지고 있는 힘을 전달할 수 있는 매개체가 되어야 한다고 생각해요.** 그래서 이 매개체로서의 역할을 마지막 순간까지 할 수 있으면 좋겠다는 생각이 들고요. 또 음악에 대한 저의 열정이 제가 50, 60, 70살이 되어서도 그대로였으면 좋겠고…… 내가 무대 위에서 정말 진심으로 내 이야기를 할 수 있는 그런 연주자, 음악가였으면 좋겠다, 라는 생각을 합니다. 그것이 바로 저의 꿈이에요.

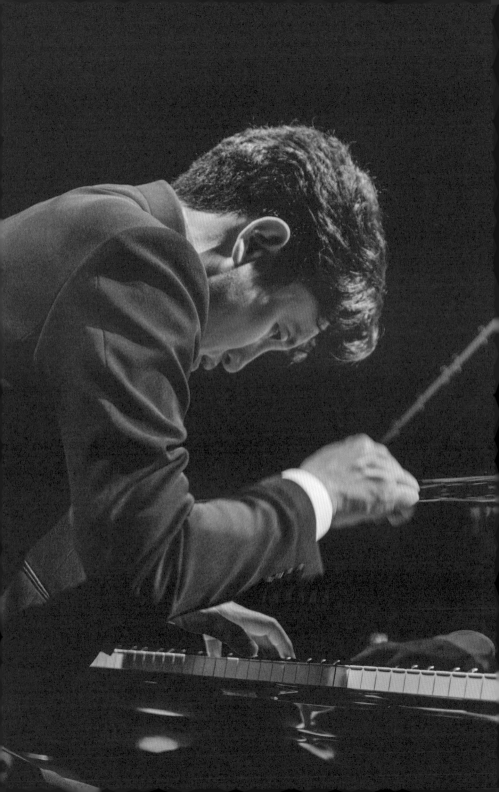

"음악을 하는 것이 성공을 위한 수단이 아니라 음악 자체가 목적이 되고, 그 음악을 행복한 내 인생을 만드는 데 필요한 수단으로 삼을 수 있다면, 실패 없이 행복한 인생을 살 수 있을 것 같거든요."

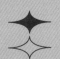

피아니스트 ✦ 김정원

삶을 노래하고
세상을 위로하는

시인

나태주

충청남도 서천에서 태어나 공주사범학교를 졸업하고, 43년간 초등학교 선생님을 하다 정년퇴임했다. 1971년 시 『대숲 아래서』로 등단한 이후, 50여 년간 『꽃을 보듯 너를 본다』 『너와 함께라면 인생도 여행이다』 등 시집, 산문집 100여 권을 내고, 5,000쪽의 시를 썼다. 김삿갓문학상, 소월시문학상, 김달진문학상 등 여러 상을 수상했고 지금은 공주풀꽃문학관에서 시를 쓰며 독자들을 만나고 있다.

나태주

만남

더위가 한창 기승을 부리던 8월의 어느 날. 시인을 만나기 위해 아침 일찍 서둘러 집을 나섰다. 서울에서 공주까지 두 시간 남짓한 길. 공주 외곽 어딘가 산기슭에 있을 거라는 상상과는 달리 풀꽃문학관은 도심 한가운데에 자리하고 있었다. 길이 밀리는 바람에 약속 시간에서 10분이나 늦어버린 상황. 죄송한 마음에 황급히 들어가 인사를 드렸는데, 분위기가 썰렁했다.

처음 뵙는 날인데 늦어서 화가 나신 것일까 생각하며 먼저 도착한 피디에게 물었더니, 예상치 못한 답이 돌아왔다. 시인과의 인터뷰를 위해 풀꽃문학관에서 5분 거리에 있는 북카페를 섭외해뒀는데, 그곳에서는 인터뷰를 하지 않겠다고 하신다는 것이었다. 시인의 아름다운 시에 어울리는 분위기 있는 장소를 섭외하기 위해 꽤 많은 신경을 쓰고 사용료까지 지불했는데 난감했다.

TV의 한 예능 프로그램에서 뵌 느낌은 참으로 유머러스하고

편안한 분이셨는데…… 시인의 그 많은 시들에서 느꼈던 정겹고 푸근한 분위기가 아니었던 것이다. '이를 어쩌지?' 고민을 하고 있는데, 시인이 말씀하셨다. "그곳은 나와 맞지 않는 곳이다. 내가 오랫동안 시를 쓰고 사용한 이곳이 나와 맞는 곳."이라고. 아뿔싸! 어떻게 하면 화면이 예쁠까만 생각하는 방송쟁이의 나쁜 버릇 때문에 시인께 무례를 범한 것이다. 결국 섭외 장소를 포기하고 풀꽃문학관에서 인터뷰를 시작하는데, 얼마나 죄송하던지…….

시인은 내게 무엇을 하는 사람인지 물으셨다. 방송도 하고 책도 쓴다고 하니 어떤 책을 쓰냐고 또 물으셨다. "이야기를 나누려면 서로에 대해 알아야 한다."며. 그렇게 여러 이야기를 나누고 점심으로 짜장면을 나눠 먹으면서 분위기가 점점 달라졌다. 인터뷰가 끝나고 나서는 내가 가장 좋아하는 시를 직접 써서 주셨고 사인을 해주셨으며, 풍금을 치며 노래를 불러주시고 시인이 좋아하는 음악도 들려주셨다. 또 시인의 책도 여러 권 선물로 주셨다.

그리고 서울로 돌아와 촬영한 영상을 편집해서 보는데, 시인의 자취가 고스란히 묻어 있는 공간이 시인과 얼마나 잘 어울리던지. 시인의 말씀이 딱 맞았던 것이다. 작은 풀꽃 하나도 소중히 여기며 노래하는 시인의 삶과 지혜의 깊이를 다시금 느낄 수 있었다. 시인과 함께 나눈 주옥같은 이야기들이 누군가에게 또 다른 깨달음이 될 수 있길 바란다.

작가님, 먼저 자기소개 간단하게 부탁드릴게요.

나보고 나를 소개하라고?(웃음) 저는 나태주입니다. 저는 아주 오랫동안 시를 썼어요. 50년 동안 시를 썼고, 19세부터 62세까지 선생을 43년 줄기차게 했고요. 그리고 아직은 살아 있는 사람입니다.(웃음)

작가님 이름 앞에 항상 '풀꽃 시인'이라는 닉네임이 붙곤 하잖아요. 어떠세요, 마음에 드시나요?

내가 붙인 이름이 아니기 때문에 마음에 안 들어도 어쩔 수가 없어요. 사람들이 풀꽃 시인이라 그러면 그냥 감수해야 되는 거예요. 그래도 고맙지 않은가, 그런 생각을 해요.(웃음)

그럼 「풀꽃」을 작가님의 대표작이라고 할 수 있을까요? 또 이 시를 통해 독자들에게 어떤 메시지를 전하고 싶으셨나요?

「풀꽃」이 나태주의 대표작이다, 아니다는 내가 말하지 않아요. 옛날에는 작가 본인이 얘기했어요. 그런데 지금은 작가가 얘기하는 게 아니고 독자들이 대표작이 「풀꽃」입니다, 그러면 그것도 수긍을 해야 돼요. 세상이 바뀐 거예요. 어떻게 바뀌었느냐, '나'에서 '너'로 바뀌었다. 나는 선생을 오래했기 때문에 내가 학교에 가면 '너'에 대해서 관심이 있어야 돼요. 아이들이 숙제를 해 왔나? 아이들이 상태가 좋은가? 그러다가 나는 '너'가 소중하다는 걸 알았어요. **'나'도 소중하지만, 진짜 소중한 것은 나지만, 이 소중한 내가 유지되고 좋아지려고 한다면 '너'가 있어야 되고 너의 도움이 없으면 불가능해요. 아주 중요한 겁니다.**

지금은 무한히 긍정적인 얘기를 해줘야 된다고 생각해요. 왜냐하면 지금 이 시대의 삶은 부정적인 삶이에요. 누구나 다 아프고, 누구나 다 나쁘고, 누구나 다 힘들고, 누구나 다 지쳐 있어요. 무한히 따뜻한 것이 필요한 시대라고 생각합니다. 「풀꽃」. 자세히 보아야 / 예쁘다

// 오래 보아야 / 사랑스럽다, '나만 그렇다'가 아니고 '너도 그렇다'라는 사실을. 결국 여기서 '너'가 누굽니까? 독자잖아요. 그러니까 독자들한 테 네가 그렇다, 네가 꽃이고 네가 사랑스럽고 네가 예쁘다, 이렇게 얘기를 하니까 독자들이 받아들이죠. 그래서 나만 챙기지 말고 너를 챙겨야 내가 잘 된다는 것을 서로 공유하고 서로 소통하고 서로 조금씩 생각을 바꿔나가고 그래야 하지 않나, 그런 생각이 드네요.

다음 질문이 작가님의 시는 후반부라고 할까요, 결말이라고 할까요, '너'로 향하는 경우가 많은데 그 이유가 무엇인가요, 하는 것이 있었는데 벌써 다 말씀을 해주셨네요.(웃음)

그러네요.(웃음) 덧붙여 말하면, **시의 끝부분에는 반전(反轉)과 변형(變形)이 있어야 돼요. 반전이라는 것은 가다가 돌아서는 거고요, 변형이라는 것은 다른 모습을 보여주는 거예요.** 「풀꽃」에서 앞의 두 문장은 풀꽃에 관한 문장이에요. 풀꽃이 그러한데 사람인 너도 그렇다 그래서 네가 예쁘다, 사랑스럽다. 무엇처럼? 풀꽃처럼. 이렇게 되니까 거기에 반전과 변형이 있었던 거예요. 그런데 시에서만 변형이 있어야 되는 게 아니고 인생에 있어서도 변형이 있어야 돼요. 인생을 진짜 잘 살려고 생각하는 사람은 자기 인생 전체를 들여다보면서 어느 한 부분에 변형이 있어야 돼요.

「멀리서 빈다」. 어딘가 내가 모르는 곳에 / 보이지 않는 꽃처럼 웃고 있는 / 너 한 사람으로 하여 세상은 / 다시 한 번 눈부신 아침이 되

고 // 어딘가 네가 모르는 곳에 / 보이지 않는 풀잎처럼 숨 쉬고 있는 / 나 한 사람으로 하여 세상은 / 다시 한 번 고요한 저녁이 온다, 여기까지가 유소년기, 청년기예요. 근데 가을이다, 이게 장년기예요. 부디 아프지 마라, 이게 노년기입니다. 그래서 후반부에 가을이다, 탁 치는 거예요. 그러면서 부디 아프지 마라, 결론을 내리는 거예요. 그걸 바탕 삼아서 장년기에 큰 열매를 맺고 노년기에 그걸 잘 갈무리하면서 인생을 잘 마무리하는 것이 중요하다. 그래서 시는 인생이라고 말할 수가 있어요. **시, 그것이 바로 인생이다. 시의 형식 자체가 인생이에요.**

시, 샘물을 잃지 않은 저수지

"시, 그것이 바로 인생이다." 정말 멋진 말씀이에요. 그리고 반전과 변형이라고 말씀하셨는데, 그러고 보니 작가님의 시는 항상 뒤에 뭔가 탁 치는 것이 있어요. 작가님만의 위트라고 느껴지기도 하고, 독자들도 그런 면을 좋아하는 게 아닐까 하는 생각도 드는데요. 그렇다면 작가님은 시를 쓰는 데 있어서 무엇을 가장 중요하게 생각하시나요?

「풀꽃」이라는 시는 새로운 시입니다. 지극히 새로운 시예요. 그래서 아이들을 비롯해서 어른이나 노인들까지 다 아는 거예요. 무슨 소리냐면 이런 거죠. **새로운데 이미 사람들이 다 알 만한 것, 모순이에요. 개성이 뚜렷하고 개성을 잃지 않았는데 그게 보편성을 충분히 가진 거예요.** (손가락으로 삼각형을 만들며)삼각형이에요. (윗꼭짓점을 가리키며)이 꼭대기가 독창성, 개성이에요, 시인만이 갖고 있는 특수성이에요. (아랫변을 가리키며)그런데 이 밑변, 이게 보편성이에요. 다른 사람들도 같이

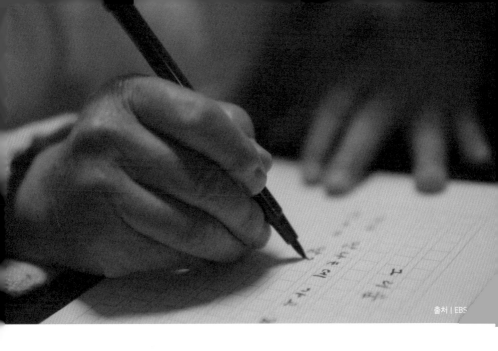

누리는 그런 보편성이요. 이상 선생 같은 경우는 예각삼각형이에요. 김소월 선생 같은 분은 밑변이 더 넓은 둔각삼각형이에요. 윤동주 선생도 마찬가지예요. 예각으로 갈 거냐 둔각으로 갈 거냐, 무엇이 가치가 있느냐 그런 건 아니에요. 예각인 이상 선생의 시 같은 시도 존재 가치가 있고 필요하고, 이런 둔각 그러니까 개별성, 특수성, 개성을 유지하면서 보편성을 한껏 늘린 김소월이나 윤동주 선생의 시 같은 시도 필요하다, 그런 얘기예요.

그럼 나는 어디로 갈 거냐, 두 번째예요. 김소월이나 윤동주 선생과 같이 개성을 잃지 않고 보편성을 좀 더 갖고 싶은 거예요. 「시」. 마당을 쓸었습니다 / 지구 한 모퉁이가 깨끗해졌습니다 // 꽃 한 송이 피었습니다 / 지구 한 모퉁이가 아름다워졌습니다 // 마음속에 시 하나

싹텄습니다 / 지구 한 모퉁이가 밝아졌습니다, 상당히 개별적이고 특성적인 거예요. 그런데 그다음에 보편성을 갖기 위해서, 나는 지금 그대를 사랑합니다 / 지구 한 모퉁이가 더욱 깨끗해지고 / 아름다워졌습니다. 그러면 개성을 가진 채로 넓어지는 거예요. '샘물을 잃지 않은 저수지'라고도 설명할 수 있어요. 시인이 처음에 시를 쓸 때는 샘물의 시기를 가져요. 샘물은 자기 거예요. 자기가 밑에서부터 물을 뿜어 올려요. 샘물은 크지 않아요. 그런데 홍수가 나거나 다른 물이 흘러 들어와서 저수지가 돼요. 「풀꽃」에서 '너도 그렇다'가 저수지를 갖는 거예요. 「멀리서 빈다」에서 '가을이다, 부디 아프지 마라', 이게 저수지를 갖는 거예요.

개성을 잃지 않으면서 누구나 공감할 수 있는 보편성을 갖길 원하신다는 말씀이시네요. 이 말씀을 들으니까 생각나는 시가 있습니다. 2021학년도 대학수학능력시험에서 작가님의 시 「들길을 걸으며」의 한 구절인 '많고 많은 사람 중에 그대 한 사람'이 수능 필적확인 문구로 쓰였습니다. 독자들은 이 구절을 읽을 때면 바로 자신에게 해주는 말처럼 느껴지고, '그래, 나도 소중한 사람이야.'라는 생각이 들면서 위로가 된다는 말을 많이 합니다. 말씀하신 대로 시의 보편성이 제대로 잘 작동하고 있는 것이라는 생각이 드는데요, 이렇게 사람들에게 위로가 되는 것이 작가님이 시를 쓰는 목적이라고 할 수 있을까요?

팬데믹 때문에 학생들이 힘들었잖아요. 수능까지 보려니 얼마

나 더 힘들었겠어요. 그러니 출제위원들이 그랬을 거예요. 한숨 돌리고 이 시련의 관문을 들어가라, 그러지 않았을까요? 그런데 사실 이 시는 내가 한 사람을 위해서 썼어요. 이루어지지 않은 사랑이에요. 장소도 기억이 나는데, 청양이에요. 내가 걸으면서 외롭고 쓸쓸하고 좀 힘들고 그랬는데 그 사람을 생각하면서 그래도 당신이 있어서 내가 이렇게 외롭고 쓸쓸하고 힘들지만 지탱이 된다, 그런 심정이었어요. 그러니까 처음에는 한 사람을 위해 쓴 거예요. (양쪽 엄지와 검지를 모아 뾰족하게 해서 보이며)이렇게 삼각형의 꼭대기는 한 사람이에요. 그런데 (엄지를 밑으로 내려 밑변을 넓게 하며)이렇게 됐어요. 많은 사람이 읽어주면서 이렇게 된 거예요.

또 얘기를 한다면, 나는 열여섯 살 때 연애편지를 쓰다가 시를 썼어요. 연애편지가 뭡니까? 한 사람이 한 사람의 이성에게 자기의 감정을 전하는 것이 연애편지죠. 어떤 감정이냐? 좋아하고 아름다운 감정을 전하는 거예요. 그래서 처음 시는 쉽게 말하면 연애편지예요. 한 사람한테 가는 연애편지. 그런데 그것을 보다 많은 사람들한테 가도록 공개하는 편지를 쓴 것이 시예요. 그러니까 좀 다듬어야겠죠. 특수성을 잃지 않으면서 보편성을 갖도록 노력을 해야 되겠죠. 형식도 좀 갖추고 언어도 좀 다듬고 고르고 해서 너무 거짓되지 않게 충분히 화장도 좀 하고 해서 독자들한테 보내는 것이 시다. 그래서 결론은 **시는 독자들에게 또는 세상에게 보내는 시인의 러브레터다. 시는 러브레터를 쓰는 심정으로 써야 돼요. 아름다운 마음, 좋아하는 마음, 상대방을 사랑하고 아끼**

는 마음을 깨끗하고 아름답고 정제된 언어로 바꿔서 시라는 형식으로 만들어서 독자한테 정성껏 내놓는 거예요. 이게 내가 시를 쓰는 이유예요. 그래서 시는 유명해야 되는 것이 아니고, 유용해야 하는 거예요. 나는 내가 유명해진 것에 대해서는 관심이 없어요. 그래서 유명한 시인이 되지 말고 유용한 시를 쓰는 시인이 돼라, 이것이 나한테 보내는 주문이에요.(웃음)

열여섯 살 때 연애편지를 쓰다가 시를 쓰셨다고 했는데, 연애편지는 누구나 한 번쯤은 쓰지만 그렇다고 다 시인이 되는 건 또 아니잖아요.(웃음) 어떻게 시인이 되셨나요?

나는 감사하게도 대학 교육을 못 받았어요. 통신대학 나오고 교육대학원을 나왔지만 그것은 내가 혼자서 공부한 거고. 그렇기 때문에 나의 스승은 대학교 선생님이 아니라 책이었어요. 책을 통해서 내가 그냥 자유롭게 내 길을 찾았어요. 나 스스로 나를 만들어간 거예요. 그래서 굉장히 더뎠고 힘들었고 고달팠어요. 메이저 출판사의 도움도 못 받았고 학교나 학력의 도움도 못 받았어요. 오로지 그야말로 잡초처럼 내 스스로 내 길을 열어갔어요. 그래서 끝에 가서 노년기에, 아까 변형이라고 했는데, 굳이 말한다면 「풀꽃」이라는 조그마한 스물네 글자짜리 시가 하나 생긴 거예요.

책을 통해 시인의 길을 찾았다고 하셨는데, 특별히 어떤 시인의 시를 통해 도움을 받으셨나요?

처음에 시인들이 시를 써서 시인이 될 때는 자기 몸이 없어요. 제비 같은 새들이 집을 지을 때 자기 깃털만 빼서 집을 지을 순 없는 것과 비슷해요. 깃털의 양이 한정되어 있으니까 바깥에 가서 뭔가를 주워 와요. 뭘 주워다가 둥지를 틀고 그 안에다 자기 털을 뽑아서 깔아요. 이게 새집이에요. 시인들이 시를 쓸 때도 그렇게 씁니다. 무슨 소리냐면 다른 사람의 시를 주워 오는 거예요. 서정주, 박목월, 신석정, 윤동주, 김소월, 한용운 이런 선배 시인들의 시를 조금씩 갖다가 집을 짓는 거예요. 몸을 갖는 거예요. 그래서 처음 시를 쓸 때는 내 것이 아니에요. 철저하게 모방한 누군가의 어떤 비슷한 그런 시가 나옵니다. 그것을 무슨 단계라고 하냐면 '정(定)'의 단계라고 해요. 몸을 정한다. 상당히 오랫동안 몸을 정합니다. 다른 사람의 시에서 영향을 받아 자기 것을 만드는 시기가 길게 오는데, 나도 그랬어요. 그렇게 시를 썼어요. 구체적으로 말한다면 신석정 선생의 첫 시집 『촛불』, 두 번째 시집 『슬픈 목가』, 박목월 선생이 조지훈, 박두진 선생과 함께 낸 『청록집』. 그런 책에 들어 있는 시들이 나한테 교과서가 됐어요.

길고 지난한 시간들이었을 것 같은데, 어떻게 그 시간을 버티셨는지도 궁금해요.

나는 이렇게 가난하고 쪼잔하고 키 작은 사람이지만 일단은 좋

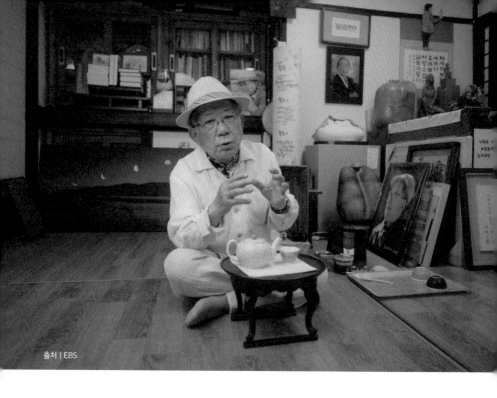

시는 유명해야 되는 것이 아니고,
유용해야 하는 거예요.

아하는 것을 선택하고 싶었어요. 공자님 말씀에 '지지자(知之者) 불여호지자(不如好之者), 호지자(好之者) 불여락지자(不如樂之者)'라는 말이 있어요. 아는 자는 좋아하는 자만 못하고, 좋아하는 자는 즐거워하는 자만 못하다는 말이지요. 이것은 진리와 같은 얘기예요. 진리는 변하지 않습니다. 그래서 나는 시가 좋았다, 라고 얘기하고 싶어요. 그런데 이유가 있어서 좋았다가 아니고, 까닭 없이 좋았다. 이게 굉장히 중요한 거라고 생각해요. 까닭이 있어서 좋았다, 하면 까닭이 해소되면 끝나요. 까닭 없이 좋아, 이유 없이 좋아, 하면 이유가 없기 때문에 해소가 되기가 어려워요. 그래서 계속 시를 썼어요. 더 풀이한다면 **시를 쓰지 않으면 죽을 거 같아서 시를 썼고, 시 그것이 아니면 내가 할 일이 없었고, 시를 쓰지 않으면 내가 다른 사람하고 분별이 안 될 거 같았어요. 구별이 안 될 거 같았어요. 나를 찾기 위해서 시를 썼어요.** 나는 나의 감정을 사랑해요. 한 마디로 얘기하면 감정지상주의자야. 그래서 결론적으로 말하면, 나는 시를 써서 좋았습니다.

그리움, 사랑, 호기심

「그리움」이라는 시에서 "가지 말라는데 가고 싶은 길이 있다", "하지 말라면 더욱 해보고 싶은 일이 있다"고 하셨어요. 시인이 되는 것이 가지 말라는데 가고 싶은 길이었고, 하지 말라고 해서 더욱 해보고 싶은 일이었나요?

물론이죠. 우리 아버지가 선생을 하고 싶었는데 못 했기 때문에 아버지는 내가 선생이 되길 원하셨죠. 그래서 나는 선생을 하면서 아버지의 화신으로, 아바타로 살았던 거예요. 그러면서 시인은 나로 살고 싶었던 거예요. 시밖에 내 능력에 맞지 않으니까, 그것밖에 할 수 없으니까. 시인은 그것밖에 할 수 없을 때 시인이 되는 거예요. 첫째, 나는 초등학교 선생님만 했어, 마이너. 나는 시골에서만 살았어, 마이너. 나는 시만 썼어, 그것도 마이너. 그것도 촌(村)시만 썼어, 마이너. 그런데도 그게 나중에는 다 나한테 좋은 것이 됐어요. 이것이 뭉쳐서 끝에 가서 「풀꽃」이 된 거야. 나는 초등학교 선생 안 했으면 「풀꽃」 못 썼어요. 그래서

말합니다. 「풀꽃」은 초등학교 선생을 오래했기 때문에 아이들이 준 훈장이라고.

1971년 《서울신문》 신춘문예에서 「대숲 아래서」로 등단하신 이후로 지금까지 50여 년간 시집, 산문집 등 100여 권의 책을 쓰시고, 5,000쪽이 넘는 시를 쓰셨습니다. 아무리 시가 좋다고 해도 결코 쉬운 일이 아니었을 거라고 생각되는데요. 그렇게 끊임없이 창작할 수 있었던 원동력은 무엇이었을까요?

동력이 타인 동력, 즉 외부 동력이면 바로 꺼져요. 내부 동력, 자가 발전, 자기 자생력으로 나오는 동력, 그것이 있었지 않았는가. 근본적으로 말하면, 나한테는 도파민이 좀 많이 나오는 그런 구석이 있지 않을까. 도파민은 누군가를 좋아하는 마음을 주는 호르몬이에요. 한 마디로 감정의 양이 많은 거예요. 부연을 하면 나에게는 그리움의 정서가 다른 사람보다 좀 많지 않았을까 생각해요. 두 번째는 사랑. 사랑 중에서도 큰 것을 사랑하는 것보다도 작은 것을 사랑하는 마음이에요. 그리고 세 번째는 호기심. 호기심은 아이들의 전유물인데, 시인은 겉은 늙었어도 안이 늙지 않은 사람이어야 돼요. 몸은 늙었지만 마음이, 영혼이, 정서가 어린아이 같아야 돼요. 어떻게 보면 좀 변덕스러운 사람이죠. 그래서 나는 다른 사람을 조금 불편하게도 해요. 특히 우리 집사람을 불편하게 하는데, 여전히 애들처럼 삐치기도 하고, 좋아하기도 하고.(웃음) 그렇기 때문에 나는 지금도 시인일 수 있어요. 그러니까 **그리움, 사랑,**

호기심, 이것이 바로 나의 자가 동력이에요.

그리움, 사랑, 호기심. 모두 작가님 시의 주요 테마라는 생각이 드네요. 여하튼 작가님의 끊임없는 창작열 덕분에 저희는 좋은 시를 많이 읽을 수 있게 되어서 참 좋습니다. 시를 쓰는 것은 누구나 하기 힘들지만 시를 읽는 것은 누구나 할 수 있는 일이잖아요. 시를 읽는 것, 어떤 도움이 될까요?

쓰는 것은 자기표현이고 읽는 것은 이해와 감상, 감동을 통해 자기를 변화시키는 거죠. 그러니까 안의 것을 밖으로 드러내는 것은 쓰는 것이고 밖의 것이 안으로 들어가는 것이 읽기인데, 읽기를 통해서 우리는 많은 도움을 받을 수가 있어요. 우울하고 답답하고 열패감이 들었을 때 그것을 좀 다운시켜 주고, 나쁜 것을 좋은 쪽으로 바꿔줍니다. 특히 요즘처럼 어둡고 불안하고 참담한 시대에는 사람들이 뭔가 도움을 필요로 해요. 내가 지금 너무 어둡다, 너무 답답하다, 너무 힘들다, 그러면 그 사람들한테 뭔가 도움이 돼야 한단 말이죠. 그럴 때 **시 읽기를 통해서, 감상을 통해서 시가 사람들 마음속에 들어가서 그 사람의 상태를 좀 더 좋은 상태로 바꿔놓는 거예요, 도와주는 거예요.** 그래서 나는 시가 우리 정서에 조력자가 될 수 있다, 생각합니다.

그렇다면 시를 만나는 시간이 나를 변화시키고 나아가 세상을 변화시킬 수 있다고 생각하시나요?

당연하죠. 그렇지 않으면 내가 강연에 나갈 필요가 없어요. 내가 강연에 나가는 건 사람들을 만나기 위해서예요. 그것도 어리고 미성숙한 사람들, 도움이 필요한 사람들이에요. 그 사람들한테 어떻게든지 내가 좋은 소리를 하고 오는 거예요. 뭔가 좀 막혔다면 뚫어라, 기다려라, 좋아질 것이다. 답답하면 내가 옆에 서서 같이 답답함을 나눠주면 조금 낫지 않을까. 그래서 다니는 거예요. 나는 어떤 면에서는 강연이나 집필 활동 이런 것도 아까도 얘기했지만 세상에 보내는 러브레터를 쓰는 심정으로 합니다. 특히 나이 먹은 사람들은 세상을 이롭게 하지 않으면 존재 가치가 없다는 생각을 해야 돼요. 하루라도 이롭게 해야 돼요. 힘드세요? 그러면 내가 이렇게라도 시를 써서 힘든 걸 좀 풀어드릴게요. 기다림이 너무 지루하세요? 좀 같이 기다려줄까요? 이렇게 **위로하고 축복하고 응원하고 동행하는 것이 바로 시인의 길이라고 생각합니다.**

너무 잘하려고 애쓰지 마라

시를 읽고 쓰고, 시인을 만나는 모든 시간들이 아주 훌륭한 문화
예술교육이 될 수 있을 것 같은데요. 문화예술교육은 사람들에게
어떤 영향을 미친다고 생각하세요?

사람들에게 희망을 갖게 하잖아요. 어두운 마음을 바꿔주잖아
요. 사람들은 위로가 필요하고 축복이 필요하고 도움이 필요해요. 무슨
도움? 정서적인 도움이 필요한 거예요. 오늘날 사람들은 육체는 멀쩡해
보여요. 건강하다는 게 아니라 상당히 좋은 상태인 거죠. 그런데 오히려
**그 육체 안에 들어 있는 영혼, 정서, 정신, 마음, 감정이 많이 헝클어져
있고 많이 삐뚤어져 있고 많이 힘들다는 데 큰 문제가 있다고 생각해요.
그것들을 어떻게 하면 좀 가지런하게, 아니면 막 이렇게 벌렁벌렁 뛰는
데 좀 차분하게, 많이 어두운데 좀 밝게 해주느냐, 이것이 예술과 문학,
특히 교육도 그쪽에 포커스를 맞춰야 하지 않을까요?** 그래서 시나 문
학이나 예술이 더욱더 막중한 책임이 있다고 봐요. 힘들어지고 거칠어

지고 황폐해지는 인간의 마음과 정서를 어떻게 도와줄 수 있는가, 어떻게 돌봐줄 수 있는가, 살펴줄 수 있는가, 같이 동행할 수 있는가, 이게 큰 문제라고 생각해요. 나태주 시집이 좀 팔리는 이유는 거기에 있지 않을까 싶어요. 나태주 씨가 시를 잘 써서가 아니에요. 사람들이 나태주의 시가 필요한 거예요.

맞습니다. 어렵고 힘든 시간이면 문득 생각나는, 위로가 되는 시 하나가 있다는 것은 정말 다행이고 행복한 일이라는 생각이 드는데요. 그래서 그런 시를 써주신 작가님께 참 감사한 마음이 듭니다.(웃음) 이제 마지막으로 작가님의 수많은 시들 중에서 바로 지금 독자들에게 들려주시고 싶은 시가 있으면 하나만 부탁드립니다.

시집에 아직 안 들어간 시인데요, 여러 군데서 읽어서 알려진 시이긴 해요.

너, 너무 잘하려고 애쓰지 마라

너, 너무 잘하려고 애쓰지 마라
오늘 일은 오늘의 일로 충분했다
조금쯤 모자라거나 비뚤어진 구석이 있다면
내일 다시 하거나 내일 다시 고쳐서 하면 된다
조그만 성공도 성공이다

그만큼에서 그치거나 만족하라는 말이 아니고
작은 성공을 슬퍼하거나
그것을 빌미 삼아 스스로를 나무라거나
힘들게 하지 말자는 말이다

나는 오늘도 많은 일들과 만났고
견딜 수 없는 일들까지 견뎠다
나름대로 최선을 다한 셈이다
그렇다면 나 자신을 오히려 칭찬해주고
보듬어 껴안아 줄 일이다

오늘을 믿고 기대한 것처럼
내일도 믿고 기대해라
오늘 일은 오늘의 일로 충분했다
너, 너무도 잘하려고 애쓰지 마라

우리는 지금 너무 잘하려고 애쓰고 있어요. 나만 생각하지 말
고 다 힘드니까 다른 사람도 힘들다, 그런 생각을 했으면 좋겠습니다.
마지막으로 말씀드릴게요. **이 세상에 아프지 않은 사람은 아무도 없습
니다. 나만 아프다고 생각하면 억울하고 분하고 속상하고 팔딱팔딱 뛰
겠지만, 다 아프다고 생각하고 그중에 한 사람이라고 생각하면 조금은**

위로가 되지 않을까. 나는 이렇게 말하고 싶어요. 날마다의 삶이 그래도, 그럼에도 불구하고, 좋아지는 삶이 되기를 소망합니다.

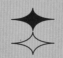

"시, 그것이 바로 인생이다.
위로하고, 축복하고, 응원하고, 동행
하는 것이 시인의 길이다."

시인 ✦ 나태주

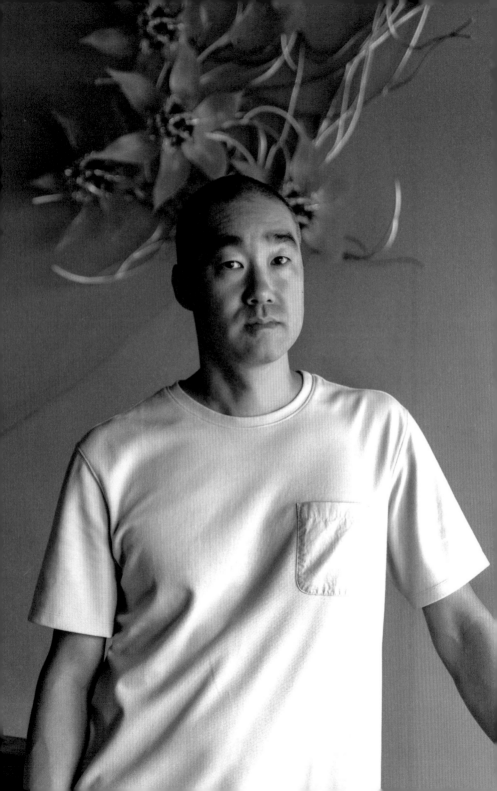

기계생명체를 창조해
인간을 은유하는

조각가

최우람

중앙대학교에서 조소를 전공했다. 1998년 '문명ㅌ숙주' 개인전을 시작으로 동경의 모리 미술관, 뉴욕의 아시아 소사이어티 뮤지엄, 호주의 존 커틴 갤러리, 국립대만미술관 등에서 개인전을 가졌으며 상하이비엔날레, 리버풀비엔날레 등에 초청을 받아 세계 무대에 이름을 알렸다. 김세중청년조각상, 오늘의 젊은 예술가상 등을 수상했고, 지금도 작업실에서 새로운 기계생명체를 만들어내고 있다.

만남

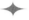

조각가 최우람의 작품을 처음 본 것은 2012년 갤러리현대에서 열린 개인전 'Choe U-Ram Solo Show 2012'에서였다. 두 개의 세계를 연결하는 구멍을 지키는 수호자라 일컬어지는 〈쿠스토스 카붐(Custos Cavum)〉. 바다사자의 형상을 한 그 거대한 몸이 진짜 숨이라도 쉬는 양 들썩이고 있는 모습은 한 번에 내 눈을 사로잡았다. 그리고 그 몸통에서 자라난 홀씨 '유니쿠스(Unicus)'는 천천히 날개를 퍼덕이는데, 그 미려함이라니! 정교하게 만들어진 조각들이 진짜 살아 있는 것처럼 움직이는 이 작품은 강렬한 기억으로 남기에 충분했다.

두 번째로 그의 작품을 본 곳은 2013년 국립현대미술관 서울관. 뻥 뚫린 높다란 홀 천장에 매달려 있는 거대한 애벌레 형상의 작품, 〈오페르투스 루눌라 움브라(Opertus Lunula Umbra)〉. 바이킹의 배에 달린 노처럼 수십 쌍의 거대한 날개가 서서히 움직이며 신비로운 빛을 품고 있었다. 세상 어딘가에 숨어 있는 생명체를 끊임없이 발굴해내는 생

물학자 또는 고고학자처럼 그는 계속 새로운 기계생명체를 창조하고 있는 것이었다.

인터뷰이를 선정하며 미술가를 꼭 한 분 모시고 싶다는 생각이 들었을 때, 그가 제일 먼저 떠오른 것은 이런 작품들과의 만남이 있었기 때문이다. 과연 어떤 방식으로 기계생명체를 창조해내고 있는 것일까? 얼마나 지난한 작업을 해야 그런 거대함과 정교함이 동시에 가능해질까? 기계생명체마다 부여되는 있을 법한 스토리는 또 어떻게 만들어지는 것일까? 수많은 궁금증을 가지고 그의 작업실을 찾았다.

연희동에 자리한 그의 작업실은 예상대로 온갖 부품들과 기계 장치들로 가득했는데, 그의 첫인상은 작품에서 느꼈던 강렬함과 달리 선하고 부드러웠다. 자신만의 작품 세계를 구축한 작가의 독창적인 예술성 안에 어린아이의 순수함이 깃들어 있는 느낌이랄까. 인터뷰 역시 작품에 대한 열정과 세상을 향한 따뜻하고 순수한 시선을 한껏 느낄 수 있는 시간이었다. 그와 함께 나눈 '기계'와 '인간'에 대한 깊고도 넓은 이야기 속으로 들어가보자.

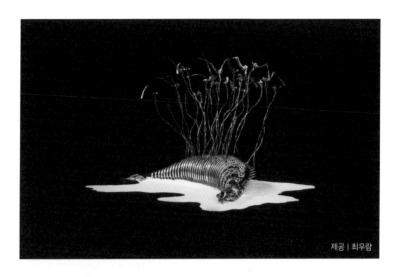

제공 | 최우람

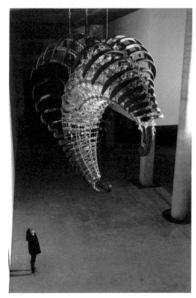

▲ Custos Cavum
◀ Opertus Lunula Umbra

이렇게 만나 뵙게 되어서 정말 영광입니다. 먼저 간단하게 인사 부탁드립니다.

저는 한국에서 태어나고, 한국에서 자라고 공부하고, 한국에서 작품 활동을 하고 있는 조각가 최우람입니다.

제가 작가님의 작품을 몇 번 볼 기회가 있었거든요. 처음 본 작품이 〈쿠스토스 카붐〉이었어요. 바다사자 형상을 한 작품이잖아요. 일단 크기에서 놀랐고요. 정교하게 조각된 금속들이 수많은 기계 장치에 맞물려 움직이는데 그게 너무 자연스럽고 아름다운 거예요. 진짜 살아 있는 생명체를 보는 것 같은 느낌이 들어서 오래도록 기억에 남았습니다. 그 후 알게 됐는데 작가님의 작품을 통칭해서 '기계생명체'라고 부르더라고요. 먼저 왜 기계생명체를 만드시는지, 작품을 통해 전달하고자 하는 메시지가 무엇인지 궁금합니다.

'기계생명체'라는 말은 제가 만든 용어예요. 다른 말로 '아니마 머신(Anima Machine, 'Anima'는 '영혼'을 뜻하는 라틴어)'이라고도 해요. 우리와 함께 어딘가 숨어서 살고 있는 새로운 종을 지칭하는 말인 거죠. **이 기계생명체는 우리들 인간의 삶과 모습을 대변하고 또 은유하기 위해서 만들어진 존재들입니다.** 생각해보면, 우리 인간들은 굉장히 오래 전부터 신체적인 한계를 극복하기 위해서 다양한 기계들을 만들어왔잖아요. 자동차도 그렇고 비행기도 그렇죠. 한정된 육체 때문에 실현하

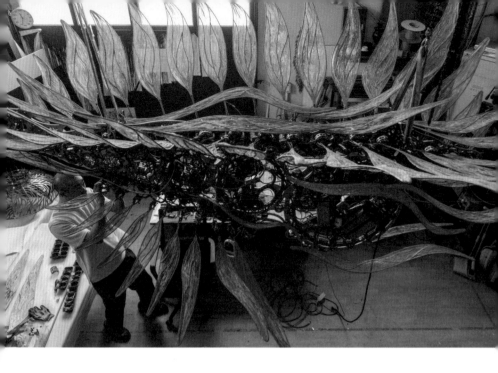

지 못하는 인간의 욕망들을 기계로 만들어낸 것이라고 할 수 있습니다. 저는 그런 기계들 안에 인간의 꿈과 욕망 그리고 인간의 부족함을 채우기 위한 모습들이 담겨 있다고 생각해요. 그러니까 기계장치를 통해 거꾸로 인간의 꿈과 욕망을 보여주려고 하는 거죠. 인간이 어떤 특징을 갖고 있고 흥미로운 점은 무엇인가, 또 사회적인 인간의 모습들, 구성원으로서 인간이 만들어내는 모습 등 삶에 대한 질문을 계속 던지는 거예요. 우리가 앞으로 나아가야 할 방향에 대한 질문도 던지고요. 그것이 바로 기계생명체를 만들게 된 가장 중요한 이유입니다.

그렇다면 인간의 본성이나 생각, 행동 등에 대해 많은 연구와 고민을 하실 것 같은데요. 그러한 것들이 작품 속에 어떻게 담기고 형상화됐는지 궁금합니다.

저는 늘 인간에 대해 관심을 갖고 있어요. 인간의 본성에 대한 질문이나 우리 모습을 객관적으로 바라보려고 노력하는 것, 이런 것들이 제 작품의 주제가 되고 있습니다. 예를 들면, 우리 인간들은 서로 조화롭게 공존하지 못하고 늘 싸우고 살잖아요. 또 늘 우두머리를 필요로 하고 누군가 자기를 조종해주길 원합니다. 그래서 굳이 왕을 만들고 굳이 대통령을 뽑고 굳이 국회의원을 선출하는데, 문제는 그게 또 늘 만족스럽지 못하다는 거예요. 왜 이러한 과정들이 계속 반복되는 것일까 하는 질문을 해보는 거죠. 제가 내린 결론은 우리가 원하는 우두머리의 모습이 사실은 우리 마음속에 있는 우두머리의 모습이기 때문이라는 거죠. 지도자나 권력자도 그저 욕망을 가진 존재일 뿐인데, 거기에 우리의 욕망을 덧씌우는 겁니다. 그리고 그것이 진실인 것처럼 믿어요. 그러다 그 사람의 실체가 드러나면 실망합니다. 그래서 그 지도자를 어떻게든 물러나게 하려고 하고 다시 또 새로운 지도자를, 자기 머릿속에서 상상하는 누군가를 만들어내는 과정이 계속 반복되는 거죠.

이러한 생각을 구현해낸 작품이 바로 〈우로보로스(Ouroboros)〉입니다. 대중이 만들어낸 어떤 상상이 우리를 지배하는 무엇이 되고, 그 무엇이 죽으면 또 새로운 존재를 만들어내고, 그렇게 반복되는 역사를 계속 자신의 몸을 먹고 있는 신화 속 뱀, '우로보로스'로 표현한 것이

죠. 또 〈우나 루미노(Una Lumino)〉는 따개비에서 영감을 얻은 모양과 움직임을 가진 기계생명체로, 인구가 밀집된 지역의 공장 기계실이나 오래된 지하실에서 생활합니다. 누군가 우리를 지배하지 않아도, 누군가 우리를 컨트롤해주지 않아도, 우리 개체들끼리 아름다운 삶을 만들 수 있지 않을까 해서 만든 작품이에요. 그리고 〈울티마 머드폭스(Ultima Mudfox)〉는 지하철 공사장에 살고 있는 생물체예요. 작품을 만든 2000년대 초반은 서울시 전체가 지하철 공사장으로 뒤덮여 있었어요. 많은 도로 위에 철판이 깔려 있었죠. 그렇게 파헤침으로써 분리된 지하 세계가 만들어지고, 사람들은 불편함을 느끼면서도 새로운 도시에 대한 꿈을 갖고 있었습니다. 그러한 사람들의 욕망을 지하철 공사장에서 발견되는 생명체로 표현한 것입니다. 이렇게 저의 인간에 대한 질문들이 작품마다 각기 다른 방식으로 표현되고 있는 거죠.

미래는 아직 우리의 선택 안에 있다

작품 속에 그런 깊은 의미가 담겨 있는지는 처음 알았네요.(웃음)
작가님의 작품을 보면 공상과학영화에서나 나올 법한 생물체를
떠올리게 되는데, 그런 생물체들은 대부분 부정적인 대상으로 그
려집니다. 그런데 작가님의 작품은 정말 어딘가에 살고 있을 것만
같은 생명체, 인간과 공존하는 생명체라는 생각이 드는데요. 앞으
로 기계와 인간의 관계, 어떻게 될 거라고 생각하시나요?

핸드폰을 잠깐 어디에 두고 왔을 때를 생각해보세요. 그때의
불안감은 경험해봐서 아실 거예요. 마치 자기 뇌의 한 부분이나 신체의
한 부분을 어디에 떼어놓고 온 것처럼 세상과 갑자기 단절된 느낌을 겪
게 되잖아요. 핸드폰뿐 아니라 컴퓨터도 그렇고, 우리가 타고 다니는 것
들, 입는 것들, 먹는 것들, 대부분 다 그렇죠. 이렇게 **우리는 이미 오래전
부터 기계 문명과 도구 문명 안에 포함되어 있었어요. 그러니까 기계와
인간은 계속 공존해왔고 또 공존할 수밖에 없는 거죠.** 그래서 많은 소

설이나 영화에서는 기계들을 독립시켜서 그들이 우리를 지배하거나 인간을 해친다거나 하는 행위들로 묘사하기도 합니다.

사실 저도 1998년 첫 개인전을 할 때까지만 해도 디스토피아적이었어요. 인간은 끝없이 욕망을 찾아가고 있기 때문에 사람들의 욕심덩어리만 남아 생명을 갖고 우리를 지배할 것이라고 생각했죠. 그런데 지금은 좀 바뀌었어요. 기계와 인간은 공존할 수밖에 없고, 아직은 사람들의 선택에 미래가 달려 있지 않을까 생각하게 된 거죠. 기계와 인간의 공존 안에는 기술을 가진 자, 그리고 그걸 마음대로 활용할 수 있는 사람들과 그렇지 못한 사람들, 또 가질 수 없는 사람들 등으로 분화가 일어나고 있는데, **어떻게 하면 더 좋고 행복한 미래를 만들 수 있을까를 생각하고 선택한다면 달라지지 않을까. 결국 기계를 어떻게 다루고 사용할지 고민하고 있는가가 중요하다는 거죠. 그래서 저는 미래는 아직 우리의 선택 안에 있다, 그렇게 생각하고 있습니다.**

작가님의 작품이 특별한 건 스토리 때문이기도 한 것 같아요. 작품마다 학명을 부여하고 행동 패턴, 습성을 추론하는 보고서(탄생설화)까지 만드시잖아요. 실존을 증명하기 위한 장치인가요?

네, 살아 있음을 나타내기 위한 장치라고 할 수 있습니다. UFO 괴담이라든지 네스호의 공룡 이야기 같은 경우를 보면, 우연히 찍힌 이상한 사진을 갖고 우리가 막 상상을 펼치잖아요. 사실 있는지 없는지 알 수가 없지만요. 바로 그런 장치를 가져와서 누가 우연히 찍어서 이것이

있는 것처럼 보이게 하면 관객들에게 더 현실적인 느낌이 들게 할 수 있을 것 같다는 생각을 한 거죠. 그래서 자연사 박물관에 있는 어떤 생물의 모습이나 자연 다큐멘터리에서 볼 수 있는 설명 같은 것들을 같이 전시하기 시작했는데, 정말 관객분들이 아주 짧은 시간이지만 '어 이게 정말 있나.'라고 생각하는 거예요. 실제로 존재하지는 않지만 상상 속에 잠시 존재하는 거죠. 제가 관객들이 가졌으면 하는 그런 느낌들을 거의 90퍼센트 이상 느끼시더라고요. 그래서 작품을 만들면서 스토리를 만들고 그것을 같이 전시하게 됐습니다.

결국 기계생명체를 창조하는 작업을 하시는 거잖아요. 그래서 작가님을 '기계생명체의 창조자'라고 표현하더라고요.(웃음) 창조자로서 어떻게 아이디어를 얻고 작품 구상을 하시는지 궁금합니다.

아이디어는 그냥 제 삶 전체에서 찾는 것 같아요. 뭔가 세상에 없는 걸 끄집어내서 보여주는 것이 직업이다 보니까 계속 삶 속에서 뭔가를 찾게 되더라고요. 또 유튜브도 많이 보고 자연 다큐멘터리 보는 것도 좋아합니다. 생물들은 저마다 수억 년을 지내오며 갖춘 놀라운 시스템들이 있어요. 나무도 그렇고 불가사리나 해파리까지도요. 그런데 그런 생물들이 갖고 있는 기상천외한 생활사가 인간의 이야기를 대변하고 있다는 생각이 들 때가 있습니다. 그런 데서 아이디어를 얻는 거죠. 또 책도 많이 읽습니다. 종교서적도 보고, 인문서적도 보고, 만화책도 보고요. 아이디어가 떠오를 때마다 메모를 하거나 간단하게 스케치를

해놓으면 그런 것들이 쌓여요. 그러고 나서 하나의 주제에 집중하며 더 깊이 들어갑니다. 제가 구상하는 방식이 일반 조각과 조금 다른 점이 있다면, 저는 자꾸 장면이 떠올라요. 보통 조각가들은 정지된 어떤 모습이 떠오르는 거 같던데, 저는 떠오르는 어떤 것들이 자꾸 뭔가를 하고 있어요. 움직이고 있고, 떠다니고 있고, 헤엄치고 있고, 춤을 추고 있고, 여럿이 같이 군집해서 무언가를 하고 있을 때도 있고요. 그런 장면들이 떠오를 때는 그 장면 안에 어떤 이야기가 있을까를 상상하면서 이야기를 만들어내요. 반대로 이야기가 먼저 떠오르는 경우도 있는데, 그럴 때는 그 이야기 안에 어떤 장면들이 존재할까를 상상하면서 장면을 만들기도 합니다.

그렇게 떠오른 아이디어를 실제 작품으로 만들어내려면 상당히 복잡한 작업과정을 거쳐야 할 것 같아요. 수많은 기계장치가 필요하고 또 그것이 서로 맞물려 진짜 살아 있는 생명체처럼 자연스럽게 작동해야 되니까요. 어떤 과정을 거쳐 기계생명체가 탄생하게 되나요?

구상하고 구체화할 수 있는 방법들을 생각한 다음에는 설계 과정을 거칩니다. 기계장치들이 많이 들어가기 때문에 필수적인 과정이라고 할 수 있죠. 작품을 만드는 과정 전체를 100이라고 봤을 때 50~60 정도는 설계하는 기간인 것 같아요. 그리고 기계들을 동작시키는 데는 전자제어가 필요하거든요. 그래서 동료들(URAM, United Research of

Anima Machine, 기계생명연합연구소)과 함께 첫 단계부터 하드웨어와 전자제어를 같이 구상합니다. 이렇게 움직이려면 이런 제어를 해야 되고, 이런 모터를 쓸 거니까 이런 전자기기가 필요하고, 이런 전자기기를 쓰려면 하드웨어를 이렇게 해야 된다는 것을 계속 의논하고 만들어갑니다. 협업을 하는 거죠. 또 전시장 안에서 계속 작동해야 하니까 동작하는 부위들이 오랫동안 잘 작동하는지, 이상 없이 잘 움직이면서 제가 원하는 퍼포먼스를 보여주는지 일일이 확인합니다. 그러고 나서 제작하는 과정에 들어가죠. 마지막에는 작품이 안정적으로 잘 작동하는지 확인하는 과정까지 거치게 됩니다.

　　작가님 작품을 보면 어떻게 저렇게 정교하게 움직일까 궁금했는데, 정말 오랜 시간 여러분들의 고민과 노력, 열정이 있었기에 가능한 것이었구나 하는 생각이 듭니다. 그런데 미술을 전공하셨잖아요, 아무래도 처음에는 기계라든지 전자제어라든지 하는 부분은 접근하기 어려웠을 것 같은데, 어떠셨나요?

　　맞아요. 저는 대학에서 조각을 전공했기 때문에 솔직히 기계에 대해서 아는 게 없었거든요. 그런데 정말 다행이었던 것은 청계천이라는 곳이 존재했다는 것이에요. 청계천에는 제가 스케치를 들고 가서 "저는 이런 것을 만들고 싶은데, 여기가 이렇게 움직여야 될 거 같은데, 혹시 어떤 방법이 있나요?"라고 여쭤볼 수 있는 선생님들이 수천 명이 계신 거예요. A라는 가게에 가서 물어봤는데 그분이 "이거는 내가 아니

고 저 길 건너에 가면 어떤 가게가 있으니까 거기 사장님을 만나봐." 이렇게 해서 또 그분이 또 다른 분을 소개시켜주는 거죠. 그렇게 찾아다니면서 어깨너머로 기계들을 어떻게 활용해야 되는지 알게 됐어요. 그게 거의 20년 동안 차곡차곡 쌓여 이제는 어느 정도 설계를 하고 부품도 제가 직접 맞춤식으로 가공까지 할 수 있게 된 거죠.

조각도 여러 형태가 있기는 하지만 작가님의 작품은 한마디로 '기계와 미술의 융합'이라고 할 수 있을 것 같아요. 그 특별한 만남은 어떻게 시작된 건가요?

어린 시절 만화를 많이 봤는데 그 주인공들이 로봇, 기계, 이런 것들이었어요. 그러다보니 자연스럽게 인류의 구원이나 우리가 갖지 못한 것, 우리가 안전하지 못한 것에 대한 대책은 기계과 로봇들이 해결해줄 거라는 생각을 갖게 됐죠. 그래서 우리의 삶을 편안하게 해주고 안전하게 해주는 로봇을 만드는 과학자가 되는 게 꿈이 됐고, 공대에 가려고 했어요. 그런데 쉽지가 않더라고요.(웃음) 다행히 부모님이 그림을 그리신 덕분에 그림 그리고 만드는 것도 굉장히 좋아했거든요. 그게 고등학교 때까지 쭉 이어졌는데, 주변에서 자꾸 제가 그린 그림이나 만든 것들을 보고 미대를 가보라는 말씀을 하시는 거예요. 결국 조소과에 들어가 미술을 시작하게 됐죠.

막상 배우기 시작하니까 기계에 대한 건 완전히 잊어버릴 만큼 재미있었어요. 처음에는 찰흙이나 돌과 같은 일반 재료를 가지고 조각

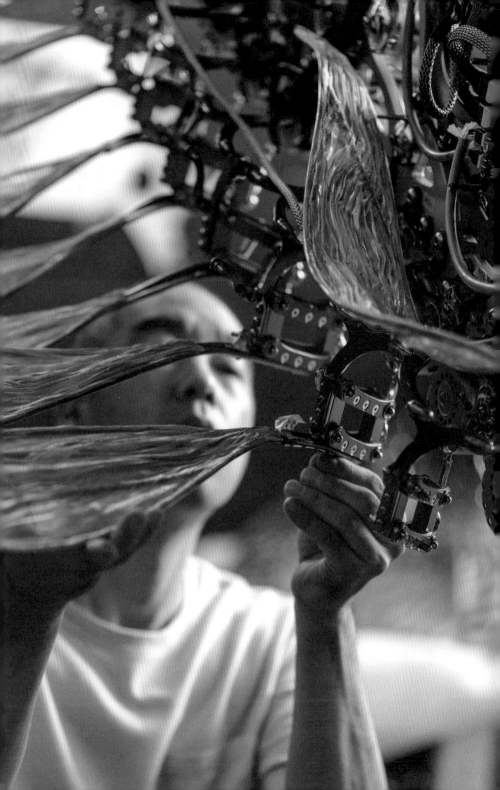

을 했죠. 그런데 한 수업에서 교수님이 시간적인 요소를 넣어보라고 하셨어요. 그 순간, 과거에 잠시 접어두었던 '로봇 과학자가 되어야지.' 하는 생각이 떠올랐던 것 같고요. 그래서 시간성을 집어넣기 위해서 기계 장치들을 쓰기 시작했어요. 움직임을 넣고 시간이 지나면 변화하는 형태들을 만들어보게 된 거죠. 좀 더 자유롭게 표현하고 싶은 마음이 들어서 자꾸 기계를 생각하고 연구했습니다. 그러다가 **기계란 무엇이지?'**, **'왜 우리가 이렇게까지 의존하고 있지?'**, **'이들이 생명을 가지면 어떻게 되지?'**, **'우리의 욕망은 이 기계를 통해서 어떻게 표현되지?'** 하는 등의 철학적인 질문들을 하게 됐어요. 결국 그렇게 기계와 미술이 하나로 융합되면서 제 작품 안에서 공존하게 된 거죠.

하고 싶은 것을 하게 만든다

작가님의 작품을 보면 상상력이 정말 특별하다는 생각이 듭니다. 부모님께 물려받은 재능이 그 뿌리가 됐을 것 같은데, 어떤가요?

아무래도 부모님 두 분 다 미술을 전공하셔서 그런지 창의적인 부분에 대해서는 많이 열려 있었던 거 같아요. 아버님은 발명가이기도 하셔서 직장에 다니시면서도 짬짬이 새로운 것들을 만드는 것을 굉장히 좋아하셨거든요. 또 어린 시절에 늘 같이 계셨던 할머니도 굉장히 창의적인 분이셨어요. 한번은 추석 때 송편을 먹었는데 벌레가 씹히는 거예요. 온 가족이 화들짝 놀랐는데, 할머니가 번데기를 송편에 넣으신 거였어요.(웃음) 할머니는 비행사가 되려고 서울로 상경을 하셨던 분이에요. 물론 비행사는 못 되셨지만 자동차 운전은 하셨어요. 최초의 여류 운전사라고나 할까요. 저희 할아버지가 우리나라 최초의 자동차인 '시발(始發)자동차'를 만드는 회사를 하셨기 때문에 할머니도 기계에 대해 굉장히 관심이 많으셨던 것 같아요. 저를 데리고 전시되어 있는 비행기

를 구경하러 많이 다니셨고, 기찻길에서 기차 보는 것도 되게 좋아하셨
어요. 그래서 저도 덩달아 좋아했고, 그런 것들이 영향을 많이 줬던 거
같아요.

기계와 미술을 융합해 배우고 경험할 수 있었던 최적의 환경이었
네요. 그런데 어렸을 때 창의성 있는 아이들이 교육을 받다보면
오히려 창의성이 떨어지는 경우도 많잖아요. 그림도 어렸을 때는
정말 기발하고 재미있는 그림을 그리다가도 입시 미술을 시작하
면 계속 똑같은 것만 그리다보니까 오히려 창의성이 떨어지기도
하던데, 작가님은 크게 영향을 안 받으셨나봐요?

운 좋게 저는 좋은 선생님들을 많이 만났던 거 같아요. 입시 미
술을 할 때도요. 사실 그때 제가 선생님이 시키는 것만 하지는 않았거든
요. 선생님이 그리라는 걸 안 그리고 제가 그리고 싶은 걸 그리기도 하
고 또 만들어야 되는 걸 만들지 않고 다른 걸 만들어서 여기저기 숨겨
놓고 그랬어요. 그런데 선생님들께서 그걸 발견하시면 "에이, 너 또 딴
짓했구나." 하시며 친구들 앞에서 혼내는 것처럼 하셨어도 버리지 않고
그 자리에 그냥 두시면서 재미있어 하는 표정인 거예요. 때론 제가 숨겨
놓은 걸 발견하려는 노력도 해주시고요. 제가 하고 싶어 하는 것을 하지
말라고 한 적은 한 번도 없었어요. 늘 작은 목소리로라도 응원을 해주셨
다고 할까요. 그런 시간들이 저한테 중요했던 것 같아요. **미술이라는 것
이 세상에 존재하지 않는 것들로 사람들한테 감동을 주고, 새로운 생각**

을 할 수 있게 해주고 또 세상을 바라보는 다른 시각을 갖게 하잖아요. 제가 그런 부분이 꺾이지 않고 계속 갈 수 있게 해주셨으니까 선생님들이 저한테는 굉장히 중요한 역할을 하셨다고 생각합니다.

맞습니다. 다른 교육에서도 그렇겠지만, 특히 문화예술교육에 있어서는 선생님의 역할이 정말 중요한 거 같아요. 작가님은 대학에서 학생들을 가르치기도 하셨잖아요. 문화예술교육, 어떤 방향으로 나아가야 한다고 생각하시나요?

저는 대학에 꼭 들어가야 좋은 교육을 받고 자기 꿈을 펼칠 수 있다고 생각하지는 않아요. 이제 점점 더 그렇지 않은 세상이 된다고 생각해요. 왜냐하면 이전과는 다르게 내가 정보를 얻으려고 하면 너무나도 손쉽게 그걸 다 얻을 수 있잖아요. 수많은 좋은 선생님들이 전 세계에 깔려 있고, 그분들과 클릭 한 번으로 소통할 수 있으니까요. 지금의 세대는 마음만 먹으면 자기가 언제든지 정보를 선택할 수 있고 배울 수 있다는 것이 굉장히 큰 장점으로 작용할 거라고 봐요(그것이 또 단점이 될 수도 있겠지만요). 그래서 지금은 교육 방식이 옛날과는 달라지고 있는 것 같고 또 달라져야만 할 것 같습니다.

특히 예술은 배운다기보다는 자기가 생각하는 것을 표현하고 그 표현에 자신감을 갖는 것, 바로 그것이 예술 행위의 본질이잖아요. 교육을 통해 정답을 얻는 게 아니라 자기가 계속 질문을 던지고 그 질문에 대한 자기만의 답을 계속 만들어가는 것이거든요. 그래서 **예술가가**

생각만 하고 하지 않으면 거기서 끝나
버리니까, 어차피 정답은 없으니까,
지금 하고 싶은 일을 하십시오.

되기 위한 교육을 한다면 그것은 자신 있게 자신을 표현하는 것, 그것을 지치지 않고 계속 해나갈 수 있게 해주는 것, 그런 것이 교육이지 않을까 생각합니다. 결국 '하고 싶은 걸 어떻게 하면 하게 만들 수 있는가.'로 가야 되고, 학생들 스스로 알아서 찾아가게 하는 방식이 필요한 거죠. 그리고 선생님들은 학생들과 함께 정보의 바다를 활용하면서 더 많은 정보를 얻게 하고 보여주는, 한마디로 길을 열어주고 안내해주는 역할, 그것이 선생님과 학교가 해야 하는 일이라고 생각합니다.

그렇다면 예술가를 꿈꾸는 꿈나무들이라고 할까요, 그들에게 해주고 싶은 말씀이 있으시다면 어떤 것일까요?

요즘은 실기뿐 아니라 성적도 좋아야 미술대학에 들어가거든요. 그런데 막상 대학에 들어와서 "자, 이제 네가 하고 싶은 거 해." 그러면 그때부터 아이들이 멘붕이 오기 시작해요. 한 번도 자기가 해보고 싶은 걸 마음대로 해본 적 없는 학생들이 많기 때문이에요. 열심히 공부하고 선생님이 하라는 거 열심히 따라 그리느라 막상 자유롭게 해본 게 없는 거예요. 또 남의 의지로 인해 자기의 의지가 자꾸 꺾이는 걸 경험하다 보면 그냥 남이 하라는 거 하는 사람이 되잖아요. 예술가가 되려면 자기 생각을 따라가고 그걸 표현해봐야 하는데 그런 경험이 없으니까 굉장히 난감해하는 거죠. 다들 거기서부터 새로운 고민이 시작돼요. 그때서야 진짜 자기를 찾아가기 시작하는 거죠. 그러니까 저는 하고 싶은 걸 하라고 말하고 싶어요. 그 누구의 참견에도 굴하지 말고 해낼 수 있는

한 끝까지 해보고, 실패도 해보기를 권합니다. **생각만 하고 하지 않으면 거기서 끝나버리니까, 어차피 정답은 없으니까, 지금 하고 싶은 일을 하십시오.** 그것밖에 없는 거 같아요.

"해보고 싶은 것을 해라." 물론 맞는 말씀입니다. 그런데 사실상 우리나라에서 자기가 하고 싶은 것을 마음껏 하며 미술 작가로 살아남기는 쉬운 일이 아니잖아요.

맞습니다. 그런데 젊은 작가들은 우리나라뿐 아니라 어느 나라든 어느 시대든 항상 힘들었던 거 같아요. 새로운 걸 만들어내는 건 젊은이들이니까 그들이 버틸 수 있게 해줘야 되는데, 아직도 젊은이들의 생각을 정책적으로 따라가주지 못하고 사회가 그걸 받쳐주지 못하는 게 문제라고 봐요. 그들이 그걸 용기 있게 할 수 있고 자신을 갖고 포기하지 않고 가게 하려면 그들을 인정해주고 그들의 삶을 유지할 수 있게 해주며 계속 모험과 도전을 할 수 있게 해줘야 합니다. 그걸 뒷받침해줄 수 있는 사회가 되어야 하는 거죠. 정책적으로나 사회적으로나 그런 환경이 더 잘 이루어졌으면 좋겠습니다.

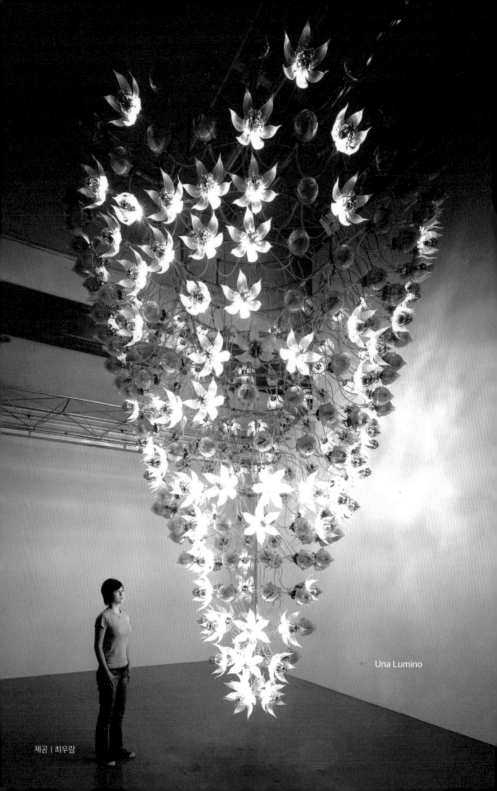

Una Lumino

새로운 것을 편하게 받아들이는 일상

주제를 조금 바꿔볼까요? 사실 대중들은 '예술' 하면 일단 어렵다고 생각하는 경우가 많잖아요. 그런데 최근 20~30대 젊은이들 중에는 미술관에 가서 작품을 보는 것이 일상이 되고, 그걸 SNS에 올리는 일이 유행이더라고요. 이러한 변화, 어떻게 생각하십니까?

제 생각에 어렵다고 느껴지는 이유는 흔하지 않기 때문인 거 같아요. 피자가 한국에 처음 들어왔을 때는 모두 신기해하고 한번 먹어보는 게 소원이고 또 먹어보면 무조건 맛있는 거 같고 그랬잖아요. 그런데 피자가 흔해지니까 이제는 "이 피자는 맛있고 이 피자는 맛없어."라고 판단을 할 수 있게 되고, 토핑도 이것저것 넣어달라고 주문도 할 수 있게 되었잖아요. 그렇게 표현하고 이야기하면 어렵지 않게 되는 거죠.

예술도 똑같아요. 예술도 흔하지 않기 때문에 어렵다고 생각하고 받아들이는 데 시간이 걸리는 거죠. 그런데 다행히 요즘에는 주변에 전시들도 많이 열리고 하니까 쉽게 찾아가 볼 수 있잖아요. 아트페어처

럼 작품들을 살 수 있는 장도 더 많이 열리고 있고요. 또 표현하는 방식들, 공유할 수 있는 방식들도 다양해지고 있어서 참 좋은 것 같아요. 젊은이들이 주말이면 전시장에 가서 데이트를 하고, 작품에 대해 이야기를 하고 또 구입이라는 행위까지 연결되고…… . 이렇게 접할 수 있는 기회가 많아지고 있으니까 자연스럽게 변화해갈 거라고 생각해요. 어렵지 않게, 누구나 즐길 수 있게 되는 거죠. **저는 어떠한 방식이든 간에 예술을 늘 자기 주변에 둔다는 것 자체가 매우 바람직한 거라고 봐요. 편해지는 거니까요. 그런 방식들을 통해서 예술이 우리 삶의 일부가 된다면 그것은 관객들뿐 아니라 작가들한테도 좋죠.**

맞아요. 자주 접해서 편해지게 하는 것, 문화예술교육이 나아가야 할 방향이 아닐까 싶은데요. 미술 작품을 감상한다거나 만들어 본다거나 하는 모든 것들이 훌륭한 문화예술교육이 될 수 있는데, 이러한 문화예술교육이 나와 세상을 변화시킬 수 있다고 생각하시나요?

그 자체가 세상을 변화시키는 거예요. 우리는 하루하루 먹고, 자고, 일하며 반복되는 사이클 안에서 살고 있잖아요. 그 안에서 사람을 즐겁게 만들고 꿈꾸게 하는 것은 예술밖에 없다고 생각합니다. 또 예술은 인간만이 할 수 있는 행위잖아요. 인간은 스스로 사회적인 시스템을 만들고 집단으로서 발휘할 수 있는 힘을 만들어가고 또 그 안에 자기 목소리를 내기도 하고 듣기도 하잖아요. 저는 이런 것들이 인간이 다른 동물들과 구분되는 가장 큰 특징이라고 생각하는데, 그런 힘을 만들어내는 가장 근본이 되는 것이 바로 예술이라고 생각합니다. 그리고 예술이라는 게 결국은 자기의 생각을 표현하고 남의 생각을 듣고 감상하고 진지하게 생각해보는 행위들이잖아요. 그러니까 그것들이 몸에 자연스럽게 체득될수록 사회 전반의 소통 체계나 서로를 대하는 마음의 자세들이 좋아지지 않을까 생각합니다. 예술이 좀 더 서로를 존중하고 좀 더 행복한 사회로 변화시키는 데 큰 역할을 한다고 생각하는 거죠.

그런 면에서 보면 미술 전시회나 예술 공연 같은 것들이 훨씬 더 많아져야 하지 않을까 생각하게 되는데요. 많이 발전하고 있기는

하지만 아직까지도 수도권과 지방의 문화예술교육 환경은 차이가 많이 난다고 생각합니다. 전시장의 경우도 그 숫자나 전시 횟수, 전시 내용에서도 좀 다른 거 같은데요. 지방에서도 전시회를 여러 번 해보셨잖아요, 어떻게 느끼셨나요?

이전에는 예산이나 작가 선정 등 지역에 따라 여러 가지 문화적 차이와 제약이 있어서 다양한 주제 또는 작가의 전시를 접하기 어려웠던 것 같은데요, 그런 부분들이 점점 더 개선되고 있는 것 같아 다행이라고 생각합니다. 앞으로도 전시 주제와 작가의 다양성에 더 많은 노력을 기울인다면, 지방의 관객들에게 더 나은 기회가 될 것 같아요. 그리고 **매일 같은 곳에서 같은 것을 보고 똑같은 생각을 하는 삶으로부터 우리를 탈출시켜주는 공간이 미술관이잖아요. 또 세상을 새로운 시각으로 바라보게 만드는 것이 바로 미술의 순기능이고요.** 특히 아이들은 새로운 세계와 생각을 다양하게 보고 체험할수록 더 많은 창의적인 사고를 하게 되고, 무한한 가능성을 가진 사람으로 자라날 수 있지 않을까요?

정말 옳은 말씀이세요. 우리가 경제적 소외, 불평등은 많이 이야기하지만 문화적 소외나 불평등에 대해서는 많은 신경을 쓰지 않는 것 같습니다. 특히 자라나는 아이들에게 문화적 혜택은 그들의 인생을 결정하고 영향을 미칠 수 있는 상당히 중요한 부분이라고 생각해요. 앞으로는 작가님의 작품과 같이 창의적인, 세계적인

작품들을 아이들이 공평하게 누릴 수 있게 되기를 바랍니다. 오늘 말씀 나눈 시간 정말 즐거웠고요, 마지막으로 조각가 최우람의 꿈은 무엇인지 궁금합니다.

다음 전시 열심히 준비해서 보러 오신 분들이 '역시 최우람 전시, 새 전시 보러 오길 잘했어.' 이렇게 생각하셨으면 좋겠어요. 그래서 사회를 보는, 세상을 보는 새로운 시각들이 생기게 하는 것, 그것이 바로 제 꿈입니다.

조각가 ✦ 최우람

Choe U Ram

✦

————————————————— "기계란 무엇이지? 왜 우리가 이
렇게까지 의존하고 있지? 기계생명체는
인간의 삶과 모습을 대변하고 은유하기
위해서 만들어진 존재들이에요."

버려진 쓰레기로
새로움을 만드는

디자이너

이영연

'져스트 프로젝트(JUST PROJECT)'라는 디자인 스튜디오를 운영하며 버려진 쓰레기를 소재로 다양하고 감각적인 제품을 디자인하고 만들고 판매하고 있다. 기관이나 기업과 함께 쓰레기를 주제로 전시를 기획하고, 재미있는 콘텐츠를 만들기도 한다. 2017년 광주디자인비엔날레, 2019년 서울시립미술관 예술가의 런치박스, 2021년 세계문화예술교육 주간 아트 프로젝트에 참여해 전시했다.

만남

✦

 '쓰레기' 하면 떠오르는 이미지. 더럽고, 처치 곤란하고, 환경을 파괴하고, 쌓여 있는 걸 보면 가끔 죄지은 느낌이 들게 하는 대상. 인간이 하는 거의 모든 행위는 쓰레기를 만들어낼 수밖에 없으니 쓰레기는 인간과 공존할 수밖에 없는 존재. 물론 쓰레기를 줄이기 위해 저마다 노력을 하고는 있지만 효과가 그리 좋지는 못한 것 같고……. 쓰레기를 소재로 사용해 제품을 만들고 있다는 디자이너를 인터뷰하기로 한 후 처음 든 생각이다.

 인터넷을 뒤져보니 쓰레기를 활용한 리사이클, 업사이클 제품들이 다양하게 있었다. 요즘은 기술도 좋아져서 페트병을 재활용해 옷이나 신발을 만들고 폐타이어로 가방도 만든단다. 그리고 그중에는 꽤 멋들어진 상품들도 많다. 예전에는 지구에게 미안한 마음으로 그런 제품을 사기도 했다면, 요즘은 그런 제품을 사는 게 '트렌디' 하다고 생각하는 경향도 있다는데…….

이런저런 생각을 하며 '져스트 프로젝트(JUST PROJECT)' 홈페이지에 들어가봤다. 제일 먼저 다 쓴 빨대로 만든 빨강, 노랑, 초록 등의 파우치가 눈에 띄었다. '오, 예쁜데!' 빨대가 이렇게 예쁜 색감을 가지고 있었나 싶을 정도였다. 버려진 티셔츠를 직조해 만든 매트도 있었다. 역시 색 조합이 훌륭했다. 재활용 제품, 환경을 생각하는 제품이라고 하면 보통 흰색의 무명천 같은 느낌이었는데, 신선했다.

그리고 며칠 후, 을지로에 있는 사무실에서 이영연 디자이너를 만났다. 쓰레기로 제품을 만들고 있으니 당연히 대단한 환경운동가일 거라고 생각했다. 그런데 그런 나의 말에 그는 손사래를 쳤다. 그렇게 평가받는 것이 너무 오글거리고 싫단다. 그저 재미있어서 하는 일일 뿐이라는 것. 그러면서 '쓰레기도 기호고 취향'이어야 한다고 주장했다. 예상치 못한 답변에 나는 그와 그의 작업이 더욱 궁금해졌다.

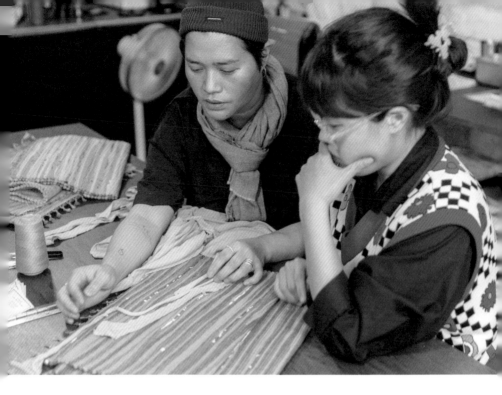

디자이너로서 어떤 소재로 무엇을 만
드는 게 좋을까 고민하던 중에 '기왕
이면 버려진 걸로 만드는 게 좀 더 재
미있지 않을까, 유의미하지 않을까?'
하는 생각이 들었어요.

안녕하세요. 이렇게 만나 뵙게 되어 반갑고요, 먼저 간단하게 자기소개 부탁드릴게요.

저는 '져스트 프로젝트'라는 디자인 스튜디오를 운영하고 있는 이영연이라고 합니다.

디자이너이신데, 주로 어떤 작업을 하시나요?

저희는 '쓰레기'라는 키워드를 가지고 제품을 기획해서 만드는 일을 하고요. 기업에서 이런 쓰레기가 있는데 이걸로 뭘 하면 좋을지 의뢰가 오면 뭘 할 수 있을까 생각해서 제품 아이디어를 내고, 캠페인에 대한 컨설팅을 하기도 하고 또 공간을 꾸며주는 일도 해요. 전시를 기획하고 콘텐츠를 만들기도 하고요. 한 마디로 재활용을 다른 방식으로 해석하는 '디자인 씽킹(Design Thinking)' 작업이라고 할까요. 아주 다양한 활동을 하고 있습니다.

과자봉지나 일회용 빨대 그리고 헌 티셔츠 등 다양한 쓰레기를 이용해 제품을 만들고 계시는데요, 쓰레기로 제품을 만들게 된 특별한 이유가 있으신가요?

제품을 만드는 일을 오래하다 보니까 기획 단계부터 생산하고 판매하고 소비하고 폐기되는 전 과정에서 나오는 쓰레기들이 엄청나게 많다는 것을 경험적으로 알게 됐어요. 그러다가 디자이너로서 어떤 소재로 무엇을 만드는 게 좋을까 고민하던 중에 '기왕이면 버려진 걸로 만

드는 게 좀 더 재미있지 않을까, 유의미하지 않을까?' 하는 생각이 들었어요. 그렇게 작업을 시작했고, 지금 저에게 쓰레기는 아주 좋은 소재가 되었어요. 왜냐하면 **쓰레기라는 소재는 늘 제게 미션을 수행하는 느낌을 주거든요. 어떻게 하면 더 잘 활용해서 제품을 만들 수 있을까 고민하는 과정이 굉장히 즐겁고, 고민 끝에 훌륭한 소재로 재발견되면 그게 또 기쁘고요.** 쓰레기는 도전해보고 싶은 매력적인 소재라고 생각합니다.

"쓰레기는 좋은 소재"라는 말씀이 인상적인데요. 과자봉지와 빨대는 파우치가 됐고요, 헌 티셔츠는 매트 그리고 자투리 천과 벨크로(Velcro, 옷 등에서 두 폭을 한데 떼었다 붙였다 하는 여밈 장치)는 다용도 보자기로 변신했습니다. 제품들을 보면 일단 아이디어가 참 좋고요, 컬러풀한 색상과 디자인이 눈에 쏙 들어오고 또 아주 튼튼하더라고요. 작업하실 때 주로 어디에서 어떻게 영감을 받으시나요?

제품을 만드는 일반적인 프로세스는 무엇을 만들지 먼저 결정한 후에 소재를 결정하고 디자인을 하는 단계들로 진행되잖아요. 그런데 저희는 소재를 먼저 만나게 돼요. 저희는 맛집 가듯이 주기적으로 쓰레기 집하장에 가거든요. 가서 이 지역, 이 계절에는 어떤 쓰레기가 많이 나오는지 살피는 거죠. 그럼 반복적으로 나오는 쓰레기들이 눈에 띄는데, 이것을 소재로 어떻게 사용하면 좋을지 연결 지어 고민하게 돼요.

이 쓰레기가 어떻게 하면 훌륭한 소재로 보일 수 있을까, 어떻게 하면 그 소재의 한계를 장점화해서 뭔가를 만들어낼 수 있을까 생각하죠. 일반적인 제품 프로세스랑 반대로 가고 있다고 생각하시면 돼요. 직접적으로는 그런 방법으로 영감을 얻고 간접적으로는 음악이나 순수미술과 같은 다양한 문화를 자주 접하는데요, 그런 것들을 통해 저희가 전달하고 싶은 메시지를 은유적으로 잘 전달할 수 있는 방법들에 관한 많은 영감을 받고 있습니다.

착한 소비가 즐거운 마음이 되도록

그래서 그런지 제품 이름도 재미있어요. 헌 티셔츠로 만든 매트는 'I was T-shirts', 과자봉지로 만든 파우치는 'I was foil' 그리고 빨대로 만든 파우치는 'I was straw'. 무엇으로 만들었는지 직관적으로 알 수 있는데요, 모두 우리 일상에서 나오는 쓰레기들이네요.

맞아요. 모두 우리 일상에서 많이 소비되고 버려지는 쓰레기들이에요. 누구나 얼마나 많은 쓰레기가 나오는지 잘 알고, 그에 따른 문제점에 대해서도 쉽게 공감할 수 있는 것들이죠. 'I was T-shirts'는 '패스트 패션(Fast Fashion, 저가의 의류를 짧은 주기로 대량 생산·판매하는 패션 산업)'이라는 말을 많이 들어보셨을 텐데, 그로 인해 의류 쓰레기가 굉장히 많이 나온다는 것을 알게 된 것이 계기가 됐어요. 입을 수 있는데 그냥 버리는 거죠. 수출을 하거나 다른 여러 재활용 방법이 있기도 하지만 상당 부분은 소각되거나 매립돼요. 그래서 그런 티셔츠로 뭔가를 만드는 것으로 메시지를 전하면 좋겠다는 생각이 들어서 헌 티셔츠를 수거

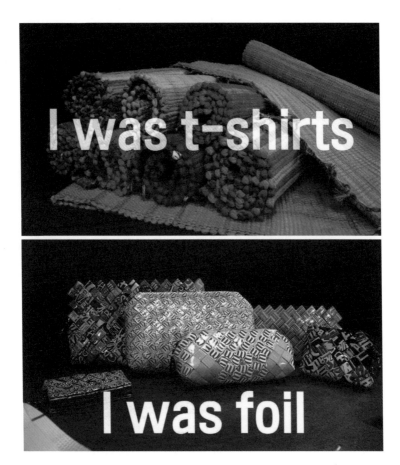

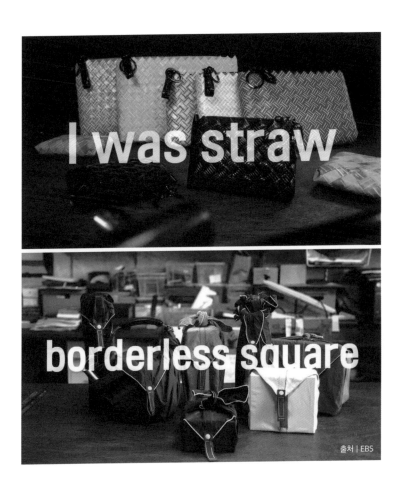

출처 | EBS

해 전기를 사용하지 않고 직접 손으로 직조해서 매트류를 만들게 된 거예요. 또 'I was straw'는 이름 그대로 빨대로 만든 제품인데요, 오래전부터 아프리카나 남미, 동남아 등지에서 나뭇잎이나 나무껍질을 엮는 데 쓰던 전통 기술을 사용해 만들었어요. 숙련된 기술을 가지고 있는 필리핀의 파트너분들이 만들고 계시죠.

'borderless square'라는 제품은 펼쳐서 보면 보자기인데, 무엇이든 예쁘고 편리하게 포장할 수 있네요. 만능보자기처럼 느껴지는데, 이건 어떻게 만들게 되셨나요?

저희가 브랜드를 만든 지 8년째인데 초반에는 앞서 말씀드린 것처럼 개인에게서 폐기되는, 누구나 공감할 수 있는 그런 쓰레기들로 제품을 만들었어요. 그런데 환경부 자료도 보고 모니터링도 하면서 알게 된 사실은 개인의 소비에서 나오는 쓰레기는 극히 일부이고 훨씬 더 많은 쓰레기가 생산 단계에서 나온다는 거예요. 그런데 이 쓰레기들이 또 장점이 있어요. 아직 사용 전이기 때문에 깨끗하다는 것과 반복적으로 나온다는 거죠.

그러던 중 한 대기업 의류회사에서 연락이 왔어요. 큰 회사들은 옷을 만들 때 원단을 구매하지 않고 직접 원단을 생산하거든요. 그때 색을 조정하거나 패턴을 조정하거나 하면서 샘플 원단을 많이 만들지만 그것은 사용하지 못해요. 바로 그런 원단들을 꽤 많이 확보해두고 있다, 이걸 그냥 폐기하려니 너무 아까우니 너희들이 써줄 수 있겠냐

고 연락이 온 거예요. 그래서 저희가 일단 그걸 다 가지고 와서 고민을 하기 시작했어요. 이 원단을 어떻게 활용하는 게 좋을지 일 년 정도 고민했던 거 같아요. 왜냐면 리사이클, 업사이클 분야에서는 원단을 가지고 만든 게 정말 많거든요. 똑같은 걸 만들고 싶지는 않고 좀 다른 걸 만들어보고 싶었어요. 그러던 중에 제가 도시락을 쌀 일이 많아졌어요. 코로나가 시작되기도 했고 건강상의 이유도 있어서 따로 식사를 챙겨야 했거든요. 그러다 이 원단을 가지고 여러 번 쓸 수 있는 다회용 포장재를 만들어보자는 생각을 하게 된 거죠. 그리고 내용물의 크기나 형태에 구애받지 않고 안정감 있게 포장할 수 있는 게 뭐가 있을까 찾다가 마침 벨크로 공장을 방문하게 됐어요. 거기에도 자투리나 잘못 프린팅된 벨크로가 되게 많이 나온다고 하더라고요. 그래서 결국 샘플 원단과 자투리 벨크로, 이 두 가지를 조합해 만들게 된 거죠.

　　벨크로가 있으니까 정말 단단하고 안정적으로 포장이 되는 거 같아요. 색상 배합도 예쁘고요. 제품들이 모두 다 상당히 컬러풀해요. 디자인적으로 특별히 고려한 부분인가요?
　　일단 저의 취향이 반영된 것이라고 할 수 있고요.(웃음) 사실 쓰레기 소재는 정말 무궁무진해요. 버려지는 것들이 엄청 다양하고 소재의 물성도 아주 다양하죠. 그런데 보통 리사이클, 업사이클 제품들은 되게 내추럴하거나 러프한 느낌이 나는 것들이 많아요. 하지만 전 좀 더 감각적으로 보여야 한다고 생각했어요. 소비자분들이 '가지고 싶다, 선

물하고 싶다.'는 마음이 들 수 있도록. 소비자들이 쓰레기를 만들어냈다는 죄책감을 모면하기 위해 리사이클, 업사이클 제품을 구매하는 것이 아니라 즐거운 마음으로 소비하게 만들고 싶은 거죠. **저희에게 쓰레기는 굉장한 영감을 주고 즐거움을 주는 소재이듯 소비자들도 기호에 맞고 취향에 맞아 선택하게 하고 싶었습니다.**

> 맞아요. 솔직히 재활용 제품이 그다지 마음에 들지 않더라도 그걸 사는 행위만으로도 뭔가 좋은 일을 하는 것 같은 느낌이 들기 때문에 선택하게 되는 경우가 있어요. 그런데 다른 제품을 살 때와 마찬가지로 "기호고 취향이어야 한다."는 말씀이 신선하게 다가오네요.

사실 저희의 사회적 역할에 대해서 심각하게 고민한 적이 있었어요. 좀 극단적이긴 한데, 정말 환경만을 위한다면 아무 행동도 하지 않아야 한다는 생각이 들었거든요. 그럼 디자이너라는 사회적 역할, 디자인 스튜디오라는 사회적 역할 안에서 우리가 전달하려는 메시지가 무엇이어야 하는가, 어떤 연출을 해야 하는가, 메시지를 전달할 수 있는 방법이 무엇인가에 대해서 많은 고민을 했죠. 결론은 문제적인 접근보다는 매력적으로 보일 수 있게 하는 방향으로 가자는 것이었어요. 그래서 쓰레기로 만든 제품이지만 소비자에게 기호고 취향이 되게 하자는 방향을 설정하게 된 거죠. 저희 져스트 프로젝트의 슬로건도 'It is trash, but treasure to me(쓰레기지만 제겐 보물입니다).'가 됐고요.

버려진 물건에서 특별한 이야기가 나온다

디자이너의 사회적 역할에 대해 많은 고민을 하신 게 느껴지고 슬로건만 봐도 쓰레기에 대한 새로운 기준, 시선을 갖게 해주는 것 같습니다. 그런 고민의 결과물들을 제품뿐 아니라 쓰레기를 소재로 한 전시나 퍼포먼스 등 다양한 방법을 통해 발표하고 계시잖아요? 먼저 광주디자인비엔날레에서 전시하신 '재료상점'에 대해 소개해주세요.

2017년도에 광주디자인비엔날레에 초대를 받았는데요, 그때 전체 주제가 '미래들(Futures)'이었어요. '다양한 디자인 영역 안에서 미래를 어떻게 볼 것인가'였는데, 저희가 초대된 관이 환경, 자연, 생태와 관련됐었거든요. 그래서 저희가 하고 있는 작업을 직관적으로 보여줄 수 있는 전시를 해야겠다는 생각을 해서 '재료상점'이라는 제목을 붙여서 공간을 연출했습니다. 저희가 관심을 갖고 있는 소재나 사용하고 있는 70여 종의 소재들을 1차 가공한 후에 철물점이나 문구점처럼 물품

을 구매할 수 있는 상점으로 꾸민 거예요. **쓰레기가 저희한테는 되게 매력적이고 일반적인 소재인데, 멀지 않은 미래에는 다른 사람들에게도 그렇게 될 것이라는 것을 직관적으로 보여주고 싶었어요.** 관객들은 물품을 구매하시는 분들이 되는 거고 저희는 상점 점원처럼 코스프레를 했습니다. 솔직히 하면서도 '이걸 쓰레기로 보면 어떡하지 또 이걸 왜 이렇게 하느냐고 물으면 어디서부터 설명해야 되지?' 하며 걱정을 많이 했는데, 우려와는 다르게 쓰레기를 너무 진지하게 고르시는 거예요. 쓰레기를 정말 소재처럼 고르는 장면들을 굉장히 많이 목격할 수 있었고, 덕분에 앞으로 어떻게 작업을 진행하면 좋을지 많은 영감을 얻었습니다.

2019년 서울시립미술관 서소문 본관에서 진행한 예술가의 런치박스, '쓰레기 뷔페'도 그 연장선 위에 있는 작업인 것 같은데요, 쓰레기로 뷔페를 차리신 건가요?

네.(웃음) '예술가의 런치박스'라고 서울시립미술관에서 하는 프로그램이 있어요. 예술가가 점심시간에 관객들을 초대해서 실제 식사를 대접하면서 작업을 경험하게 하거나 혹은 작업에 대해 같이 이야기를 나누는 시간인데요. 저희한테 환경, 친환경, sustainable(지속 가능한), 쓰레기, 이런 키워드로 참여해달라는 요청이 있었어요. 사실 저희가 순수예술 작가도 아니고 이름이 난 사람들도 아닌데, 그런 의미 있는 공간에서 전시할 수 있다는 것 자체가 정말 드문 기회였던 거죠.

그래서 고민을 많이 했는데, 2017년에 했던 '재료상점'과 연결

짓지 않을 수 없었어요. 쓰레기를 진짜 음식처럼 더 신중하게 고르는 그런 장면을 보고 싶다는 생각에 실제 뷔페처럼 꾸며보자, 그래서 쓰레기들을 가공해서 음식처럼 담을 수 있게 준비해두고 실제 뷔페 집기들을 다 빌렸어요. 또 저희는 지배인, 부지배인의 역할을 맡아 옷도 입고, 인이어도 차고, 정말 뷔페에서 서빙하듯이 퍼포먼스를 했죠. 그런데 정말 관객들이 음식 고르듯이 신중하게 고르시더라고요. 그래서 고른 것을 테이블에 가져와 실제로 식사하듯이 하며 서로 이걸 왜 골라 왔는지를 얘기하는 자리를 마련했어요. 그런데 이유가 정말 각양각색인 거예요. 색깔이 예뻐서, 이거 가져가서 뭐 만들려고, 아니면 그냥 본인이 좋아하는 어떤 형태여서 등등. 그런 장면들을 보면서 '쓰레기도 매력적이고 훌륭한 소재가 될 수 있다.'는 것을 다시 한 번 확인할 수 있었죠.

저도 참여했다면 아주 재미있게 즐겼을 것 같아요. 디자인하신 제품들도 좋지만 기획도 무척 참신한 것 같은데요, 2021년 5월에 진행하신 워크숍은 제목부터 재미있습니다. '호랑이는 죽어서 가죽을 남기고, 사람은 죽어서 쓰레기를 남긴다.' 어떤 워크숍이었나요?

솔직히 되게 어려운 워크숍이었습니다. 한국문화예술교육진흥원으로부터 기획과 운영 의뢰를 받아 고민하기 시작했는데, 제품을 만드는 스튜디오가 주최하는 워크숍이라고 하면 거의 다 만들기를 하거든요. 그런데 저희는 만들기 워크숍은 하지 않아요. 만드는 방식에만

집중할 수 있어서 소재에 대한 메시지를 전달하기 힘들기 때문이죠. 그래서 어떻게 하면 리사이클, 업사이클이라는 단어를 사용하지 않고 팬데믹과 쓰레기를 연결 지을 수 있을까 정말 오랫동안 고민했어요.

그러다가 '죽음'이라는 단어가 떠오르더라고요. 팬데믹도 죽음과 굉장히 밀접하게 연결되어 있고 쓰레기라는 것도 결국은 물질이 쓰임을 다 했다, 즉 죽음이라는 생각이 들었거든요. 그래서 죽음이라는 공통 키워드를 어떻게 하면 워크숍에 참여하시는 분들한테 제대로 전달할 수 있을까 생각했죠. 그런데 생각해보면 대부분의 사람이 보물같이 여기는 물건들이 한두 가지씩은 있잖아요. 다른 사람한테는 쓰레기로 보일지 몰라도 나한테는 정말 소중한 그런 물건들 말이에요. 만약 내가 죽은 후에 누군가 그 물건을 발견하게 된다면, 그 사람은 그게 소중한 물건인지 아닌지 모르잖아요? 그런 상황들을 대입해서 '장례식장'이라는 콘셉트를 잡았어요. 그리고 그런 물건들을 미리 받은 다음, '그 사람이 좋아하는 영화는?', '지금 핸드폰에 설정된 배경화면은?'과 같은 엉뚱한 질문들을 받아서 한 사람의 이야기를 구성했어요. 아주 일상적인 내용들을 바탕으로 한 사람의 일대기를 구성한 거죠. 그걸 참여자분들에게 나눠 드리고 장례식장에서 읽을 추도문을 써달라고 했어요. 사실 한 번도 시도해보지 않은 방법인데다 저희는 장치만 해놓고 진행만 하는 거지 참가자분들이 다 꾸며주셔야 하는 상황이었잖아요. 그래서 어떻게 흘러갈지 걱정도 많이 했는데, 정말 재미있었어요. 같은 내용으로 세 번을 다 다른 분들과 함께 진행했는데요, 한 팀은 정말 배꼽이 빠지

도록 웃으면서 마무리됐고, 또 다른 팀은 정말 많이 울었어요. 서로 다 모르는 상황인데도 추도문을 쓰면서 본인의 경험이 대입되었기 때문이었죠. 버려진 물건과 모르는 사람 사이에 어떤 이야기가 만들어지면서 그것이 굉장히 특별해 보이는 그런 경험을 했습니다.

쓰레기를 소재 또는 주제로 사용해 정말 다양하고 재미있는 작업을 많이 하고 계시네요. 그리고 하시는 작업이나 퍼포먼스가 쓰레기에 대한 새로운 개념을 만들어낸다고나 할까요? 환경 문제에 대한 새로운 접근이라고도 할 수 있을 것 같은데요. 사실 제가 인터뷰 전에 져스트 프로젝트에 대한 기사들을 많이 찾아봤는데 '환

경을 생각하는 기업'과 같은 수식어들이 붙더라고요. 이러한 평가, 어떻게 생각하시나요?

우선은 굉장히 오글거리고요.(웃음) 솔직히 말씀드리면, 저는 그런 표현이 싫어요. 그렇지 않기도 하고요. 저희의 능력으로 세상을, 환경을 구할 수 없다고 생각하거든요. 저희가 정성적으로는 누군가에게 영감을 주거나 쓰레기가 좋은 소재가 될 수 있다는 것을 알아차리게 하는 데는 도움이 될 수 있겠지만, 정량적으로는 도움이 안 된다는 게 너무 불 보듯 빤하거든요. **저희는 그저 디자이너로서의 사회적 역할에 충실하는 것이고, 이 일을 하는 게 재미있기 때문에 하는 거예요.** 그래서 그런 표현을 보고 듣는 것을 되게 경계합니다.

(이영연)

스스로 물음표를 가져가는 배움

그러시군요.(웃음) 그럼 이제부터는 조금 더 개인적인 질문을 드릴
게요. 쓰레기에 특별히 관심을 갖게 된 계기나 이유가 있으신가요?

어렸을 때부터 오래되거나 낡은 걸 좋아했어요. 저의 그런 취
향이 어디서부터 왔을까 생각을 해봤는데, 아무래도 자라온 환경에서
많은 영향을 받은 거 같아요. 저희 아빠가 옷 만드는 일을 하셨거든요.
좋은 걸 오래 입는 게 좋은 거다, 오래 사용하는 게 더 좋은 거다, 이런
얘기를 많이 하셨어요. 또 오래되고 낡은 건데 소중히 보관하고 있던 물
건들도 많았고요. 그런 모습들을 보면서 저도 그런 취향이 생긴 거 같아
요. 어렸을 때 상자나 포장지 같은 거 안 버리고 모아두는 친구들 있잖
아요? 저도 그런 아이였어요. 그런 것들로 뭔가 만들거나 다시 포장할
때 쓰거나 무언가를 보관할 때 쓰거나 했죠. 잡지 같은 거 찢어 붙여서
나만의 것을 만드는 것도 좋아했고요.

127

역시 어렸을 때의 환경이나 분위기는 취향이나 성격을 형성하는데 큰 영향을 미치는 것 같습니다. 그런데 미술에 관심을 갖고 전공까지 하게 된 특별한 계기가 있었다고 들었어요.

고등학교 때 우연히 이불 작가님의 〈장엄한 광채〉라는 작품을 보게 됐어요. 여성을 의미하는 물고기가 부패하는 과정을 담은 설치작품이었는데, 그걸 보고 받은 충격은 아직도 기억이 나요. '(여성의 사회적인 억압에 대한)저항이나 반항을 이렇게 아름답게 표현할 수 있구나, 이렇게 담대하게 자신의 메시지를 전할 수 있구나.' 하는 생각이 들었어요. 표현은 엄청 과격한데 너무 우아한 거예요. 그 경험이 저한테 큰 변화를 줬던 것 같고, 뭐가 될지는 모르겠지만 **나도 미술을 하고 싶다, 예술을 하고 싶다, 뭔가 직접적인 표현보다 이렇게 은유적으로 표현하는 작업을 죽을 때까지 하고 싶다**는 생각을 했었던 거 같아요. 그게 가장 큰 계기였습니다.

그럼 순수미술을 하셨을 것 같은데, 어떻게 디자이너가 되셨나요?

순수미술을 전공하고 싶었죠. 그런데 한국의 입시 제도에 대한 반항이 좀 있었던 것 같아요. 외워서 그려야 되는 그림이라는 생각이 들었고 왜 그래야 하는지 잘 모르겠는 거예요. 입시를 준비하면서 질풍노도의 시기가 왔고 결국 대학에 가지 않았어요. 그래서 유학을 가기로 결심하고 2년 정도 열심히 일해서 유학비를 벌겠다는 생각으로 작은 디자인 회사에 취업을 했죠. 그런데 돈 버는 게 너무 힘든 거예요. 이렇게

힘들게 번 돈으로 유학을 가기가 너무 아깝다는 생각이 들었어요. 디자이너는 시각적으로 아웃풋을 내야 하는 직업인데 학력이 뭐가 중요할까, 난 경력을 엄청 많이 쌓아서 내가 하고 싶은 걸 하겠다는 생각을 했어요. 뭔지 모를 패기와 반항감이 있었던 거죠. 저희 작업실이 을지로에 있는데요, 처음 일을 배운 곳도 이곳이죠. 처음에는 학력도 없고 기술도 없어서 잔심부름 같은 일을 꽤 오래했어요. 공장에 가서 뭐 찾아 와라, 뭐 갖다줘라, 색깔 보고 와라, 오타 없는지 찾아봐라…… 이런 단순한 일들이었지만 그게 저한테는 현장 경험을 쌓는 데 정말 큰 도움이 됐어요. 이 브랜드를 시작하는 데 가장 큰 밑거름이 됐고요. 이 소재는 어떤 프로세스로 만들어야 하는지 다 제 머릿속에 들어 있으니까 제품을 만들거나 뭔가 시도를 해볼 때 크게 겁먹지 않았던 것 같아요. 그렇게 시작했는데 벌써 19년 차 디자이너가 됐네요.(웃음)

디자인 철학이라고 할까요, 디자인을 할 때 가장 중요하게 생각하는 점은 무엇인가요? 또 그런 생각에 영향을 미친 경험이나 선생님이 계신가요?

입시학원을 4년 정도 다녔는데요, 그때 굉장히 특이한 선생님을 만났어요. 작가이기도 하셨어요. 입시학원인데도 너희들이 대학에 가고 대학에 간 후에 작가가 되고 또 무슨 작업을 하는 사회적 역할을 해야 된다는 말씀을 많이 하셨어요. 수업 시작하기 전에 신문을 보고 정치, 경제, 시사에 대한 본인의 견해나 이야기를 많이 해주시고, 본인 작

업에 대해서도 이 작업은 어떤 메시지를 담고 있다는 설명도 해주셨어요. 그때는 도대체 무슨 소리인지 이해할 수 없고 이런 얘기를 왜 하는지 모르겠다고 생각했는데, 시간이 지나면서 학습이 됐는지 언제부턴가 모든 생각의 경로가 그렇게 가고 있는 저를 발견하게 되더라고요. **내가 하고 있는 일이 무엇이고 어떤 의미가 있는지, 나의 사회적 역할은 무엇인지, 내가 이 일을 하는 이유와 나는 뭘 해야 하는지, 내 존재 이유는 무엇인지.** 이런 본질적인 질문을 시시때때로 던지는 거예요. 이제는 제가 설정한 저의 역할이 디자이너이니까 어떻게 하면 디자인으로 나의 메시지를 효과적으로 드러내면서 사회적 역할을 해낼 수 있을지 고민하는 거죠.

그런 고민의 결과가 쓰레기를 소재로 사용한 창의적인 제품과 작업들로 나오는 것이군요. 말씀을 나누면서 계속 생각이 드는 것이 하고 계시는 작업이나 퍼포먼스를 어린이를 대상으로 하는 환경교육이나 예술교육에 활용하면 참 좋을 것 같다는 생각이 들었어요.

솔직히 교육 분야는 제가 잘 몰라서 말씀드리기가 쉽지는 않은데, 예전에 영등포에 있는 하자센터로부터 공간 기획을 의뢰받아 총괄 디렉터로 일한 적이 있었어요. 그때 어린이에 대해 잘 모르니까 공부를 많이 했는데, 어린이 환경교육 방법들을 살펴보며 좀 안타까운 생각이 들었어요. 너무 자극적인 콘텐츠들이 너무 쉽게, 너무 많이 노출되고 있더라고요. 솔직히 북극곰이나 펭귄은 우리한테 그리 가까운 동물들

은 아니잖아요. 그런데 유난히 그 동물들한테 책임감을 느끼게 하는 거죠. '내가 오늘 어떤 음료수를 마셔서 쟤네가 저렇게 된 건가?'라고 죄의식을 갖게 만드는 콘텐츠들이 너무 많은 거예요. 또 그걸 해결하는 방법도 만들기가 대부분이더라고요. 연필꽂이나 지갑을 만들어 가져가면서 '나는 북극곰을 구했어.'라고 믿게 만드는 **천편일률적인 교육 방식이 문제라는 생각이 들었어요. 그런 지점이 안타까웠고 이제는 좀 바뀌어야 하지 않을까, 방식을 바꿔서 스스로 물음표를 가져갈 수 있는 방향으로 가야 하지 않을까 생각했습니다.**

이러한 생각을 기반으로 공간을 만들고 소재가 될 만한 쓰레기를 놔뒀어요. 그리고 정해진 커리큘럼 없이 그냥 놀라고 했죠. 아이들이 처음에는 계속 뭘 만들어야 하는지, 어떻게 해야 하는지 물어보면서 어쩔 줄 몰라 하더라고요. 그런데 시간이 좀 지나니까 몇몇 친구들이 그냥 막 꺼내서 늘어놓기 시작하는 거예요. 그걸 가지고 붙이고, 쌓고, 이어보고 하니까 다른 아이들도 움직이기 시작했어요. 처음에는 핸드폰이나 자동차 같이 본인이 좋아하는 걸 만들더니 나중에는 다른 아이들과 협력해 놀기 시작하더라고요. 끈을 연결해서 원을 만들고 거기를 통과하는 놀이라든지 관을 연결해서 멀리서 듣는 놀이를 한다든지. 처음에는 소극적이고 수동적이던 아이들이 생각이 넓어지고 행동이 자유로워지는 것을 보며 참 즐거웠어요. 그리고 아이들에게 '이건 이렇게 해야 돼. 그래야 지구를 살릴 수 있어.'라는 메시지를 주지 않고 쓰레기를 소재로 쓸 수 있게 해주는 것만으로도 유의미한 경험이 될 수 있구나 하는

생각을 했죠.

> 말씀을 쭉 들어보니까 문화예술을 교육하는 방법과도 일맥상통
> 한다는 생각이 들어요. 문화예술교육도 환경을 조성해주고 그 안
> 에 단초가 될 만한 요소들을 준 다음, 스스로 찾아가게 하는 창의
> 적인 방법들이 많이 필요하잖아요.

그렇죠. 그래서 저는 기획자들이 더 많이 필요하다는 생각을
했어요. 교육은 어쨌든 뭔가 전달해야 하는 거잖아요. 그런데 문제는 학
습하듯이 전달하는 데에만 초점이 맞춰져 있고, '어떻게'가 빠진 경우가
많은 거예요. 어떻게 전달할 것인가, 어떤 연출로 어떤 장치로. 좋은 콘
텐츠들은 너무 많은데 그걸 전달하는 방식은 기존의 것과 거의 같은 게
문제인 거죠. 보여주고, 알려주고, 들려주고, 만들어보고. 이미 정해진
걸 그냥 그대로 하는 거예요. 그런데 좀 더 생각해보면, **생각이나 행동
을 보다 넓게 열어줄 수 있는 방식들이 많을 거라고 생각해요. 바로 그
방식을 연구할 포지션이 필요하다, 기획자가 필요하다는 생각이 들어
요.** 예술가는 자기 작업을 하고 있으니까 그런 교육 방식까지 고민하기
는 힘들잖아요. 그 작업을 어떻게 전달할 것이냐는 기획자가 따로 고민
해주는 거죠. '어떻게'를 고민할 수 있는 포지션만 추가가 된다면 어떤
콘텐츠든 새롭게 보일 수 있다고 생각합니다.

출처 | EBS

맞아요. 문화예술 자체는 창의적인데 교육 방식은 오히려 획일적이고 학습적인 경향이 많이 있죠. 말씀하신 대로 앞으로는 그 부분에 대해 좀 더 많은 논의가 이뤄져야겠습니다. 이불 작가를 통해 미술을 하고 싶다는 생각을 하셨던 것처럼 어떻게든 문화예술을 접하는 것은 상당히 중요한 경험이 되고 나를 변화시킬 수 있는 계기가 되는 것 같아요. 어떻게 생각하시나요?

그럼요. 예술은 인간이 왜 존재해야 되는지와 맞닿아 있다고 생각해요. **본인이 본인의 존재를 한 번쯤은 자문하는 그런 역할을 예술이 할 수 있지 않겠는가.** 인간이 어떻게 일상을 살아야 하고 각자의 사회적 역할 안에서 어떻게 자신을 포지셔닝할 건지를 생각하게 하는 거

죠. 그러니까 그런 생각들을 할 수 있는 도구로써 문화예술을 전달할 수 있다면, 특히 교육을 통해서 효과적으로 전달할 수 있다면 정말 좋겠어요.

오늘 좋은 말씀 많이 해주셔서 정말 감사드립니다. 저도 쓰레기에 대해 다시 생각해볼 수 있는 기회가 됐어요. 그럼 마지막으로 디자이너 이영연의 꿈은 무엇인지 궁금합니다.

지금의 마음, 생각, 철학, 이런 것들을 놓치지 않고 계속 유지하고자 하는 게 디자이너로서의 목표고요, 앞으로도 '쓰레기는 일반적 소재이자 훌륭한 소재'라는 것을 널리 보여주는 작품 활동을 계속 해나가고 싶습니다.

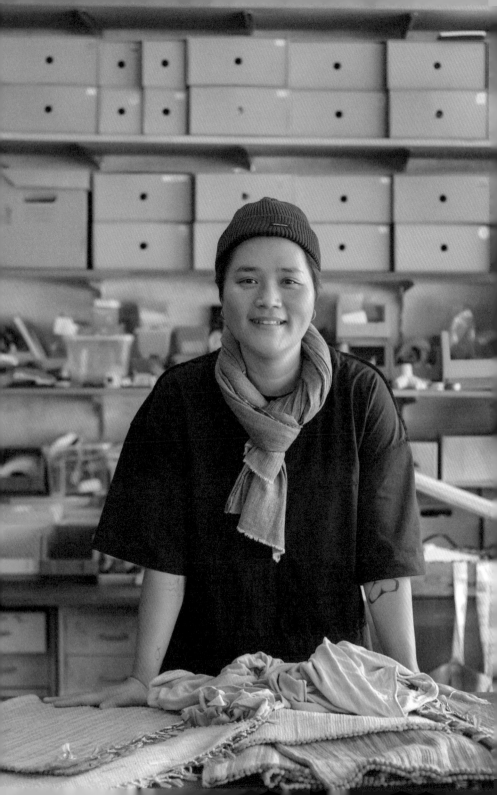

"쓰레기는 아주 좋은 소재예요.
늘 제게 미션을 수행하는 느낌을 주거든요."

디자이너 ✦ 이영연

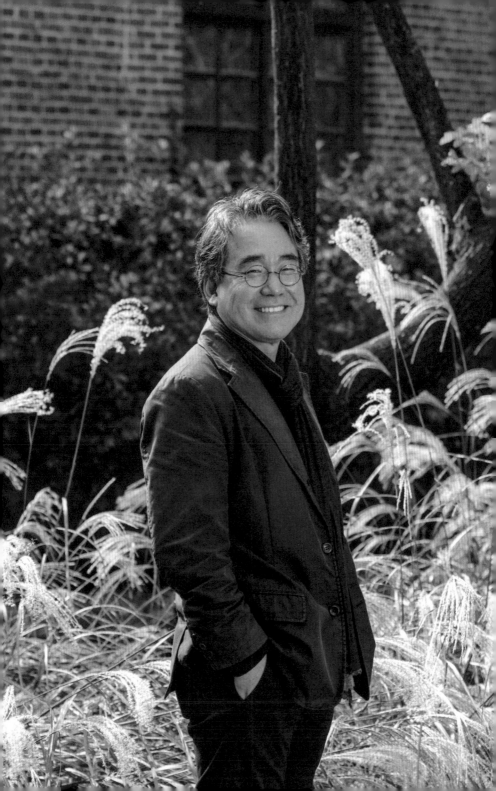

건축을 통해
도시를 살리는

건축가

이충기

서울시립대학교 건축학부 교수로 학생들을 가르치고 있다. 옥계 휴게소, 가나안 교회, 진 집, 수연목서 등 여러 건물을 설계했으며, 이화동 목인헌, 서울시립대학교 선벽원, 인왕산 초소책방 등 오래된 건물을 리모델링하는 작업도 많이 했다. 이화동, 세운상가, 목포시 등 도시 재생 프로젝트에 총괄 MP(Master Planner)로 참여했다. 한국건축문화대상 우수상, 서울시 건축상 우수상 등을 수상했다.

만남

✦

　　프로그램을 기획하며 어떻게 하면 우리나라를 대표하는 다양한 분야의 문화예술계 인사들을 모실 수 있을까 고민했다. 피아니스트, 시인, 조각가, 디자이너 등 여러 분들을 섭외하면서 건축가도 한 분 꼭 모시고 싶다는 생각이 들었다. 몇몇 분들이 떠올랐고, 예전에 건축과 관련된 프로그램을 했던 적이 있어 꽤 안면이 있는 분들도 있었다. 그런데 선뜻 섭외 전화를 하기가 망설여졌다. 멋들어진 집과 건물을 지은 것 외에 뭔가 다른 특별함이 있었으면 좋겠다는 생각이 들었기 때문이다.

　　그러던 중 건축 프로그램을 기획할 때 뽑아놓았던 건축가 리스트를 다시 살펴보다가 이충기 교수님을 발견했다. 최근에 어떤 작품을 하셨는지 찾아보니 인왕산 초소책방, 수연목서 등 SNS에서 소위 '핫플'로 떠오른 곳들을 설계하셨단다. 일단 호기심이 생겼다. 그런데 교수님의 이력을 자세히 보면서 더 특별한 점을 발견했다. 이화동이나 세운상가 등 오래된 옛 동네를 리모델링해 새롭게 재생하는 '도시 재생 프로젝

141

트'를 많이 해오고 계신 것이었다. 집이나 건물을 짓거나 리모델링하는 작업에서 끝나는 것이 아니라 그것을 거점으로 마을을, 도시를 살리는 일이라니, 정말 멋지지 않은가.

서울시립대학교로 가서 교수님을 뵈었다. 그리고 교수님께서 리모델링한 선벽원(서울시립대학교 안에 있는 경농관, 박물관, 자작마루)을 둘러보았다. 1937년 일제강점기 시절에 지었다는 건물들은 그 긴 시간 동안 간직하고 있던 속내를 고스란히 내보이듯 오래된 벽체와 서까래가 멋들어지게 드러나 있었다. 오래되고 낡은 것의 아름다움이 새롭게 와닿았다. 그리고 왜 교수님은 옛것을 되살리는 작업에 열심이신지, 그 이유가 궁금해졌다.

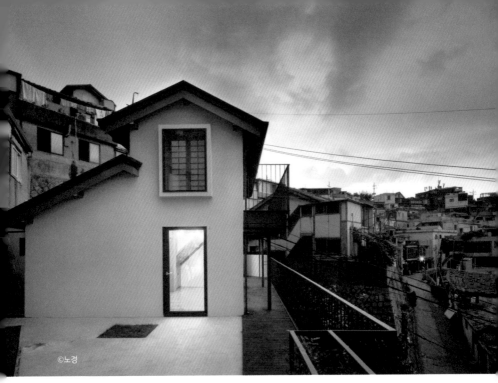

©노경

이화동 목인헌

저는 도시 재생이 기존의 획일화된 아파트 단지 개발에 대응할 수 있는 새로운 대안이 될 수 있다고 생각합니다.

안녕하세요, 교수님. 서울시립대학교에 처음 와보는데요, 학교가 참 좋네요. 오늘 교수님과 즐거운 대화 나눴으면 좋겠고요, 먼저 간단하게 인사 부탁드립니다.

네, 안녕하세요. 저는 서울시립대학교 건축학부에서 교수로 재직 중인 이충기라고 합니다. 건축설계를 통한 작품 활동도 같이 하고 있고요. 건축가로서 정부나 서울시의 공공사업에도 참여해 열심히 활동하고 있습니다.

이 프로그램을 시작하면서 건축가분을 꼭 모시고 싶다는 생각을 했거든요. 보통 건축가는 집이나 건물을 새로 짓거나 리모델링하는 일을 한다고 생각하잖아요. 그런데 교수님이 그동안 해오신 작업들을 보니까 도시 재생 프로젝트가 많더라고요. 교수님을 소개하려면 먼저 '도시 재생'이 무엇인지 알아야 될 것 같은데요.

서울이라는 도시는 지난 600년 동안 수도 없이 어떤 건물은 허물고 또 어떤 건물은 새로 짓고 하면서 역사적인 층위가 쌓인 곳입니다. 그런데 근대에 와서 아파트를 지으면서 한꺼번에 마을 전체를 다 허물고 새로 짓는 재개발을 하는 일들이 많아졌죠. 그러다보니 우리 모두 그런 재개발에 익숙해져 있는데요, **도시 재생은 이렇게 일순간에 허물고 새로 짓는 재개발 형식이 아니라 지역 주민과 함께 기존 도시의 기억과 흔적을 남기면서 쇠퇴한 지역을 되살리는 사업이라고 할 수 있습니다.** 또한 도시 재생은 물리적 공간을 재생하는 것뿐만 아니라 주민들이

참여해 일자리를 만들어내고 마을 환경, 산업까지 활성화해서 지역을 살리는 일이라고 할 수 있습니다.

사실 60~70년대 이후에 우리나라가 급격하게 발전하면서 국민의 삶의 질을 월등하게 높일 수 있었던 데에는 아파트가 큰 역할을 하지 않았나 하는 생각도 들어요. 하지만 획일적인 개발로 인한 부작용 또한 만만치 않았습니다. 그런 면에서 도시 재생이 새로운 대안이 될 수 있다고 생각하십니까?

사람들에게는 오래된 기억에 존재하는 '심리적 지리'라는 게 있습니다. 마을의 골목, 나무, 우물 등 사람들, 이웃들하고 같이 기억하는 그런 것들이죠. 그런데 아파트 재개발은 그런 심리적 지리를 일순간에 파괴하는 일이라고 할 수 있습니다. 기존의 도시 조직과 역사적 층위를 한꺼번에 허물고 새로운 형태의 주거를 공급하기 때문이죠. 학자들은 그것을 '집단기억'이 파괴되는 현상이라고 이야기합니다. 한 사람의 기억이 아니라 마을 사람들이 다 갖고 있는 집단기억인 거죠. 그 집단기억이 파괴되면 사람들은 눈에 보이지는 않지만 굉장히 큰 문화적 충격을 받습니다. 그걸 우리는 생각하지 못하거나 알고도 무시하고 있는 거죠. **부동산의 재화가치, 아파트 값에만 사람들의 이목이 집중되고 도시의 가치, 사람들의 정신적 가치는 무시되고 사라지고 있는 것이 가장 큰 문제라고 생각합니다.**

저는 아파트가 우리 도시의 발전을 대표하는 것으로 표현된다

는 것 역시 불행한 일이라고 생각합니다. 서울을 방문하는 대부분의 외국인들이 600년 도시라고 했는데 와서 보니까 주거지 쪽은 전부 아파트밖에 보이지 않는다는 이야기를 합니다. 그리고 오히려 오래된 흔적들이 남아 있는 일부 지역들을 상당히 매력적인 공간으로 생각하죠. 그런 관점에서 보면 수십 년, 수백 년 된 도시 풍경이 미래의 훌륭한 자산이 되지 않을까요? 또 지속 가능한 개발이라는 측면에서도 우리 시대에 다 개발하는 것이 아니라 미래 세대가 필요할 때 개발할 수 있도록 여지를 남겨둬야 하지 않을까 생각합니다. 그래서 저는 **도시 재생이 기존의 획일화된 아파트 단지 개발에 대응할 수 있는 새로운 대안이 될 수 있다고 생각합니다. 우리 도시가 가진 역사적인 가치, 문화적인 가치를 되살리면서 지역을 활성화시키는 충분한 원동력이 될 수 있거든요.**

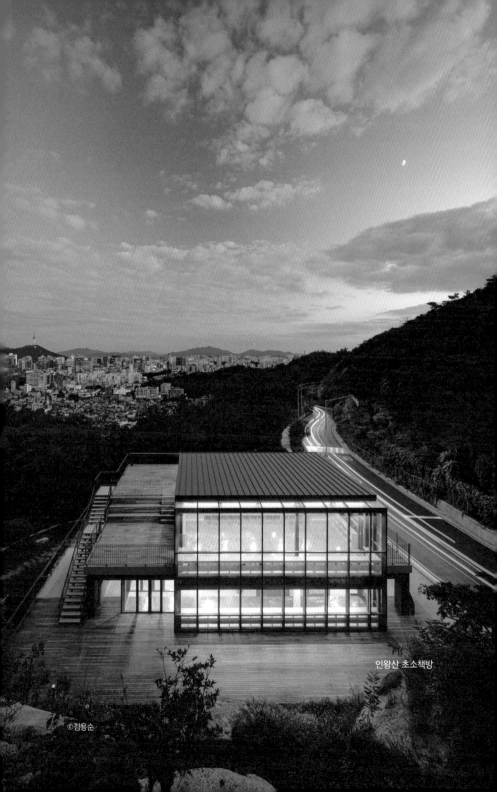

인왕산 초소책방

©김용순

시간의 재료들, 기억들을 다시 담아내다

맞는 말씀이세요. 제가 중학교 때 살았던 집이 있는데요, 바로 옆집에 친구가 살았었거든요. 그 친구가 미국에 이민을 가서 오래 살다가 잠깐 들어왔는데, 거기에 가보고 싶어 하더라고요. 말씀하신 것처럼 친구와 제가 함께 간직하고 있던 '심리적 지리' 같은 것이 아닐까 싶어요. 그래서 둘이 그 동네를 찾아갔는데, 친구 집은 이미 허물어서 연립주택을 지었고 제가 살던 집은 그대로 남아 있는 거예요. 40년이 지났는데도 그대로요. 어찌나 반갑던지 친구랑 사진도 찍고 그때 그 시절 이야기를 오래도록 나누었습니다. 그래서 모두 다 밀어버리고 새롭게 짓는 개발 방식이 사람들의 집단기억을 한꺼번에 파괴하는 행위라는 말씀에 전적으로 동의합니다. 그런데 있는 것을 살리며 조금씩 도시를 바꾸어가는 것이 쉽지만은 않을 것 같아요. 시간도 많이 걸릴 것 같고요. 도시 재생은 어떠한 방식으로 진행되나요?

지역을 재생하는 데는 여러 방법이 있는데, 그중 흔히 제안되는 방법이 바로 '도시 침술 요법'입니다. 우리가 몸이 아프면 침을 놓지 않습니까? 그 침 하나로 피를 통하게 하고 기를 통하게 해서 몸의 건강을 회복하는 방법이죠. 침술 요법도 바로 그런 것입니다. 흔히 도시 재생이라고 하면 무조건 옛것을 남겨놓는다고 생각하시는데, 그렇지 않습니다. 필요하다면 새로운 건물을 짓기도 하고 리모델링도 합니다. 그것이 그 지역의 활성화에 도움이 된다면 말이죠. 그렇게 지역을 활성화시킬 만한 거점을 개발해 재생하는 방법이 바로 침술 요법입니다. 그러니까 재생 사업이라고 하는 것은 지역 활성화나 새로운 일자리를 위해 꼭 필요한 건물은 새로 짓고 또 기존의 가치가 있는 건물들은 리모델링해서 살리고 하는 것들이 균형을 이루는 개발이라고 할 수 있습니다.

그렇다면 교수님의 대표 작품이라고 할 수 있을 것 같은데요, 이화동 프로젝트의 목인헌이 바로 도시 침술 요법으로 만드신 것인가요?

맞습니다. 이화동은 1958년 주택영단이라는 주택 공급기관에서 연립주택, 양옥 형식으로 지은 마을이었습니다. 그런데 지역이 쇠퇴하면서 버려진 빈집이나 공간들이 많아졌죠. 그러다보니 지역에서 아파트를 새로 짓자는 조합이 결성되기도 했었어요. 그런데 그곳이 서울 사대문을 둘러싸고 있는 서울성곽이 지나가는 바로 아랫동네여서 개발을 반대하는 측도 상당히 많았어요. 그래서 그 지역을 재생하고자 하는

몇몇 분들이 건물을 리모델링할 수 있는 사례를 하나 만들자고 해서 시작된 것이 바로 '목인헌(木仁軒)'입니다. 그것을 시작으로 해서 많은 분들이 성곽 마을 재생 운동에 동참하면서 결국 재개발조합은 무산됐고요. 지금은 군데군데 리모델링하는 집들이 굉장히 많아졌습니다. 저는 그것이 바로 재생에서 가장 중요한 부분이라고 생각합니다. 그 지역의 좋은 자원들을 다시 기억으로 소환하고, 그걸 보고 이웃들도 '나도 저렇게 한번 해볼 수 있겠다.' 하는 생각을 갖게 하는 것. 그래서 시간이 흐르면서 주민들 스스로 조금씩 고쳐나가는 것 말입니다. 또 서울시의 지원으로 골목길 환경을 정비하면서 분위기가 많이 바뀌어서 성곽마을을 찾는 사람들도 굉장히 많아졌어요. 결국은 성곽마을 풍경을 유지한 것이 재생에 굉장히 큰 효과로 나타났다고 생각하고 있습니다.

재개발되어 사라지게 될 뻔했던 마을을 과거와 현재가 공존하는 문화적 공간으로 새롭게 탈바꿈시켰고, 그것이 도시 재생의 롤 모델이 되었다는 생각이 드는데요. 이화동이 다른 곳과 비교해서 문화적, 예술적으로 어떤 가치가 있었기에 그런 변화가 가능했을까요?

서울에 북촌 또는 서촌처럼 한옥이 집단적으로 형성된 마을은 남아 있습니다. 또 70년대 이후에 우리가 서양식 양옥이라고 부르는 건물들도 집단적으로 남아 있는 데가 있습니다. 그런데 1950~60년대 그러니까 전후의 근대식 건축물이 집단적으로 남아 있는 마을은 흔치 않습니다. 이화동은 당시 마을의 과거 역사뿐만 아니라 거기에 살던 사람

들의 생활과 문화적 가치가 남아 있는 특별한 곳이라고 할 수 있습니다. 건축적으로도 그 시기에 집을 지을 때 사용했던 재료들, 벽돌이나 지붕의 목재 같은 흔적들이 그대로 남아 있는 곳이 많아요. 저는 그렇게 **오래된 시간의 재료들, 기억들을 다시 담아내는 것이 건축이 가진 기능이라고 생각합니다.** 건축물은 시간이 지나면서 과거의 재료와 현재에 이르는 과정들을 고스란히 담고 있잖아요. 바로 **그 시간과 물리적 공간에 깃든 흔적이 건축의 가치가 되고, 그것이 바로 재생의 가치로 재현되는 것이라고 할 수 있습니다.** 그렇기 때문에 재생을 통해서 흔적을 유지하는 것은 역사와 문화적 가치의 존속이라는 측면에서 상당히 큰 의미가 있는 것이죠.

> 그런데 이런 프로젝트를 하다보면 개발과 이익이라는 관점에 부딪히기 마련이잖아요. 이화동도 이전에 벽화마을로 유명세를 치르면서 주민들과 상당한 마찰이 있었다고 알고 있어요. 그리고 이화동이 유명해지니까 지역마다 벽화마을이 우후죽순 생기기도 했고요. 그런데 가서 보면 관광 온 사람들로 마을이 북적거리는데 실제 살고 있는 동네 사람들은 문을 꼭꼭 걸어 잠그고 전혀 보이지 않더라고요. 그래서 이렇게 관광지를 개발하는 것이 과연 도시재생에 도움이 될까 하는 의문이 들기도 하거든요, 어떻게 생각하시나요?

재생 사업이라는 것은 쇠퇴한 지역을 활성화하는 목적이 굉장

히 크게 자리 잡고 있습니다. 그러다보니 물리적 공간을 개선하는 것과 거기에 살고 있는 주민들이 생활을 지속적으로 영위하는 것 이 두 가지가 동시에 고려되어야 하는데, 문제는 그 두 가지가 상충되는 경우가 많다는 것이죠. 이화동 같은 경우에도 '재생'이란 단어가 등장하기 전에 '공공디자인'이란 측면에서 먼저 쇠퇴한 골목 풍경을 좀 밝게 개선하자는 뜻으로 벽화를 그렸던 것이거든요. 그런데 그게 잘못 전달되면서 마치 어디든 벽화만 그리면 되는 것처럼 인식된 것이 문제입니다. 물론 거기에는 예산 문제도 있습니다. 가장 적은 예산으로 할 수 있는 게 그림 그리는 것이니까요. 그런데 그것도 주민들과 의논하지 않고 또 그 장소와는 전혀 어울리지 않는 그림을 그린단 말이죠. 또 관광객의 방문으로 인해 주민들의 사생활 침해나 소음과 같은 문제가 발생하기도 하고, 시간이 지나면서 관리를 하지 않으니까 오히려 이전보다 훨씬 더 황폐해진 느낌을 주기도 합니다. 그래서 재생 사업은 주민 참여가 굉장히 중요합니다. 주민들이 이해하고 동의하는 과정이 있어야 추후에도 제대로 관리되고 성공할 가능성이 커지는 것이죠.

시간과 물리적 공간에 깃든 흔적이 건
축의 가치가 되고, 그것이 바로 재생
의 가치로 재현되는 것이라고 할 수
있습니다.

사람이 돌아오는 공간으로

그렇다면 도시 재생에서 가장 중요한 것은 무엇이라고 생각하시
나요?

저는 '사람 재생'과 '시간'이라고 생각합니다. 도시 재생을 시작
하면 물리적 공간의 재생, 그러니까 겉으로 드러나는 새로운 건물, 리모
델링한 건물들이 관심을 받게 되는데 사실 제일 중요한 것은 사람 재생
입니다. 재생의 기본 목적은 물리적 공간만을 재생하는 것이 아니기 때
문입니다. 사람이 빠진 재생은 오히려 분쟁만 야기할 수 있습니다. **제대
로 된 재생을 하려면 주민들이 참여해 우리 마을을 어떤 변화를 통해서
활성화시키고, 찾아온 손님들을 어떻게 대하고 또 마을의 발전을 위해
무슨 일을 해야 할 것인가에 대해서 의논해야 합니다.**

그래서 처음에는 주민들도 어떻게 해야 할지 잘 모르니까 전문
가들이 들어가서 제일 먼저 하는 일이 바로 주민 조직을 만드는 것입니
다. 그렇게 주민 조직을 만들고 주민들하고 의논하면서 나중에 전문가

나 행정 지원이 빠져나가더라도 주민들 스스로 자생적으로 재생할 수 있는 구조로 만들어줘야 되는 것이죠. 지속적으로 재생이, 또 마을 발전이 일어날 수 있도록 하는 일에 주민들이 중심이 될 수 있도록 말입니다. 최근 지방의 쇠퇴한 구도심을 되살리려는 재생 사업의 문제점들도 바로 사람 때문이라고 할 수 있습니다. 도시 외곽 지역에 아파트 단지를 공급하니까 사람들이 모두 다 편리한 아파트로 이주합니다. 사람이 다 빠져나갔으니 원도심, 구도심은 당연히 쇠퇴할 수밖에 없죠. 그래서 다시 구도심을 재생하려고 하는데 사람이 없다보니까 또 재생이 안 되는 겁니다. 물리적 공간 재생으로 끝나는 일이 반복되고 있는 거죠. 원도심을 살리기 위해서는 떠났던 사람들이 돌아와야 하고 그러려면 돌아오는 사람들이 살 수 있는 주거 공간의 확보가 필요합니다. 그래서 기존의 오래된 집을 고쳐서 사람 사는 공간으로 리모델링하는 사업들도 같이 진행되어야 하는 이유가 여기에 있는 겁니다.

　재생에 있어서 중요한 또 하나는 충분한 시간입니다. 그런데 통상 지원을 받는 도시 재생 사업들이 한정된 기간 안에 예산을 다 써야 되거든요. 결국 1~2년 정도 물리적 공간만 재생하고 나와버릴 수밖에 없는 거죠. 주민들은 준비가 되어 있지 않은 상태에서 그 공간을 어떻게 가꾸고 이용해야 하는지 모르기 때문에 결국 실패하게 됩니다.

　'사람 재생'이 가장 중요하다는 말씀, 정말 마음에 와닿습니다. 그리고 시간과 예산 문제에 대해서도 말씀하셨는데, 실제로 도시 재

생 프로젝트를 하다보면 주민들의 노력에도 불구하고 정부의 정
책이나 제반 조건 때문에 생기는 어려움도 많을 것 같아요. 어떤
점이 문제라고 생각하십니까?

저는 도시 재생에 있어서 가장 큰 문제점은 공공 기관의 지나
친 개입이라고 생각합니다. 서울에도 성수동, 경리단길, 홍대 등 여러
지역이 자생적으로 활성화되면서 사람들이 많이 찾는 곳이 되었잖아
요. 그러면 뒤늦게 공공 기관이 들어가서 제도를 만듭니다. 지원의 명목
으로 제도와 규칙을 만드는 거죠. 지역 주민이 우선이고 공공 기관은 뒤
에서 그냥 잘할 수 있도록 지원을 해줘야 되는데 문제는 그렇지 않다는
것입니다. 자금이 지원되면 공공 기관은 항상 근거를 남겨야 되고 또 뭘
바라게 됩니다. 그러면 활성화에 오히려 찬물을 끼얹게 되는 일이 일어
납니다. 그냥 내버려두면 더 좋은데 공공 기관이 개입하면서 오히려 역
효과를 내는 경우가 많습니다. 그래서 **공공 기관은 개입을 최소화하면
서 뒤에서 도와주는 역할만 해야 합니다. 예를 들면, 싼 임대료 정책 같
은 것이죠.** 재생으로 한 지역이 활성화되면 바로 부동산 가격이 상승하
지 않습니까? 그럼 그 지역을 활성화하는 데 기여한 소상공인들은 비싼
임대료 때문에 결국 그곳을 떠날 수밖에 없습니다. 그럼 다시 지역이 쇠
퇴하게 되잖아요. 그럴 때 개입해서 건물주와 임차인들 간의 상생협약
을 유도한다든지 또 새로운 공간들을 공급해서 임대료를 유지할 수 있
도록 한다든지 하는 것이 바로 공공 기관의 역할 아닐까 생각합니다.

또 하나 도시 재생에 있어서 안타깝게 생각하는 부분은 바로

문화재의 활용에 관한 것입니다. 문화재뿐만 아니라 건축자산, 건축유산이라는 이름으로 정부가 관리하고 있는 부분들이 있잖아요. 우리나라는 문화재법에 의해서 그런 건축물들은 못 하나도 마음대로 못 박도록 관리하고 있는데요, 그러면 불편해서 누가 거기서 살고 싶겠습니까? 전통 마을이나 궁궐이 생기 없이 박제되어 있는 것처럼 느껴지는 이유는 바로 '사람'이 살고 있지 않기 때문입니다. 그런데 외국의 경우에는 문화재 같은 경우에도 외관은 유지하고 내부는 편리한 시설을 도입해서 활용할 수 있도록 융통성을 발휘하고 있습니다. 그러니까 **우리나라도 보존 가치가 뛰어난 문화재는 어쩔 수 없더라도 조금 낮은 수준의 건축물들은 시민들이 좀 더 편리하게 이용할 수 있도록 제도 개편이 필요하다고 생각합니다.**

도시 재생이 성공하려면 참 많은 사람들이 함께 힘을 모아야 되겠구나 하는 생각이 듭니다. 그동안 교수님께서는 이화동뿐만 아니라 세운상가, 인왕산 초소책방, 서울시립대 경농관 리모델링 등 도시 재생 프로젝트를 많이 하셨잖아요. 특별히 재생에 관심을 갖게 된 계기나 이유가 있으실 것 같아요.

2005년경에 문화체육관광부가 지역의 쇠퇴한 문화역사마을을 새로 살리는 사업을 시작했습니다. 그때 저는 안동 군자마을을 맡아서 마을 가꾸기를 했는데요, 그 마을은 안동댐이 수몰되면서 광산 김씨 일족이 옛날 한옥 정자나 집처럼 가치가 있는 건축물들을 급하게 자기

산에 옮겨 놓은 마을이었습니다. 그러니까 거의 한옥으로 되어 있었지만 사람이 살지 않고 건물만 있는 마을이었던 거죠. 그런데 가서 보니까 정자나 사랑채 이런 건물들이 굉장히 운치가 있고 멋이 있더라고요. 그래서 제가 지역 주민들하고 이 마을을 사람들이 찾아오는 자원으로 활용하자고 해서 마을에 새로운 프로그램을 도입했습니다. 양반 마을이니까 생로병사에 해당하는, 아기가 태어날 때 하는 돌잡이 행사부터 성인식, 혼례, 장례까지. 또 농촌이니까 감자나 마를 캐고 구워 먹는 행사 등 농촌의 생산 활동 체험을 결합해서 마을을 가꾸기 시작했어요. 처음에는 생업이 있는 분들이라 잘 참석을 안 했는데 마을을 살리자는 뜻에 다들 공감하고 관심을 가지면서 굉장히 활성화됐죠. 그 사업을 하면서 '굉장히 의미 있는 일이구나.' 또 이때까지 다 새로 짓는 건물들을 설계해왔는데, '이것은 사람들의 미래 생활을 설계하는 일이구나.' 하는 생각을 가졌고 굉장히 매력을 느꼈습니다. 그래서 재생과 마을 가꾸기 공부를 많이 하게 됐습니다.

그리고 2008년도에 서울시립대학교로 왔는데, 지금 저희가 촬영하고 있는 이 공간이 경농관인데요, 이곳 리모델링에 자문을 좀 해달라고 해서 회의에 참석해 보니까 원형을 대부분 훼손하는 그런 계획이 세워져 있더라고요. 그래서 제가 자료를 가지고 총장님을 찾아가서 70년이 넘은 이 소중한 건물을 그렇게 하면 안 된다고 설득했습니다. 과거의 모습을 최대한 살리면서 냉난방이나 환기, 단열, 누수 등은 현재의 기술로 성능을 개선하자고 했던 거죠. 여기 벽을 보시면 이렇게 막 쌓아

놓고 나중에 모르타르를 발랐던 벽이었습니다. 그런데 모르타르를 뜯어내니까 아주 거친 원래의 벽돌이 드러나게 된 거죠. 건물 하나로 보면 리모델링이고 도시와 지역으로 확대하면 이게 바로 재생이 되는 것입니다. 마침 그때가 국가적으로도 재생에 관심을 가지게 된 시기와 겹치고 해서 많은 프로젝트에 참여할 수 있었습니다.

최근에 '찾아가는 동주민센터 사업'에서도 총괄 MP를 맡으셨잖아요. 이 역시 도시를 재생하고 마을 주민들의 공동체 생활을 활성화할 수 있는 좋은 프로젝트라는 생각이 드는데요, 어떤 사업인지 말씀해주세요.

예전에 동주민센터는 행정민원서류를 발급 받으러 가는 공간이었잖아요. 그래서 그 공간에 들어서면 공무원들이 쭉 앉아 있는 구조였죠. 그런데 요즘은 인터넷으로 서류를 받는 시대가 되니까 동주민센터에 찾아갈 일이 별로 없어졌어요. 또 다른 변화는 노인 인구가 많아지면서 노인들을 돌보기 위한 복지담당 공무원들을 많이 늘린 거예요. 그러다보니 공간의 재배치가 필요했던 거죠. 그래서 서울시의 '공공건축가' 제도와 결부된 공공건축가들의 도움을 받아 민원 공간을 재배치해서 주민들의 편의를 위한 시설로 변모시킨 것입니다. 쉼터 역할뿐만 아니라 업무 외 시간에는 주민들이 와서 영화도 보고 다양한 회의도 할 수 있는 공간, 주민들이 적극적 이용할 수 있는 공간으로 바뀐 거죠.

'공공건축가'에 대해 말씀해주셨는데요, 교수님도 서울시 명예시장, 서울시 건축정책위원, 도시 재생 총괄코디와 같이 공적인 일에 많이 참여하고 계시잖아요. 어떻게 생각하세요, 건축가는 교수님처럼 공적인 역할을 해야 한다고 생각하시나요?

건축 작업 자체가 바로 사람들한테 노출되는 일이잖아요. 그래서 **건축가는 태생적으로 공공에 노출되어 있고, 공적인 작업을 하는 그런 직업이라고 할 수 있습니다. 그렇기 때문에 그만큼 책임감을 가져야 하는 직업이기도 합니다.** 공공건축가는 서울시가 전국 지자체 중에서 제일 먼저 도입한 제도인데요, 말 그대로 공공의 전문가로서 자기가 가진 지식과 경험을 활용해 공공 분야에 봉사하는 일들을 하는 것입니다. 재능기부를 하기도 하고 또 적은 예산을 가지고 좋은 공간을 만드는 역할도 합니다. 초기에는 시행착오도 많았지만 지금은 지역마다 공공건축가 제도가 도입되어 이전의 열악한 공공 환경을 개선하는 일에 많은 건축가들이 참여하고 있습니다.

상상력을 키우는 공간 경험

이야기를 나누다보니 교수님의 어린 시절이 궁금해졌어요. 옛것을 소중하게 여기고 도시 재생이라든지 공공 건축에 관심이 많으시잖아요. 지금의 작업에 영향을 미쳤다고 생각하는 어렸을 때의 경험이나 계기가 있으신가요?

저는 한옥에서 태어나고 자랐습니다. 한옥은 제 머릿속에 여전히 가장 강력하게 남아 있는 건축 공간이에요. 한옥의 처마, 대청, 툇마루, 안채, 사랑채, 앞마당 또 바깥마당. 정말 한옥은 공간적으로 굉장히 다양하게 구성되어 있거든요. 또 제가 태어난 마을은 기와집, 초가집이 섞여 한 30호 정도가 모여 사는 마을이었어요. 그 마을의 골목길뿐만 아니라 집들, 마당, 심지어 각 집의 내부 구조까지 지금도 생생하게 기억에 남아 있습니다. 그때의 **공간에 대한 경험은 풍부한 공간적 상상력을 갖게 하는 데 많은 도움이 됐다고 생각하고요,** 지금도 설계할 때 한옥의 느낌을 살리려는 경향을 갖고 있습니다.

역시 어렸을 때 한옥에서 살았던 경험이 있으셨군요. 그런데 저희 어렸을 때만 해도 한옥이 많아서 꼭 살지는 않더라도 많이 보고 자랐는데 요즘 아이들은 그것도 쉽지 않은 것 같아요. 그런데 한옥뿐 아니라 건축물은 그 나라 그 시대의 문화와 예술이 집약되어 있는 공간이잖아요. 건축물을 활용한 문화예술교육, 왜 중요하다고 생각하십니까?

어릴 때의 일을 한번 기억해보세요. 어느 친구하고 어디서 어떤 놀이를 했다, 어디서 누구를 만났다, 이렇게 과거의 기억들은 거의 다 장소하고 관련되어 있습니다. 장소는 기억을 오래 저장하는 데 큰 역할을 하기 때문입니다. 제가 어렸을 때 살았던 한옥을 생생하게 기억하는 것처럼 공간은 어릴 때뿐 아니라 성장하면서도 커다란 영향을 미칩니다. 그러니 좋은 공간, 좋은 환경은 교육에 있어서 아주 중요한 요소라고 할 수 있습니다. 특히 오래된 중세 성당이나 궁궐 등은 그 자체가 문화이고 예술이지 않습니까? 그런 것들을 보는 것만으로도 훌륭한 문화예술교육이 될 수 있는 것이죠. 그리고 저희 세대에 건축을 공부한 사람들이 가장 어려웠던 점이 그림으로, 사진으로 공부해야 한다는 것이었습니다. 지금은 외국에 여행 가서 직접 보고 배울 수 있으니 훨씬 수월해졌죠. **문화예술교육은 그 공간에 가서 몸으로 익힐 때, 체화할 때 효과가 가장 크다고 생각합니다.** 그런 면에서 보면, 아파트에서만 자라는 요즘 아이들이 참 걱정입니다. 획일화된 공간밖에 볼 수 없으니까요. 그래서 이화동과 같이 도시 재생으로 옛것의 흔적이 남아 있는 공간, 또

한옥이나 궁궐과 같은 오래된 건축물을 통한 체험 활동을 많이 제공해 주는 것이 굉장히 중요하지 않을까 생각합니다.

지금 대학에서 학생들을 가르치고 계시잖아요, 학생들한테 가장 중요하다고 가르치시는 것은 무엇인가요?

건축가는 지식과 경험을 많이 쌓을수록 전문적 역량을 더 발휘할 수 있는 직업 중 하나입니다. 그래서 저는 많은 경험을 하는 게 중요하다고 가르칩니다. **할까 말까 망설이는 것보다는 일단 먼저 시작하고 경험하는 게 중요하다고 하죠. 그래서 학생들한테 늘 '도전하고 또 실패하라.'고 강조합니다.** 요즘 학생들은 어릴 때부터 부모님이 시킨 대로 공부하고 대학을 왔기 때문에 "이렇게 하면 돼요? 저렇게 하면 돼요?" 질문하는 습성이 있습니다. 그럴 때마다 저는 "그냥 해. 네가 하고 싶은 대로 해봐." 말하는데 학생들은 실패할까봐 하지 못합니다. 그런데 실패를 많이 해봐야 경험이 쌓이고 다음에 더 잘할 수 있습니다. 또 건축을 공부하는 데 있어서 중요한 것 중 하나는 바로 질문입니다. 질문은 알아가는 과정의 시작이라고 할 수 있습니다. 좋은 질문은 좋은 작업의 원동력이 되고 사고력을 키웁니다. 생각 없이 질문이 나오지 않기 때문이죠. 그래서 질문을 많이 강조하고 있습니다.

교수님께서는 그동안 상도 많이 받으셨잖아요? 2021 서울시 건축상 우수상, 2020 한국공공건축대상 특별상을 받으신 인왕산

초소책방이라든지 2021 한국건축문화대상 우수상을 받으신 수
연목서 등은 SNS에서도 인기 있는 장소로 유명하더라고요. 건축
가로서 어떤 때 가장 큰 보람을 느끼시나요?

건축가는 건축을 시작할 때 먼저 이용하는 사람들의 행태를 예
측하고 분석합니다. 어떻게 이용할까 하는 예상을 하고 공간으로 만들
게 되는데요, 그러다보니 제가 설계한 건물이 제가 의도한 대로 사용되
었을 때 큰 보람을 느끼게 되죠. 제가 생각한 것보다 더 잘 사용되고 있
다면 훨씬 더 큰 보람이 있고요.

긴 이야기 함께 나눠주셔서 정말 감사드리고요. 앞으로도 왕성하
게 활동하셔서 사람들에게 오래도록 기억에 남는 멋진 건축물 많
이 지어주시기 바랍니다. 이제 마지막으로 여쭤볼게요. 건축가 이
충기의 꿈은 무엇인가요?

저는 훌륭한 선생으로 기억되기를 바랍니다. 그리고 제가 하는
작품 활동과 공적인 봉사 활동을 통해 사람들에게 도움을 주는 건축가로
남기를 희망합니다.

"사람들에게는 오래된 기억에 존재하는 심리적 지리가 있어요. 도시 재생은 도시의 기억과 흔적을 남기면서 쇠퇴한 지역을 되살리는 일입니다."

건축가 ✦ 이충기

몸과 움직임으로
세상과 대화하는

안무가

허윤경

한국예술종합학교 무용원 창작과 전문사 과정을 졸업했다. 안무가, 무용가, 퍼포머로 활동하며 〈스페이스-쉽 (Space-ship)〉〈은근 어디든〉〈미니어처 공간극장〉〈몸과 몸의 연결로 기억하는 나와 우리〉 등을 안무하고 퍼포 머로 참여했다. 〈시체옷〉〈숨의 자리〉〈미소서식지 몸〉 등에 출연하며 다양한 분야의 작가들과 협업하기도 했다. 몸과 움직임을 통해 세상을 바라보는 새로운 시점을 제시하는 데 지속적인 관심을 갖고 있다.

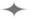

허윤경

만남

춤. 일단 나와는 그리 친하지 않다. 어렸을 때는 나름 율동도 좀 하고 고전무용을 아주 잠깐 배우기도 했다. 또 대학 시절에는 친구 따라 몇 번 무도회장에 가본 경험도 있다. 하지만 시끄러운 음악소리에 미친 듯이 몸을 흔들어대는 사람들의 심정이 잘 이해되지 않았고, 그래서 졸업 후에는 한 번도 발을 들이지 않았다. 에어로빅이나 스포츠 댄스와 같이 운동으로라도 몸을 흔드는 것 역시 좋아하지 않는다. 몸이 그리 굼뜬 편도 아닌데, 이유는 잘 모르겠다.

몸. 몸에 대해서 깊게 생각해본 적이 있던가? 건강 악화로 몇 번의 수술을 받았을 때, 감기나 배앓이로 몸이 아플 때를 제외하고는 내 몸에 대한 존재를 인식하는 일은 거의 없었던 것 같다. 적당한 음식과 운동, 약간의 약만 주면 알아서 작동해주기 때문 아니었을까. 내 존재를 결정짓는 가장 중요한 요소 중 하나인데도 말이다.

그런데 생각해보면 몸은 우리가 대화할 때도 상당히 중요한 역

할을 한다. 미국의 심리학자 앨버트 메라비언(Albert Mehrabian)은 그의 저서『침묵의 메시지(Silent Messages)』에서 내가 말을 할 때 상대방이 내 의도를 알아차리는 데 언어적 요소는 7퍼센트밖에 영향을 미치지 않는다고 했다. 그 외에 몸짓이나 표정과 같은 시각적 요소가 55퍼센트, 목소리나 톤, 음색과 같은 청각적 요소가 38퍼센트나 된다고 하니, 몸짓이 대화에서 얼마나 중요한 역할을 하는지 이해할 수 있다.

처음 허윤경 안무가의 작품을 접했을 때는 솔직히 무엇을 하려는 것인지 이해하기 쉽지 않았다. 몇 번 현대무용 작품을 접할 기회가 있었지만, 그때도 안무가나 무용가들이 전하려고 하는 메시지를 읽어내는 일은 쉬운 일이 아니었다. '난해하지 않으면 현대 작품이 아닌가 보군.' 하며 깊이 생각해보려 하지도 않았다. 하지만 인터뷰이의 생각과 작품을 이해하지 못하고 어떻게 인터뷰를 하겠는가. 안무가의 작품 영상을 몇 번씩 보고 또 봤다. 그런데 은근히 재미가 있었다. 그리고 그가 몸과 움직임으로 전하고 싶은 메시지가 조금씩 이해되기 시작했다.

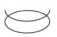

우리 몸은 사실 내가 살아 있는 어떤
근거이면서 세상과 관계 맺는 통로 같
은 것이잖아요. 심장이 뛰고 숨을 쉬고
보고 듣고 하는, 그런 구체적인 것들을
담고 있는 장소라고 생각하거든요.

안녕하세요, 만나 뵙게 되어 반갑습니다. 먼저 간단하게 자기소개 부탁드릴게요.

네, 저는 안무가이자 무용수, 또 퍼포머로 활동하고 있는 허윤경이라고 합니다. 무용 작품을 직접 안무하고 만드는 작업을 하고요. 다른 아티스트들과 협업해서 무대에 출연하기도 하고, 무용 작업을 중심으로 연극이나 미술과도 협업하고 있습니다.

안무가님의 작품을 처음 본 게 2021년 5월 세계문화예술교육 주간 아트 프로젝트 〈몸과 몸의 연결로 기억하는 나와 우리〉라는 프로젝트예요. 먼저 그 작품이 어떤 작품이었는지 말씀해주세요.

코로나 팬데믹으로 인해서 사람들이 서로 만날 수 없는 상황들이 계속 벌어지고 있잖아요. 때문에 어떻게 하면 만나지 않더라도 서로를 연결하고 소통하는 방법이 가능할까 고민했어요. 그래서 참가자들 일부는 워크숍 장소에서 오프라인으로, 나머지 참가자들은 집에서 온라인으로 연결해서 워크숍을 진행했습니다. 그런 다음, 먼저 나의 몸을 움직이거나 움직이지 않으면서 나를 둘러싼 세계와 관계 맺는 통로인 **나의 몸을 돌아보는 시간**을 갖고 그 경험을 서로 나눴어요. 그리고 서로 떨어져 있지만 함께 몸을 움직이면서 **다른 사람의 몸을 인식하고 이해할 수 있는 시간**을 가졌습니다.

아무래도 '온라인으로 몸과 몸을 연결한다는 것이 과연 가능할까, 어떤 효과가 있을까?' 하는 생각을 하게 되더라고요. 함께 있지 않기 때문에 생기는 한계점도 있었을 테고, 그에 반해 재미있는 상황도 생겼을 것 같아요. 어땠나요?

온라인으로 만나니까 아무래도 실제 만날 때보다는 어떤 공간감이나 촉각, 혹은 어떤 미묘한 뉘앙스 같은 것들은 전달되기가 좀 어려웠어요. 그래서 같이 하는 활동을 많이 했는데, 그러니까 연결감이 생기더라고요. 예를 들면, 숨쉬기는 누구나 보편적으로 하는 공통적인 움직임이잖아요. 그런데 내가 숨을 쉴 때 다른 사람도 숨을 쉬고 있으니까 확실히 함께하고 있다는 느낌이 들었어요. 그리고 아무래도 온라인으로 참여하다 보니까 화면에 자꾸 신경을 쓰시더라고요. 그래서 너무 화면에만 신경 쓰지 말고 본인이 지금 있는 공간, 물리적 환경과 더 관계를 맺으라는 말씀을 드렸어요. 또 화면이라는 프레임 안에서 전달되어야 하는 부분이 있기 때문에 프레임이라는 조건하에서 할 수 있는 손가락을 이용한 움직임 같은 것들을 많이 했었어요. 그렇게 공통된 감각을 나누고, 누군가 영감을 주면 그걸 받아서 또 내가 어떤 움직임을 하고, 이렇게 서로에게 영향을 줄 수 있는 활동들을 주로 했습니다.

그럼 이 작품을 통해 어떤 메시지를 전달하고 싶으셨나요? 또 참여자들의 반응은 어땠는지 궁금합니다.

코로나로 인해 점점 몸을 교류하는 일이 없어졌잖아요. 손을

만지거나 포옹을 하거나 하면 안 되니까요. 그런 상황이니까 각자의 몸을 잊기 쉽겠다는 생각이 들었어요. 그런데 **우리 몸은 사실 내가 살아 있는 어떤 근거이면서 세상과 관계 맺는 통로 같은 것이잖아요.** 심장이 뛰고 숨을 쉬고 보고 듣고 하는, 그런 구체적인 것들을 담고 있는 장소라고 생각하거든요. **그런 몸을 다시 자세히 인지해보고, 그것을 통해 자신의 몸을 긍정적으로 바라보게 되고, 또 다른 사람의 몸도 긍정적으로 바라보며 소통할 수 있다는 것을 전하고 싶었습니다.** 한마디로 나의 몸에서부터 시작해 세상과 타인을 이해하는 시간이 되었으면 하고 바란 것이죠. 그런데 참여하신 분들이 많이 재미있어 하셨어요. 사실 좀 오랜만에 만나서 움직이며 함께할 수 있는 시간이었잖아요. 지금 처해 있는 어려운 부분들을 서로 나누기도 하고 공감할 수 있는 장이 되었던 것 같고요. 함께 모여 같이 호흡하면서 몸을 움직이고 얘기도 할 수 있는 시간이어서 저도 힘을 많이 받았던 거 같아요.

온몸으로 세상을 바라보다

2017년 발표하신 작품 〈스페이스-쉽(Space-ship)〉도 영상을 통해 재미있게 봤어요. 어떤 작품인지 간단하게 설명 부탁드려요.

우리 몸은 어떤 공간에서 공간을 구성하는 일부로 존재하잖아요. 그런데 생각을 바꿔서 우리를 둘러싼 공간을 커다란 하나의 신체라고 상상해보는 거죠. 그리고 그 안에서 퍼포머들은 관객들과 함께 공간을 구성하고 감각기관이 되어 움직이는 거예요. 관객들은 공간을 여행하듯 빛을 만나기도 하고, 소리를 만나기도 하고, 특정한 밀도로 움직이는 여러 몸들을 만나기도 해요. 그러면서 자신의 몸 그리고 공간과의 관계를 다시 생각해보는 거죠.

"우리 몸도 하나의 공간"이라는 말씀이 새롭게 다가오는데요. 그러고 보니까 매일 몸을 쓰며 살고 있어도 몸에 대해 깊이 생각해본 적은 없었던 것 같아요. 몸에서 일어나는 모든 일들을 그저 당

연한 것으로 여기고 가끔 몸이 불편하거나 아플 때나 되어야 관심을 기울이게 되는 정도잖아요. 그런데 안무가님은 그동안의 작품을 보면 계속 '몸'을 주제로 작품을 해오셨어요. 몸에 집중하는 특별한 이유가 있으신가요?

저는 몸을 렌즈라고 생각해요. **몸이라는 렌즈를 통해서 보면 세상을 좀 더 섬세하게 인식할 수 있지 않을까?** 내 안에 있는 내부의 세계든 내 밖에 있는 외부의 세계든 그런 것들을 좀 더 유기적으로 연결해서 볼 수 있는 섬세함 같은 것이 생기지 않을까 생각해요. 왜냐하면 몸 자체는 바로 우리 자신이잖아요. 정신이나 문화, 사회성과 같은 굉장히 많은 요소들을 담고 있죠. 그래서 **몸을 통해서 더 많은 것들을 보는 것이 저의 어떤 사고와 관점을 달리할 수 있는 포인트가 되었던 거 같아요.** 그래서 몸의 존재 자체에 흥미를 느껴 포커스를 맞추고, 그것을 통해 저만의 언어가 나온다는 생각을 합니다.

"몸을 통해 나만의 언어가 나온다."는 말이 인상적인데요. 안무가님의 이력을 살펴보니까 원래는 신문방송학과를 나오셨어요. 지금 하고 계신 무용과는 상당히 다른 분야잖아요. 무용에 관심을 갖게 된 특별한 계기가 있으셨나요?

대학교에 들어가서 연극 극회 활동을 시작했거든요. 거기서 처음 맡은 역할이 움직임이 좀 많은 역할이었어요. 그런데 대학교 1학년 때여서 그랬는지 정말 움직여도, 움직여도 지치지가 않는 거예요. 그래

서 되게 재미있다고 생각했어요. 그러다가 아는 분을 통해서 무용 스튜디오를 알게 됐어요. 그때부터 무용에 더 많은 관심이 생겨서 본격적으로 찾아다니면서 수업을 들었죠.

전공과는 전혀 다른 무용을 한다고 했을 때 부모님의 반응은 어땠나요, 반대는 안하셨나요?

처음에는 좀 우려를 하시긴 했어요. 그래도 크게 반대는 안 하셨던 것 같아요. 제가 가랑비에 옷 젖듯이 계속 설득을 한 부분도 있었고요. 지금은 대학원도 들어가고 계속 활동도 하고 있으니까 응원해주시는 편이에요.

처음 극회 활동을 할 때 아무리 움직여도 지치지 않을 정도로 재미있었다고 말씀하셨는데, 무용의 어떤 점이 나를 그렇게 사로잡았다고 생각하시나요?

아까 드린 말씀과 비슷한 맥락인데요, 우선 **나만의 고유한 언어를 찾은 것 같은 느낌이 들었어요. 그래서 그 언어로 나를 더 잘 표현할 수 있을 것 같았고, 더 자유로워진 것 같았어요.** 또 더 잘 표현하고 싶은 마음이 들어서 본격적으로 좀 더 깊이 공부해야겠다고 생각했습니다.

무용도 여러 분야가 있잖아요. 고전무용도 있고 발레도 있고 현대무용도 있고요. 지금 하시는 무용은 어떤 분야라고 할 수 있을까요? 또 특별히 그 분야를 선택하신 이유가 있으신가요?

현대무용 혹은 동시대무용으로 분류할 수 있을 것 같아요. 틀에 매이지 않는 자유로운 표현, 다양한 표현이 가능한 무용이라고 할 수 있죠. 고전무용이나 발레가 움직임에 대해 어느 정도 기본 형태가 있다고 한다면, 제가 하는 무용은 순간순간 동작을 만들어내고 또 주변의 반응을 유연하게 접목시키면서 움직이는 경우가 많거든요. 그러한 작업과 사고방식이 저하고 잘 맞는다는 생각이 들었습니다.

관계와 공존을 떠올리며

좋아하는 것을 만나는 일이 흔하지는 않은 것 같아요. 또 그걸 계속하게 되는 것도 쉽지 않고요. 그런 면에서 안무가님은 자신의 길을 열심히 잘 걸어가고 있다는 생각이 드는데요, 창작을 위한 영감은 주로 어디에서 어떻게 얻으시나요?

제가 좀 여기저기 많이 돌아다니는 타입이에요. 아주 성실하게 돌아다니죠. 그리고 무엇을 파악할 때 이제는 몸을 대입해서 파악하는 경향이 생긴 거 같아요. 어떤 물건을 봐도 그것이 그냥 몸이라면 어떨까 생각해보기도 하고, 또 그것이 만약 내 몸이라면 어떨까 생각할 때도 있고요. 눈에 보이지 않는 현상에게도 내가 몸을 만들어준다, 입혀준다? 그런 생각을 많이 해요.

모든 것을 몸과 연결 지어 생각하시는 군요.(웃음) 그래도 창작을 하는 데는 여러 어려움이 있을 것 같은데, 영감을 얻게 된 특별한

경험이나 기억이 있으신가요?

제가 초등학교 때 2년 정도 아프리카 케냐에서 살았었거든요. 제 생각에는 그 경험이 좀 특별하지 않았나 생각이 들어요. 굉장히 넓은 평지에 구름이 굉장히 낮게 깔린 그런 독특한 공간감이 기억이 많이 나고요. 그곳에서 만났던 다양한 인종들, 다른 언어를 쓰는 사람들 그리고 여러 다른 생물들까지, **수많은 타자와 관계를 맺었던 경험들이 어떤 것을 연결한다, 매개한다, 이런 것들에 관심을 갖게 했다고나 할까요?** 그때 보고 듣고 했던 것들이 작품을 할 때 많은 영감을 주는 것 같아요.

구체적으로 어떤 장면들이 작업에 어떻게 영향을 주었는지 궁금하네요.

한번은 케냐의 관광지 중 한 곳에 갔어요. 산이었는데 그곳의 분위기가 참 묘했어요. 야성적인 것과 인공적인 것이 함께 섞여 있는 환경이었는데, 거기에 각양각색의 새들이 모여 있는 거예요. 그런데 한 그룹의 새떼와 또 다른 그룹의 새떼가 서로 적절한 거리를 두고 떨어져 있으면서 서로 보는 듯 안 보는 듯 있었어요. 사람들도 정말 각양각색의 인종들이 모여 있었는데, 그들도 새들처럼 서로 동등하고 평화롭게 약간의 거리를 두고 공존하는 느낌이었다고 할까요? 되게 느낌이 간질간질했던 것이 기억에 남아요. 제 작품에도 그런 비슷한 느낌이 있어요. 관객이 어떤 것을 하지 않아도 관객과 퍼포머가 그냥 한 공간 안에 동등한 몸, 움직이는 몸들로, 또는 정지해 있는 몸들로 존재하고 있는 거죠.

같이 공존하는 느낌, 그냥 같이 있기만 하는데도 여러 가지 감응 같은 게 충분히 느껴지는 그런 분위기 말이에요. 그런 것이 작품의 구조에 반영되지 않았나 하는 생각이 들어요.

2019년 미국 저드슨 메모리얼 처치(Judson Memorial Church, 뉴욕 맨해튼에 있는 교회로 포스트모던 무용의 발상지)에서 발표한 〈미니어처 공간극장〉이라는 작품을 영상으로 봤는데요, 관객들이 그냥 앉아서 작품을 감상하는 역할이 아니더라고요. 갑자기 벌떡 일어나 자리를 옮기기도 하고 그러던데, 보면서 '무엇을 의도한 것일까?' 한참을 생각했습니다. 그런데 방금 말씀을 들어보니까 이해가 가네요. '퍼포머와 관객이 동등한 몸으로 공존하는 느낌' 바로 그런 것이었군요.

맞아요. 보통 무용수가 있는 공간은 무대잖아요. 관객들은 객석에 앉아 조용히 없는 사람처럼 있어야 되고요. 그런데 사실 정지되어 있는 관객들의 몸 안에서도 끊임없이 움직임이 일어나고 있잖아요. 관객과 퍼포머가 공간 안에 함께 유기적으로 존재하는 몸들이라고 보는 거죠. 그래서 관객들이 일시적으로 퍼포머가 될 수 있도록 한 작품이에요.

2018년 서울미디어시티비엔날레에서 공연한 〈은근 어디든〉이라는 작품도 그런 느낌이 많이 나요. 안무가님이 미술관 안과 밖을 종횡무진 다니면서 다양한 퍼포먼스를 펼치고 관객들이 계속 안

무가님을 따라다니더라고요. 그리고 그런 관객들의 반응을 보고 안무가님도 즉흥적으로 퍼포먼스를 펼치기도 하고요. 여기 나타났다 저기 나타났다, 계단에 누웠다가 또 바닥에서 지네처럼 움직이기도 하고요. 참 새롭고 재미있더라고요.

그 작품은 구체적이고 물리적인 공간인 미술관에 퍼포머가 느닷없이 들어가면서, 즉 틈입하면서 관객과 유기적인 현상을 만들어내는 작품이에요. 관람자들은 퍼포머를 따라서 이동하면서 자신들의 몸의 감각을 열고 다양한 반응들을 보이는데, 퍼포머는 공연을 하면서 관객들의 그러한 반응을 즉흥적으로 안무에 녹여내기도 하는 거죠. 그러다 보니 관객들도 굉장히 많이 움직이면서 다양한 장소들을 같이 탐험하는, 일종의 '놀이' 같은 형태가 되었던 것 같아요. 저도 아주 재미있게 공연한 작품이었습니다.

안무가님이 계단에 누워 계시는데 어떤 분이 지나가다가 그걸 보고 깜짝 놀라는 장면이 있었어요. 관객들도 웃음이 터졌는데, 그 장면이 바로 안무가님이 의도하신 상황이 아닌가 싶기도 했어요. 예상치 못한 상황과 즉흥적으로 벌어진 일들이 재미있더라고요.

(웃음)제가 그때 공연을 하면서 막 뛰어다녔어요. 그러면 관객들이 쫓아오는 그런 공연이었는데, 계속 뛰어다니다보니 숨이 차더라고요. 그래서 다음 신이 계단 신이라 헉헉대는 상태에서 그냥 계단에 누워 있었어요. 누운 상태로 "음, 하. 음, 하." 이러고 있으면 사람들이 느릿

느릿하게 오는 그런 건데, 그때 작품을 하고 있는지 모르셨던 분이 보시고 깜짝 놀라 "여기 쓰러진 것 같다. 도와드려야 되는 거 아니야?" 하시더라고요. 정말 재미있는 장면이 연출된 거죠. 또 원래는 관객들이 천천히 따라와야 되는데, 하루는 초등학생들이 단체 관람을 온 거예요. 지방에서 올라왔다고 하더라고요. 그런데 이 친구들이 신나서 저를 막 쫓아오는 거예요. 아이들이 바짝바짝 쫓아오니까 저는 쉬는 시간 없이 계속 헉헉댈 수밖에 없었거든요. 그러니까 그 친구들이 "아유, 되게 힘드시죠?" 이러는 거예요. (웃음)

(웃음) 역시 아이들은 천진난만하네요. 그런데 생각해보면, 초등학생들에게는 안무가님의 작품이 정말 새롭고 특별하게 느껴졌을 것 같아요. 미술관에 가서 그림이나 조각 작품을 보거나 고전무용이나 발레 공연 같은 것을 본 경험은 있을 수 있는데, 안무가님이 하시는 그런 퍼포먼스는 처음 봤을 거 아니에요?

그렇겠죠. 그러니까 그 아이들이 오히려 그냥 확 열린 마음으로, 정말 순수한 호기심으로 다가와서 보는 거 같더라고요. 그래서 되게 재미있었어요. (웃음) 무엇을 하는 건지 생각을 안 하고 그냥 재미있으면 "저게 뭐냐!" 하면서 바로 돌진하고요. 재미있으면 재미있다 재미없으면 재미없다, 바로바로 솔직한 반응을 보였어요. 특히 놀이처럼 하면 굉장히 적극적으로 참여해서 거침없이 하더라고요.

어렸을 때를 생각하면 이제껏 보지 못했던 것, 새로운 것, 특별한 것
은 오래도록 기억에 남잖아요. 아이들에게도 그렇지 않았을까요?

　글쎄요. 어떻게 남았을까요? 웬 이상한 사람이 막 뛰어다니고
나도 막 같이 뛰어다녔다고 기억하지 않을까요?(웃음) 아이들은 어쩌면
공연보다는 그냥 놀이였다고 생각했을 수도 있겠구나 싶기도 하고요.
여하튼 그냥 재미난 기억으로 남아 있으면 좋을 거 같아요. 그런 **경험
들, 낯설고 재미난 경험들을 많이 쌓는 것이 나중에 어른이 돼서 풍성한
감성을 느낄 수 있게 해주는 토대가 되지 않을까 생각합니다.**

스스로에게 솔직해져라

사실 '예술' 하면 보통 우리는 클래식, 연극, 발레 이런 것들만 생각하게 되거든요. 또 현대미술도 그렇고 현대무용도 그렇고, 굉장히 실험적이고 새로운 요소들이 많아서 일단은 '어렵다'는 생각이 먼저 드는 것 같아요. 그래서 특히 아이들은 쉽게 접할 수 없는 부분이기도 하고요. 하지만 이렇게 새롭고 실험적인 장르를 보고 경험하는 것이 아이들의 창의력뿐 아니라 예술을 보는 관점, 세상을 보는 관점을 달라지게 하는 데 상당히 큰 영향력을 미칠 수 있다고 생각하거든요.

저도 그렇게 생각합니다. 아이들도 다 생각이 있거든요. 굉장히 솔직하게 자신들만의 상상력을 발휘해서 작품을 감상해요. 어른들의 관점과는 상당히 다르죠. 그렇게 본인만의 생각이나 느낌 그 자체를 있는 그대로 받아들이는 것은 아주 좋은 경험인 것 같아요. 지금 당장은 '저것이 무엇이다.'라고 이해하고 정리되지 않더라도 감각적이고 유희

적인 경험이 생각의 기반을 넓혀준다고 생각해요. 그래서 나중에 본인만의 창의성이나 상상력을 발휘할 때 자신만의 특별한 감성을 갖게 해주지 않을까 생각합니다.

덧붙여 교육에 관한 질문을 좀 해볼게요. 어렸을 때 학교에서든 학원에서든 특히 여자아이들의 경우는 한두 번은 무용을 배우게 되잖아요. 요즘에는 방송 댄스 같은 걸 배우는 아이들도 많더라고요. 무용을 배우는 것, 어떤 점이 좋을까요?

무용 수업도 종류가 다양하고, 또 각각의 수업에서 추구하는 목표나 방향도 다르지만, 우리가 흔히 접하는 무용 수업에는 공통점이 있어요. 바로 '움직이는 사람을 보고 내가 움직인다.'는 거죠. 선생님을 보고 움직이고 다른 사람을 보고 움직이잖아요. 특히 고전무용이나 발레와 같은 경우는 더 그렇죠. 선생님의 시연을 보고 따라 하니까요. 저는 이러한 과정이 당연한 것으로 보이지만 어떻게 보면 참 신기한 과정이라고 생각해요. 왜냐하면 선생님이나 다른 사람을 그냥 보기만 하는 게 아니라, 내가 직접 움직이면서 연결을 해야 돼요. 또 내가 움직이고 있는 공간에서 내 위치가 어디 있는지, 내 손이랑 발이 어디 있는지를 굉장히 잘 파악해야 합니다. 그와 동시에 음악도 들어야 되고, 음악에 맞는 움직임도 해야 하고요. **춤출 때는 이 모든 것들이 동시다발적으로 일어나요. 정말 다양한 인지능력을 한꺼번에 발휘해야 하는 엄청나게 신기한 과정인 거죠.** 그러니까 무용을 배우면 이렇게 다양한 인지능력을 통합적

으로 기를 수 있지 않을까, 그래서 교육적으로 좋지 않을까 생각합니다.

그럼 무용 수업을 할 때 가장 중요하게 생각하시는 부분은 어떤
것인가요?

일단 안전한 환경을 만드는 것을 중요하게 생각합니다. 무용은
몸이 매체이기 때문에 그것을 잘 발현할 수 있도록 여유 있는 시공간을
만들어주는 것이 중요하거든요. 이것은 정신적인 부분까지 포함하는
거예요. 예를 들어 저는 평가하는 말을 바로 하지 않습니다. 가이드를
해주되 어떤 평가나 규정해주는 것을 조금 지양하거나 지연하려고 노
력하는 거죠. 스스로 충분히 시도해볼 수 있게 하고, 그것을 통해 부족
하더라도 스스로 자기 자신을 찾아갈 수 있도록 합니다. 지켜보는 시선
도 약간의 거리를 두고, 시공간도 여유 있게 쓸 수 있도록 해요. 스스로
성장하는 데 침해받지 않을 수 있는 안전한 환경을 만들어주는 거죠.

무용을 배우거나 공연을 보는 것은 아주 좋은 문화예술교육이 될
수 있다고 생각하는데요, 안무가이자 무용가로서 문화예술교육,
왜 필요하다고 생각하십니까?

**문화예술교육은 다른 방식의 사고를 요하거나 뭔가를 뒤집어
생각하거나 혹은 다른 관점으로 바라보게 하는 기회에 많이 노출시키
는 것이라고 봐요.** 그것을 통해 새로운 영감을 얻을 수도 있고 또 자기
자신에 대해서도 조금 더 다각적으로 바라볼 수도 있고요. 물론 그것을

토대로 나오는 다른 존재, 다른 사람의 다른 생각에 대해서도 인식하고 인정할 수 있게 되기도 하고요. 그리고 그렇게 **나와 타인에 대한 시각을 넓혀간다면 서로가 좀 더 건강하고 풍성한 관계를 맺을 수 있지 않을까 생각합니다.**

클래식 음악이나 연극에 비해서 무용 공연은 관심이 좀 덜한 것도 사실인 것 같아요. 무용가로서 무용 예술의 대중화와 활성화를 위해서는 어떤 정책적 지원이나 환경이 필요하다고 생각하시나요?

예술 생태계 안에서 다양성이 잘 확보되도록 하는 것이 중요해요. 다양한 것들이 시도되고 공연될 수 있도록 하는 거죠. 또 관객과 예술인이 만날 수 있는 통로도 더 다양해져야 합니다. 그러기 위해서는 지원 형태나 주체도 다양해져야 하죠. 다만 그 과정에서 예술가의 시각이 너무 정책이 선호하는 방향으로 가지 않도록 지켜줘야 하지 않을까, 그게 중요하다고 생각합니다.

안무가나 무용가가 되고 싶은 아이들도 있을 텐데, 그 아이들에게 해주고 싶은 말씀이 있으시면 한마디 해주세요.

네. 아마 이제 각자가 살고 있는 세상에서 춤이나 안무를 발견하게 될 테고, 그것이 어떤 의미로 다가오는지가 각각의 예술가들의 정체성으로 이어진다고 생각해요. 그러니까 그런 것들이 자기 자신에게 어떤 의미가 있는지 잘 살펴보고 그 의미를 있는 그대로 존중하고, 스스

로에게 솔직할 수 있는 사람이 되면 좋겠어요. 안무나 무용이 어느 순간 되게 무겁게 다가올 수도 있거든요. 그렇더라도 그것을 계속 중요하게 간직했으면 좋겠습니다.

이제 마지막 질문만 남았네요. 앞으로 어떤 안무가, 무용가가 되고 싶으신가요?

지치지 않는 호기심을 가지고 있는, 스펙트럼이 넓은 무용인이 되었으면 좋겠다는 생각을 갖고 있습니다.

오늘 말씀 정말 감사합니다. 앞으로도 세상에 새로운 질문을 던지고, 새로운 시각을 보여주는 안무가, 무용가가 되시길 바랍니다. 감사합니다.

"저는 몸을 렌즈라고 생각해요.
몸이라는 렌즈를 통해서 보면 세상을
좀 더 섬세하게 인식할 수 있지 않을까?
몸을 통해 저만의 언어가 나오는 거 같
다는 생각을 했어요."

안무가 ✦ 허윤경

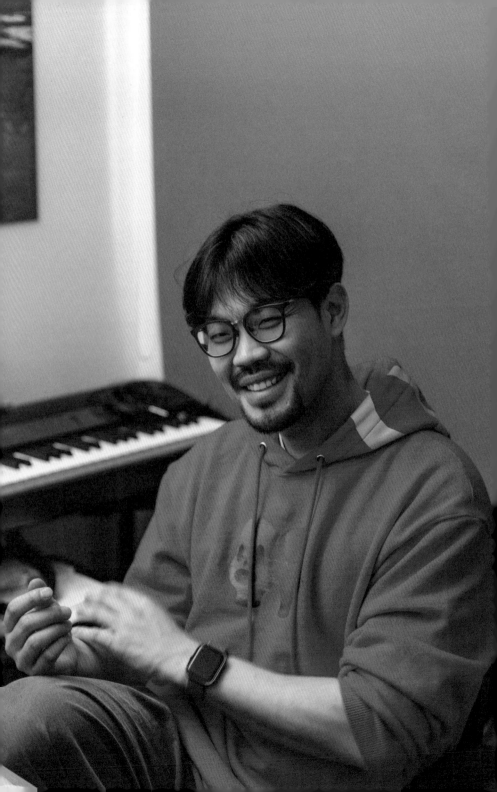

글과 **그림**으로
마음을 보여주는

만화가

(이종범)

연세대학교 심리학과를 졸업하고 2009년 웹툰 〈투자의 여왕〉으로 데뷔했다. 2011년 웹툰 〈닥터 프로스트〉 시즌 1을 시작한 후 2021년 시즌4로 완결했다. 독자만화대상 온라인만화상, 대한민국콘텐츠대상 문화체육관광부장관상, 2021 오늘의 우리 만화상 등을 수상했다. 청강문화산업대학교에서 학생들을 가르치며 한국만화가협회 부회장도 맡고 있다.

만남

✦

　가끔 아이들이 마주 앉아 웹툰 이야기를 한다. 지금 어떤 웹툰을 보고 있는데 그림체가 마음에 든다, 딱 내 스타일이다. 그런데 스토리는 좀 억지스럽다, 예전에 본 어떤 웹툰이 진짜 레전드다, 세계관이 정말 대단하다. 한참 둘이 떠드는 모습을 보다가 나는 아이들의 이야기에 끼지 못하는 것이 심통이 나서 "언제 나 몰래 그렇게 웹툰을 보았니?"라고 따져 묻기도 한다. 나도 한때는 부모님 몰래 『베르사이유의 장미』를 침대 밑에 숨겨두고 보았던 기억을 떠올리며……

　요즘 아이들에게 웹툰은 예전 우리가 보던 만화책보다 훨씬 더 일상화된 이야기책이다. 또 놀라운 세계관과 상당한 문학적 성취를 이룬 작품들로 평가받는다. 최근 나오는 많은 영화나 드라마의 원작이 웹툰이라는 것 또한 그리 놀라운 일이 아니다. 웹툰은 어느새 우리나라 콘텐츠 시장을 장악해버렸다. 뿐만 아니라, 유명 웹툰 작가는 일 년에 얼마를 번다, 억대의 외제차를 타고 다닌다는 등의 기사가 인터넷 뉴스에

심심치 않게 올라온다. 그러니 웹툰 작가를 꿈꾸는 아이들도 엄청 많다. 또 플랫폼 시장의 확대로 누구나 웹툰 작가가 될 수 있는 시대가 된 지도 오래된 일이다.

글을 쓰는 사람으로서 웹툰 작가를 만난다는 것은 약간 설레는 일이기도 했다. 게다가 이제 막 기나긴 연재를 끝낸 작가는 어떤 심정일까. 내 경험에 비추어 봐서는 그리 홀가분한 일은 아니었으니 말이다. 작가의 작업실에 들어서자, 숨이 턱 막혔다. 방 안에 빼곡하게 놓여 있는 여러 대의 컴퓨터와 모니터 때문만은 아니었다. 자신의 모든 것을 쏟아부어 글을 쓰고 그림을 그려온 작가의 깊은 고뇌와 지난한 시간들이 방 안 가득 남아 있었기 때문이다.

만화가 너무 좋아 만화가가 되었다는 작가. 그와 함께 긴 시간 이야기를 나누면서 다시금 깨달았다. 오랜 시간 한 가지 일을 할 수 있다는 것은 그만큼 좋아해야 가능하다는 것, 그래서 힘들어도 해낼 수 있다는 것을.

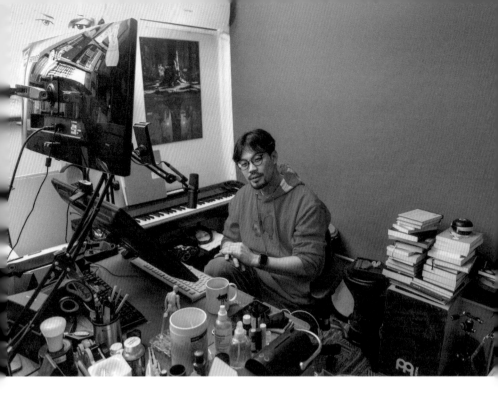

나와는 다른 사람들을 마주하는 경험,
어떻게 서로 다른 사람들끼리 같이 어
울려 살아가는지에 대한 이야기를 계
속해왔던 거예요.

바쁘신데 시간 내주셔서 감사합니다. 먼저 간단하게 자기소개 부탁드리겠습니다.

저는 네이버 웹툰에서 〈닥터 프로스트〉라는 웹툰을 완결한, 그리고 웹툰 작가를 꿈꾸는 분들을 가르치고 있는 웹툰 작가 이종범이라고 합니다.

2011년에 시작된 〈닥터 프로스트〉를 2021년에 완결하셨어요. 10년이라는 긴 시간 동안 시즌 1~2가 130화, 시즌 3~4가 145화, 총 275화의 스토리를 써오셨잖아요. 완결하신 소감이 어떠셨어요?

너무 긴 이야기를 끝냈기 때문에 당장 어떤 소감을 느끼기보다는 제가 어떤 이야기를 만들었는지에 대해 복기하는 시간을 가졌습니다. 후련함은 있는데 구체적으로 무슨 스토리를 누구한테 어떻게 이야기해온 것인지 돌아보는 그런 시간을 가졌던 것이죠.

일주일에 한 편의 작품을 올린다고 해도, 작가는 글을 쓰고 그림을 그리는 데 일주일의 거의 모든 시간을 들이잖아요. 그걸 마무리하셨으니 실감이 나지 않으실 것 같기도 합니다. 그럼 작가님의 대표작이라고 할 수 있죠, 〈닥터 프로스트〉는 어떤 작품이라고 말할 수 있을까요?

독자들은 '감정이 없는 천재 심리학자의 상담기'라고 요약해서

말을 하는데, 저는 '자기 자신에 대해서 알고 싶지만 잘 모르는 남자가 자신을 이해하기 위해서 떠나는 긴 여정이다.' 이렇게 얘기를 하고 있어요. **대부분의 사람들은 자신을 안다고 생각하지만 잘 모르는 경우가 많거든요. 내가 언제 화를 내고 언제 속상해하는지, 어떤 것에 마음을 빼앗기는지, 이런 걸 잘 모르는 경우가 많아요. 그런 것들을 알기 위해서는 계속 관계를 맺고 대화를 해야 된다, 그런 내용이에요.** 심리학이라는 소재를 가지고 자기 자신에 대해 조금 더 이해하기 위해 수많은 사람들을 만나는, 어딘가 하나 부족한 사람의 이야기라고 할 수 있습니다.

저도 자기 자신을 이해하고 받아들이는 게 세상에서 가장 어려운 부분이라고 생각해요. 그런데 아이러니하게도 자신을 이해하려면 다른 사람들의 모습을 볼 수밖에 없잖아요. 다른 사람들에게 자신이 어떻게 보이는지 생각해보기도 하고 또 그들의 모습에 내 모습을 투영해보기도 하고요. 그들과의 관계 속에서 내 자신을 찾기도 하고요. 그렇게 자신을 찾기 위한 여정을 스토리에 녹여내셨다는 말씀인 거죠?

네. 저는 개인적으로 두 가지는 통한다고 보거든요. 자신에 대해서 깊게 이해하는 것과 다른 사람들을 이해하는 건 결국은 통한다고 생각하는 거죠. 자신에 대해서만 이해를 깊게 해도 그걸 가지고 다른 사람을 이해하는 데 쓸 수도 있다고 보고요. 반대도 마찬가지라고 생각합니다. 그런데 제가 주로 이야기하고 있는 내용은, 자신을 이해하는 것이

되게 중요하기 때문에 다른 사람들과 세상을 통해 계속 자신을 들여다
봐야 한다는 이야기에 가깝습니다.

**웹툰에서 '심리학'이라는 소재는 상당히 독특하잖아요? 전문적인
지식이 없으면 쉽게 풀어나갈 수 없는, 선뜻 하겠다고 결심하기도
쉽지 않은 분야라는 생각이 들거든요. 〈닥터 프로스트〉를 기획하
신 배경이 아무래도 심리학을 전공하신 것과 연관이 있지 않았을
까 생각되는데, 어떤가요?**

제가 웹툰을 시작할 때 우리나라 웹툰 시장은 그리 큰 시장이
아니었어요. 1990년대 만화의 짧은 전성기(《챔프》《점프》등 주간지의 시
대)가 지나고, 1995년 이후에는 쇠락의 길로 접어들어서 10년 이상의
암흑기가 있었어요. 그러니까 제가 웹툰을 시작한 2009~2010년 이때
는 웹툰 시장의 청소년기 정도, 전환점 같은 시기였다고 할 수 있어요.
보통 시장이 오래되어 양적 팽창이 충분히 일어나면 그 후에는 세분화
가 일어나거든요. 일본의 경우에는 1950년대 이후 양적 팽창이 일어났
기 때문에 이미 전문 소재를 다루는 웹툰이 많았는데, 우리나라는 드문
상황이었던 거죠. 뭔가 한 가지 전문 분야에 대해서 취재하고 그것을 구
체적으로 다루는 전문적인 만화들이요. 그러다보니 플랫폼에서도 전문
소재 만화를 원했고, 또 저는 전공이 심리학이기도 했으니까 남들이 안
하던 걸 하면 조금 더 승산이 있지 않을까 하는 생각도 했던 거 같아요.
그리고 처음 연재를 시작할 때는 플랫폼이 거절하면 접고, 받

아들이면 하는 게 기본이었거든요. 당연히 저도 아주 많은 이야기들을 거절당했죠. 그런데 생각해보면, 그때 제가 거절당했던 이야기들, 그리고 결국 그렸던 〈닥터 프로스트〉 역시 거의 다 비슷한 이야기였던 것 같아요. 나와는 다른 사람들을 마주하는 경험, 어떻게 서로 다른 사람들끼리 같이 어울려 살아가는지에 대한 이야기를 계속해왔던 거예요. 그것을 전달하는 방법이 음악 만화였다가, 성장 만화였다가 했던 거죠. 그런 것들이 다 거절당하고 나서 저에게 남아 있던 중요한 소재이고 또 전공이기도 했던 심리학이 받아들여졌던 거예요.

관심이 생기는 것을 막지 않는다

덕분에 전공을 살려 작품을 쓰실 수 있었으니 다행이라는 생각이 들어요. 독자들도 그만큼 깊이 있는 작품을 만날 수 있었고요. 저도 책을 쓰고 있기는 하지만 웹툰이나 웹소설이 어려운 건 최소 매주 한 편씩은 써서 올려야 한다는 것 아닐까 싶어요. 아무리 아이디어가 많고 성실한 사람이라도 매주 한 편씩 작품을 완성한다는 것은 정말 힘들거든요. 어떤 점이 가장 힘드셨는지, 그걸 어떻게 극복하고 완결하셨는지 궁금합니다.

주간 마감 시스템은 모든 게 다 어려워요. 신체적으로도 부담이 크지만 정신적으로도 굉장히 부담이 큰 작업이죠. 그래서 오히려 수월했던 게 뭘까 생각해보는 게 더 쉬울 것 같기도 해요.(웃음) 사실 신인 작가 때는 계속 스토리를 이어가야 되기 때문에 다음 이야기를 어떻게 만들 것인가가 가장 두려웠어요. 그런데 연재를 진행하다 보니까 뭔가 새로운 걸 습득할 수 있는 시간, 새로운 걸 즐기고 만끽하고 공부할 수

있는 시간이 필요한데 그런 시간이 거의 없다는 것이 힘들더라고요. 연재가 길어지면 길어질수록 계속 고갈되는 느낌이 들어요. 또 몸에 가해지는 부담도 굉장히 커요. 늘 수면 부족 상태거든요. 때문에 웹툰 작가들은 허리가 아프거나 어깨가 아프거나 하는 지병을 하나씩 다 갖고 있어요. 그래서 창작자에게 가장 중요한 것은 건강, 자기관리인 것 같아요. 운동을 해서 어느 정도 몸을 만들어 놓으면 최소한의 휴식으로도 충전이 되니까 지치지 않고 작업을 할 수 있더라고요. 저도 마지막 시즌 때는 미리 몸을 만들고 시작했더니 훨씬 수월했어요.

맞습니다. 저도 최근에 건강이 급속도로 나빠지니까 정신이 번쩍 들더라고요. 이제는 정말 철저하게 관리해야겠구나 하는 생각이 들었어요. 그런데 웹툰처럼 많은 화를 연작해야 하는 작품들은 소재를 찾는 것도 상당히 어려울 것 같아요. 주로 어떤 방법을 통해 소재를 얻으시나요?

제일 중요한 건 덕질인 거 같아요. '덕질'이라고 표현하지만, 사실 누구에게는 그게 공부로 보일 수도 있겠죠. 공부는 공부인데 좋아서 하는 공부인 거죠. 관심을 갖고 있는 대상에 대해서 공부를 하는 건 공부라고 느끼지 않으니까요. 아이돌 팬이 덕질을 하면 누가 시험 보거나 물어보지 않아도 그 아이돌 가수가 어떤 걸 좋아하고 무슨 색을 좋아하고 생일이 언제인지 다 알고 있는 것과 같죠. 저에게는 취재도 그중 하나예요. **'공부'라고 쓰고 '덕질'이라고 읽을 수 있는 그런 활동을 매일**

하다보면 예상하지 못했던 곳에서 재미있는 이야깃거리가 나옵니다. 그건 억지로 뭔가 쥐어짜내는 느낌이라기보다는 '우러날 때까지 즐긴 다, 우러날 때까지 덕질해본다.'에 가까운 것 같아요.

그럼 주로 어떤 것을 덕질하시나요? 영화, 게임?

제가 관심을 갖고 있는 분야는 너무 넓어서 어떤 한 분야를 특정 지을 수는 없을 것 같아요. 예를 들면, 뉴스에서 어떤 기사를 봤는데 그 기사의 내용이 궁금해질 때도 있고요. 제가 즐겨 하는 게임이나 좋아 하던 작가의 신작을 보고 관련된 소재를 덕질할 때도 있고요. 인터넷이 나 SNS에서 발견한 어떤 이상한 사람, 신기한 사람, 혹은 되게 나빠 보 이는 사람에 대해서 덕질할 때도 있어요. 특정한 분야를 정해놓고 덕질 하는 건 아니고, 늘 '관심이 생기는 것을 막지 않는다.'는 것이죠.

그렇다면 작가님의 작품 세계에 지대한 영향을 미쳤다고 볼 수 있 는 책이나 인물이 있나요?

어렸을 때는 헤르만 헤세의 모든 책들이 굉장히 많은 영향을 줬어요. 그때는 참 모범생같이 책을 읽었던 것 같아요. 그래서 '필독도 서'라고 있잖아요, 그런 책들 중에서 꽤 많은 책들이 저에게 영향을 줬 어요. 나이가 들면서부터는 게임을 굉장히 좋아했기 때문에 대작 게임 들의 스토리, 세계관, 이런 것들에 영향을 많이 받았습니다. 또 제임스 카메론과 크리스토퍼 놀란 감독의 작품을 좋아해서 작품이 나올 때마

다 굉장히 많은 자극을 받는 것 같고요. SNS도 즐겨 봅니다. 사람들이 SNS에서 자기 얘기를 하기 시작하니까 저에게는 그것이 몹시 좋은 관찰 대상이 됐어요. SNS이기 때문에 자기 자신의 가장 근본적인 불만과 분노와 공포, 그리고 허영, 허세 이런 것들이 다 나오거든요. 그것을 통해 사람들은 이런 걸 얘기하는구나, 이런 식의 불만을 가지고 살아가는구나, 하는 것들을 볼 수 있죠. 저에게는 세상을 관찰할 수 있는 좋은 창이 되었다고 할 수 있습니다.

작품이 인기도 많았고 상도 받으셨고 또 드라마로 제작되기도 했어요. 작품을 하시면서 가장 기뻤던 순간, 아니면 내가 만화가가 되길 잘했다, 이렇게 생각했던 순간은 언제였나요?

연재 중에는 매번 마감을 끝내고 독자들의 댓글을 보고 반응을 보고 할 때가 소소하게 즐거운 순간이었는데요, 지금 생각해보니까 다 끝냈을 때가 제일 기뻤던 것 같아요. 마지막 화가 올라가는 순간, 제일 기쁘고 만화하길 잘했구나 하는 생각이 들었어요. 왜냐하면 어떤 걸 다 끝내기 전에는 내가 뭘 하고 있는지에 대한 큰 그림이 잘 안 보이잖아요. 이야기를 완전히 끝내놓고 나서야 어떤 이야기를 했는지 알 수 있는 순간이 찾아왔고, 만화가로서도 의미 있는 일을 했다는 실감이 났던 것 같아요.

댓글 말씀도 하셨는데, 독자 중에 작가님의 웹툰을 읽고 심리학과를 갔다는 사람도 있었다고 들었어요. 그럴 때는 어떠셨나요?

그런 말을 들으면 저는 오히려 불안하고 미안한 마음이 들더라고요.(웃음) 단순히 뿌듯하지만은 않고 응원하는 마음이 들죠. 그리고 제 글을 읽고 위로가 되었다고 댓글을 달거나 메일을 보내시는 분들도 많았고, 또 자기 이야기를 꺼내주시는 분들도 있었어요. 저는 독자들에게 자기 이야기를 꺼내게 하는 작품이 좋은 작품이라고 생각하거든요. 제 글을 읽고 자신의 이야기를 솔직하게 꺼내주신 독자분들께 감사한 마음입니다.

그렇다면 작가님의 작품이 사람들 또는 이 사회에 어떤 영향을 미쳤다고 생각하시나요?

제가 작품을 통해 하고 싶은 이야기가 있지만, 그것이 성공적으로 전달됐는가는 별개의 문제거든요. 저는 자신이 갖고 있는 정의감에 의심이 없으면 굉장히 위험해질 수 있다는 사실을 많이 봐왔기 때문에 작품을 통해 그런 행동을 해서 망가진 사람들을 보여주고 싶었어요. SNS가 됐든 다른 어느 곳이 됐든 정말 한 치의 의심도 없이 자신이 옳다고 생각하는 사람들을 많이 만나요. 그런데 저는 그런 사람들이 반드시 보여주는 맹점들을 발견합니다. 예를 들면, 혐오라는 것은 악당이 되기로 마음먹은 사람들이 자행하는 행동이 아닐 경우가 많아요. 오히려 본인이 옳다고 생각하는 수많은 사람들이 혐오라는 것을 하고 있죠. 그

런 모습들을 그냥 투명하게 보여주고 싶었어요. 그리고 그 끝에서 '내 이야기인가?', 혹은 '나도 그러고 있지 않을까?' 같은 생각을 한 번쯤은 해보면 충분하다고 생각했어요. 그런 이야기를 재미없게 하면 아무도 안 볼 테니까 최대한 재미있게 만들려고 노력했고요. 그런데 정말로 그런 효과가 있었는지는 잘 모르겠어요. 독자들 중에 그런 이야기를 해주는 사람이 많다면 좀 안심이 될 텐데 말이죠. 일단 저는 제가 할 이야기를 했으니까 어떻게 받아들여지는지는 좀 더 기다려봐야 될 것 같아요.

나의 부족함은 언젠가 이야기가 된다

작가의 의도가 독자들에게 고스란히 전달되기는 쉽지 않더라고
요. 하지만 작가님은 최선을 다하셨을 테니까, 그다음은 독자의
몫이 아닌가 싶어요.(웃음) 그런데 이야기를 쭉 나누다보니 어떻
게 만화를 그리게 되셨는지 궁금해졌어요. 특별히 만화를 좋아하
게 된 계기가 있으셨나요?

제가 처음 만화를 본 때가 한 여섯 살, 일곱 살 때였던 것 같아
요. 보통 그 나이의 아이를 둔 부모님들은 아이가 뭔가에 집중하고 있
으면 굉장히 행복하다면서요?(웃음) 당시 어머니 친구 분이 서점을 하
고 계셨거든요. 어머니가 그 친구분을 만나러 가면 저를 그 서점에 넣어
(?)두셨어요. 그런데 서점의 한쪽 코너가 전부 만화책이었던 거예요. 지
금처럼 비닐로 포장되어 있지도 않았고요. 그래서 거기에 가면 저는 하
루 종일 시간 가는 줄도 모르고 만화를 봤어요. 사실 어린아이들한테 문
화 콘텐츠라는 것은 어른이 사주지 않으면 본인 스스로 소비하기는 어

려운 일이잖아요? 어린애가 직접 연극을 보러 가겠어요, 영화를 보러 가겠어요. 그런 입장에서 아이들한테 만화 카페, 만화방, 만화 서점, 이런 것들은 거의 먹자골목 같은 공간인 거죠. 시장의 맛있는 것만 모아놓은 그런 골목이요. 그 시절 제게 **만화는 너무나 다양한 이야기들이 가득 들어 있는 책이었고, 서점은 내 마음대로 아무거나 고를 수 있는 달콤한 공간이었던 거예요.** 덕분에 수많은 스토리를 만끽할 수 있었으니, 좋아할 수밖에 없었던 거죠.

그런데 만화를 좋아한다고 다 만화가가 되지는 않잖아요. 작가님께서는 어렸을 때부터 만화가가 되는 것이 꿈이었다고요?

네. 초등학교 1학년 때였어요. 만화를 늘 보다보니까 내가 좋아하는 만화를 따라 그려보고 싶어지는 거예요. 그래서 따라 그려 봤는데, 반 친구들한테 보여주니까 너무 좋아하더라고요. 〈드래곤볼〉이었는데, 내가 그린 그림을 달라고 하고, 그려달라고 하면서요. 그런데 솔직히 한국은 어렸을 때 충분한 만큼의 칭찬이나 인정을 받기 힘든 나라잖아요. 저도 그랬거든요. 그런데 어느 날 갑자기 주변의 모든 친구들이 저를 원하는 상황에 놓이게 된 거죠. 정말 충격적이었어요. 그때부터 '만화가가 되어야겠구나!' 하는 생각을 했어요.

그렇게 만화가를 꿈꾸셨는데, 대학은 심리학과를 가셨어요. 만화
가가 되고 싶으면 보통 만화창작과나 미대를 가지 않나요? 심리
학과를 선택한 특별한 이유가 있으셨나요?

솔직히 말씀드리면, 심리학과를 꼭 가고 싶었던 것은 아니에
요. 대학 원서를 넣으면서 아버지와 작가 생활을 하는 데 도움이 될 만
한 공부가 뭐가 있을까 의논을 했어요. 아니면 작가가 못 되더라도 도
움이 될 만한 학문이면 좋겠다는 생각을 했죠. 그래서 나온 결론이 바
로 인문학이었어요. 인문학은 문학, 철학, 사회학, 사학, 심리학, 인류학
을 다 포함하잖아요. 그중에서 입시 때 점수를 맞춘 것이 바로 심리학과
였습니다.(웃음) 그리고 당시에는 만화 창작 관련 전공 수도 적고, 커리
큘럼도 아직 개발 초기 단계였거든요. 또 많은 과정이 어떤 도구를 써서
어떻게 그리면 된다와 같이 만화를 그리는 방법에 대한 것이더라고요.
대부분 제가 이미 하고 있는 것들인 거예요. 그러다보니 그것보다는 내
가 안 하고 있는 것들을 가르치는 곳에 가야 한다는 생각을 했고, 그게
저는 스토리를 짜는 거였어요. **스토리를 짜려면 정말 다양한 것에 관심
이 있어야 하고 다양한 것을 소화할 수 있어야 한다는 생각이 든 거죠.
그런 부분을 인문학에서 많이 배울 수 있을 거라고 생각했던 거 같아요.**

대학 이야기가 나와서 그러는데, 지금 대학에서 학생들을 가르치
시고 계시잖아요. 학생들에게는 만화가로서 주로 어떤 역량을 키
워야 한다고 가르치시나요?

제가 교수를 하기로 마음먹은 이유 중 하나는 만화가로서 갖추어야 할 기술적인 부분 그 이상을 가르칠 수 있는 기회라고 생각했기 때문이에요. 그래서 어떻게 그릴 것인가에 대해서도 가르치기는 하지만 무엇을 그릴 것이냐, 왜 그리는 것이냐에 대한 부분을 많이 강조하고 있어요. 저는 만화가로서 가장 중요한 역량이 뭔지는 모르지만 만화가로서 절대 가지면 안 되는 것들은 좀 알 것 같아요. 저는 매사에 시큰둥한 사람들은 작가가 되기 어렵다고 봅니다. **작가가 되려면 중요한 문제가 하나씩은 있어야 한다고 생각해요. 예를 들면, 사람 만나는 걸 힘들어 하는 사람은 사람 만나는 것이 되게 중요한 문제예요. 또 감정 조절을 힘들어 하는 사람은 자기감정을 조절하는 게 중요한 문제가 되는 거죠. 이렇게 중요한 문제가 심각해지면 그것에 대해 이야기하고 싶어지거든요.** 저는 이것이 작가가 되는 아주 핵심적인 출발점이라고 봅니다.

만화는 너무나 다양한 이야기들이 가
득 들어 있는 책이었고, 서점은 내 마
음대로 아무거나 고를 수 있는 달콤한
공간이었던 거예요.

만화가가 될 사람은 지금 만화를 그리고 있다

이제 이야기의 방향을 조금 바꿔볼까요? 만화에 대한 선입견이 많이 없어지긴 했지만, 아직도 대부분의 부모님들은 아이가 만화 보는 것을 반기지는 않는 것 같아요. 만화만 보다보면 글줄을 이해하기 힘들지 않을까 걱정하기도 하고요. 그 부분에 대해서는 어떻게 생각하세요?

만화만 많이 보는 것에 대한 걱정은 공감해요. 그런데 사실 그런 종류의 걱정은 언제나 있지 않았나요? 유튜브만 보고 있으면 영화를 보라고 얘기할걸요? 예전엔 영화만 보면 뭐라고 했던 사람들이.(웃음) 무슨 말이냐면, 언제나 새로운 형식이 나오고 그것에 편식을 하는 느낌이 들면 부모님들은 걱정을 하는 것 같아요. 그래서 어떻게 하는지를 보면 일단 못 하게 해요. 저는 그게 어떤 느낌이냐면 편식을 하니까 아예 밥을 못 먹게 하는 것과 비슷하다고 봐요. 저는 만화를 못 보게 하면 어떤 일이 벌어지는지 잘 알고 있어요. 부모님들이 보지 않았으면 하는 종

류의 만화만을 봅니다. 왜냐하면 부모님들이 걱정하는 종류의 만화가 가장 자극적이고 재미있고 가장 시장 침투력이 세기 때문이에요. 못 보게 하면 몰래 그런 만화부터 볼걸요? 그래서 저는 만화를 좋아하는 아이라면, 만화로라도 세상을 계속 접할 수 있게 또 만끽할 수 있게 도와주는 것이 좋다고 봐요. 못 보게 막는 것보다는 다양한 만화를 보게 만드는 것이 오히려 낫다고 생각합니다. 물론 만화 말고 글줄도 같이 읽으면 좋겠죠.

그리고 사실 만화라는 매체는 진짜 엄청난 발명품이에요. 인류 역사를 보면, 그림으로 이루어져 있는 예술은 언제나 그림으로 계보가 이어졌고, 글로 되어 있는 예술은 늘 글로 이어졌어요. 그런데 몇 백 년 전에 처음으로 그 두 개가 하나로 합쳐진 '만화'라는 매체가 나온 거예

요. 글과 그림이 함께 작용하는 매체는 만화밖에 없는 거죠. 그렇기 때문에 만화를 읽음으로써 얻게 되는 인지적 효과는 상당해요. 이것에 대해서는 인지심리학에서도 많은 연구가 있었어요. **만화는 컷과 컷 사이를 연결하는 빈 공백 속에서 독자가 스스로 연상을 해서 두 컷을 연결해야 합니다. 글로 치면 '행간을 읽는다.'에 해당하는 인지적인 작용이 늘 일어나는 매체라고 할 수 있죠.** 그래서 만화를 많이 보면 맥락에 대한 이해나 상황을 종합적으로 파악하는 능력을 발달시킬 수 있다고 해요. 저는 만화가 해악보다는 뇌를 발달시켜주는 종합적인 효과를 훨씬 더 많이 갖고 있는 매체라고 생각합니다.

그럼에도 불구하고 아직 다른 장르에 비해서는 저평가되고 있잖아요. 그래서 문화예술이라고 하면 음악, 미술, 소설, 이런 것들을 먼저 떠올리게 되는데, 작가님은 만화도 문화예술의 아주 중요한 한 축이라고 생각하시는 거죠?

그럼요. 저는 내가 못 보는 것들을 보게 해주고, 내 시야를 넓혀주는 것이 문화예술의 가장 중요한 역할이라고 생각해요. 다른 사람의 삶을 체험시켜주고 못 했던 경험도 대신하게 해주는 것이 문화예술의 가장 중요한 기능이라고 본단 말이에요. 그런 관점에서 보면, 만화는 가장 빈번하면서도 가장 활발하게 그런 기능을 해줍니다. 만화는 언제 어디서나 쉽게 접할 수 있고 정말 다양한 스토리를 가지고 있으니까요. 그래서 저는 만화가 문화예술의 가장 중요한 축 중의 하나라고 생각해요.

그런데 아이러니하게도 그렇기 때문에 만화가 저평가되고 있다는 생각도 합니다. 사람들이 저평가하는 것들의 공통점을 보면, 바로 '흔하다'는 거예요. 사람들은 귀한 것일수록, 드문 것일수록 고평가를 하더라고요. 만화도 그런 것이 아닐까 생각합니다.

그런데 만화의 특성을 생각해보면, 그것이 얼마나 훌륭한 문화예술인지 알 수 있어요. 문장이라는 것, 글이라는 것은 기호의 끝입니다. 그래서 정보를 가장 압축적으로 담을 수 있는 장점이 있지만 훈련을 받은 사람들만 볼 수 있다는 단점이 있죠. 그래서 문장은 많은 문맹들을 만들어요. 또 이미지는 누구나 즐길 수 있지만 압축적인 정보를 담는 데는 한계가 있어요. 그 두 가지의 장점만을 골라서 붙인 게 바로 만화입니다. **이미지를 통해서 누구나 쉽게 접할 수 있는데, 그 이미지에 아주 구체적이고 압축적인 정보를 담은 문장이 더해진 거죠. 심지어 그 문장은 어떤 훈련이 필요한 문장이 아닌 일상 속의 언어를 쓰고 있어요. 만화는 우리가 세상을 바라볼 때 필요로 하는 두 가지 중요한 매체를 모두 다 주고 있는 거예요.** 따라서 정보를 얻든, 어떤 통찰을 얻든, 세상에 대한 어떤 경험을 얻든, 만화라는 형식만이 가질 수 있는 엄청난 파괴력과 몰입력이 있습니다. 문화예술이 우리에게 세상을 체험하게 해준다면, 만화가 바로 그 세상을 가장 강력하고도 빠르게 체험시켜줄 수 있는 도구라고 보는 거예요. 문제는 이 기능을 간과하는 분들이 많다는 거죠.

최근 한국콘텐츠진흥원이 발표한 자료를 살펴보니까, 웹툰의 잠

재적 시장 규모가 100조 원에 달한다고 하더라고요. 최근 몇 년 사이에 비약적으로 커졌다고 생각되는데요. 또 웹툰이나 웹소설을 원작으로 한 드라마나 영화가 상당히 많이 제작되고 있고 결과도 좋더라고요. 웹툰이나 웹소설이 콘텐츠 시장을 장악했다는 생각이 들기도 하는데요. 어떻게 생각하세요?

저는 지금 웹툰이나 만화책, 그리고 웹소설이 콘텐츠 업계에서 가장 중요한 소스가 되어버린 상황이 놀랍지 않아요. 오히려 당연하다고 생각하고, 그럴 수밖에 없다고 생각해요. 수많은 사람들이 무슨 얘기를 할까 고민하고 있는 동안, 만화는 그냥 그려버리는 업계거든요. 사람들이 이 이야기를 좋아할지 안 좋아할지, 어떻게 받아들일지를 가장 먼저 테스트해보고 검증할 수 있는 시장이라는 뜻이에요. 그러니 영화나 드라마와 같이 더 많은 시간과 인력, 그리고 제작비를 들여야 하는 업계에서는 만화나 소설 쪽에서 검증된 이야기들을 눈여겨볼 수밖에 없고, 그곳에서 많은 영감과 소스를 얻을 수밖에 없는 거죠. 그래서 저는 앞으로도 개인의 창의성을 발휘할 수 있는 웹툰이나 만화책, 웹소설이 우리 문화산업의 기반이 될 거라고 생각합니다.

맞아요. 좋은 콘텐츠가 있으면 그것을 원천으로 해서 책, 영화, 드라마 등 다양한 포맷으로 재생산하는 것은 이미 업계의 룰처럼 되어 있는 것 같아요. 특히 웹툰은 대중의 반응을 바로바로 확인할 수 있으니까 좋은 콘텐츠인지 아닌지 판단하기 쉬운 것도 장점이

겠죠. 그래서 그런지 최근에는 우리나라 웹툰이 해외에서도 좋은 반응을 얻고 있다고 하더라고요.

저는 웹툰이란 형태는 전 세계적으로 아주 일상화될 거라는 믿음이 있어요. 그럴 수밖에 없는 특징들을 갖고 있거든요. 진입장벽은 낮은데 활용도는 무한하거든요. 또 주로 스마트폰을 통해서 보는 매체인데 스마트폰을 비롯한 휴대용 디바이스가 이미 일상화되어 있기 때문에 결국은 시간문제일 뿐이지, **웹툰이라는 형식은 더 강력하게, 더 많은 사람들의 일상에 파고들 것이라고 생각합니다.**

그런데 이렇게 비약적인 성장을 하게 되면 그에 따르는 부작용도 당연히 나타날 것 같은데요. 어떤 문제점이 있는지 또 어떻게 개선되어야 더 좋은 발전을 이룰 수 있을 거라고 생각하시는지요?

시장이 커진다는 말은 돈이 많이 들어온다는 얘기고, 동시에 사람이 많이 몰려든다는 얘기잖아요? 그런데 돈과 사람이 어느 수준 이상으로 많이 몰리는 영역은 당연히 망가지거나 문제점이 생길 수밖에 없다고 생각해요. 예를 들면, 창작자의 창작 동기를 저하시키는 종류의 소비 행태나 창작자의 자유가 많이 제한되는 시장 상황과 같은 문제들이 상당히 많이 늘어나는 거죠. 이 문제는 독자들의 인식만 개선된다고 해결되는 것도 아니고 갑자기 사업자들이 철학이 생긴다고 해서 해결되는 문제도 아니에요. 작가들이 좋은 작품을 만드는 것만으로도 해결

되지 않습니다. 제도적으로 필요한 부분은 제도적으로 보완을 해야 되고, 독자들의 인식을 개선하기 위한 캠페인도 필요할 테고요. 또 창작자와 플랫폼 간의 협상도 필요합니다. 이 세 가지가 동시에 작동해야 되는 거죠. 굉장히 어려운 문제이지만 꼭 필요한 일이라고 생각합니다.

최근에 발표된 교육부 자료에 의하면, 초등학생들 희망 직업 중 9위가 만화가더라고요. 우리나라를 대표하는 웹툰 작가 중 한 분으로서 만화가를 꿈꾸는 아이들에게 해주고 싶은 말씀은 무엇인가요?

저는 이 질문을 받으면 늘 "만화가가 될 사람은 지금 만화를 그리고 있다."라는 이야기를 해요. 만화가가 되려면 만화를 그리는 게 당연한 일이니까요. 그런데 그걸 잘 못해요. 아직 제대로 못 그리니까 엉망인 결과물이 나오는데, 그걸 보기 싫어서 못하는 거죠. 하지만 엉망으로 만들어진 만화도 볼 용기가 필요합니다. 지금 바로 만화를 그리셔야 합니다. 그런데 만화를 그리다보면 또 다른 문제를 깨닫게 됩니다. '내용이 없구나, 스토리를 만드는 게 어렵구나.'라는 걸 바로 알게 됩니다. 그래서 저는 가급적이면 **만화 바깥에서 많은 것을 경험하고 배우라고 말해주고 싶어요. 수많은 문화예술 분야에 대한 만끽, 만화가 아닌 전혀 다른 분야에 대한 어떤 호기심과 덕질,** 이런 것들이 이야기를 만들고 싶게 하거든요. 그리고 그 이야기를 만들 수 있는 근육을 붙여줍니다. 그래서 만화를 그리려면 만화를 즐기는 건 기본이고, 다양한 문화예술을 즐길 수 있어야 합니다. 가급적 다양한 걸 만끽하고 즐겨라. 그런

조언을 해주고 싶습니다.

네. 오늘 여러 말씀을 나누었는데요, 앞으로도 좋은 만화, 재미있는 만화 많이 그리셔서 많은 사람들에게 즐거움과 위로를 주셨으면 좋겠습니다. 그럼 마지막 질문입니다. 만화가 이종범의 꿈은 무엇인가요?

끝이 없는 욕심에 가까운데, 더 많은 사람들이 내 만화를 봤으면 좋겠어요. 지금은 한국 안에서도 일부의 사람들만 보고 있지만 점점 더 많은 문화권의 다양한 사람들이 제 만화 혹은 제 만화를 원작으로 하는 이야기를 봐줬으면 좋겠습니다. 지구 반대편 누군가가 제가 한 이야기를 들었으면 하는 바람입니다. 그렇게 되기 위해 앞으로도 열심히 그리겠습니다.

만화가 ✦ 이종범

> "대부분의 사람들은 자신을 안다고
생각하지만 잘 모르는 경우가 많아요. 자
기 자신에 대해 조금 더 이해하기 위해 수
많은 사람들을 만나는, 어딘가 하나 부족
한 사람의 이야기입니다."

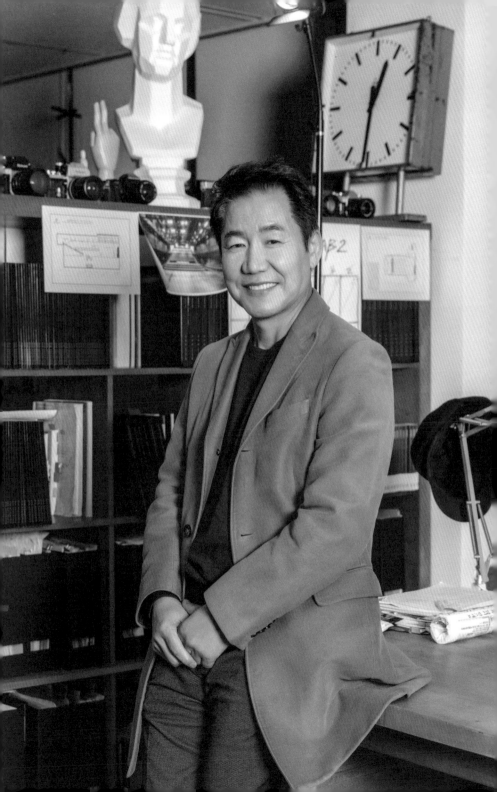

끊임없이 도전하고
연기하는

배우

(박상원)

1978년 연극 〈불모지〉로 연기를 시작했다. 1988년 드라마 〈인간시장〉을 통해 얼굴을 알리기 시작해 〈모래시계〉 〈여명의 눈동자〉 등으로 톱스타가 되었다. 최근에도 〈내 딸, 금사월〉 〈하나뿐인 내 편〉 등의 드라마에 출연하고, 〈콘트라바쓰〉 〈SWEAT 스웨트: 땀, 힘겨운 노동〉 등의 연극을 하며 활발하게 활동하고 있다. 서울예술대학교 공연창작학부 교수, 서울문화재단 이사장도 맡고 있다.

만남

✦

박상원. 우리 세대의 사람들 중에 그를 모르는 사람은 아마 없을 것이다. 한 시대를 풍미한 톱스타로서 또 늘 반듯하고 점잖은 이미지로 대중의 깊은 신뢰를 받고 있는 배우. 그를 인터뷰하게 되면서 궁금해졌다. '이제껏 보아온 이미지와 그는 얼마나 닮았을까?' 물론 배우는 이미지로 먹고사는 사람이니 배우가 대중에게 보여주는 이미지와 실제의 모습이 똑같아야 한다는 생각은 대중의 욕심일 수 있다. 그럼에도 불구하고 대중의 사랑을 받고 있는 연예인들을 만나게 되면 그게 제일 궁금하니, 조금은 고약한 심보라는 생각도 든다.

어느 날 저녁 그를 그의 작업실에서 만났다. 배우의 작업실은 어떤 모습일까 궁금해하며 문을 열었는데, 제일 먼저 눈에 띈 것은 '그림'이었다. 그가 직접 그린 그림이라는데 솜씨가 보통이 아니었다. 그리고 가장 많은 것은 바로 사진기. 책장과 장식장을 빼곡하게 채운 각종

사진기들이 시선을 붙잡았다. 사진작가로 개인전을 세 번이나 했다더니, 역시나 했다. 출연한 연극 포스터와 사진 작품들, 그리고 각종 트로피와 책들. 40년이 넘는 배우 인생을 고스란히 엿볼 수 있는 곳이었다.

곧이어 인터뷰가 시작되고, 그는 예상한 대로 점잖은 표정과 친절한 말투로 자신의 생각을 전했다. 그런데 인터뷰가 진행될수록 이제껏 내가 생각했던 이미지와는 조금 다른 면이 보였다. 편안하고 느긋하고 약간은 고지식한 면도 있지 않을까 생각했는데, 끊임없이 자신을 채찍질하며 어려움에 맞서 싸우는 모습이라고나 할까. 이런 비교가 어떨지는 모르겠지만, 우아한 모습으로 물 위에 떠 있는 백조도 사실 물밑에서는 두 다리로 쉴 새 없이 헤엄치고 있는 것처럼 말이다. 좋은 배우가 되기 위해 또 좋은 사람이 되기 위해 열정 가득한 삶을 살고 있는 그를 지금 만나보자.

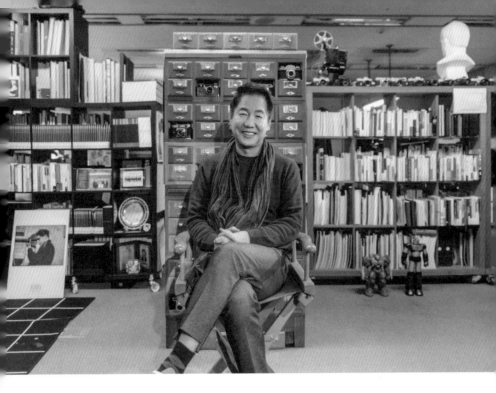

저는 저의 각각의 삶이 개별적인 거라
고 보지 않아요. 그것들이 다 합쳐져
서 연기자의 길을 가고 있는 거라고
생각하거든요.

TV에서만 보던 분을 이렇게 직접 뵙게 되어 영광이고요, 먼저 간단하게 인사 부탁드리겠습니다.

안녕하세요, 연기자 박상원입니다.

대한민국을 대표하는 배우이자 톱스타셨잖아요. 지금도 드라마와 연극을 통해 활발하게 활동하고 계시고 또 교수님으로, 사진작가로 다양한 일을 하고 계신 것으로 알고 있어요. 좀 난감한 질문인 것 같기도 한데요, 이 중에서 딱 하나만 고르라고 하면 어떤 이름으로 불리고 싶으신가요?

당연히 연기자입니다. 저는 저의 각각의 삶이 개별적인 거라고 보지 않아요. 그것들이 다 합쳐져서 연기자의 길을 가고 있는 거라고 생각하거든요. 그러니까 결국은 이 모든 것의 중심은 연기자로서의 모습이 아닌가. **모든 것들이 연기를 위해서 가고 있는 하나의 과정**이라고 생각하고 있습니다.

처음 데뷔하신 작품이 1978년 연극 〈불모지〉로 알고 있습니다. 그 이후에 좀 더 대중적인 작품으로 〈지저스 크라이스트 슈퍼스타〉를 하셨고요. 어떻게 연기를 하게 되셨는지, 특별한 계기가 있으셨나요?

사람들은 대부분 인생에서 어떤 스파크가 일어나는 순간이 있다고 생각해요. 저는 고등학교 3학년 때였어요. 대선배이신 오태석 선

생님이 〈약장수〉라는 연극을 하시는데, 그 포스터가 길거리 전봇대에 붙어 있었어요. 그걸 보는데 굉장히 부러운 거예요. '내 사진이 전봇대에 붙어 있고, 지나가는 사람이 그 포스터를 본다?' 굉장히 흥미로운 일이라는 생각이 들었어요. 좀 단순할 수도 있는데, '많은 사람들이 지나가는 곳에 내 사진이 있으면 얼마나 좋을까? 멋있고 근사하겠는데!' 정말 그 정도였어요. 그 후로 연극이라는 게 뭔지 찾아서, 찾아서 오다보니까 오늘까지 오게 된 거죠.

그러면 혹시 그 포스터 연극, 〈약장수〉를 직접 보기도 하셨나요?

봤죠. 제가 태어나서 처음 본 연극이었어요. 그리고 그 작품이 모노드라마였거든요. 지금까지 40년 넘게 연기를 하면서도 그렇게 연극을 혼자서 한다는 것, 혼자서 온전하게 시작과 끝을 해낸다는 것이 참 흥미로우면서도 조금은 무서운 일이었어요. 그런데 제가 2020년 예술의 전당에서 태어나서 처음으로 모노드라마에 도전했어요. 〈콘트라바쓰〉라는 작품인데요, 2022년 1월 그 작품을 다시 세종문화회관에서 21회에 걸쳐 공연했습니다. 태어나서 처음 봤던, 연극이라는 세상의 강렬했던 충격이 아직까지 제게 이어져 오면서 40여 년 만에 저도 모노드라마의 주인공으로 도전했던 것이지요.

연기의 고통, 그 찬란한 아름다움

감회가 남다르셨을 것 같은데요. 최근에는 드라마도 하고 계시지만 연극 무대에도 자주 서고 계신 것 같아요. 2021년에도 〈SWEAT 스웨트: 땀, 힘겨운 노동〉이라는 연극을 하셨잖아요. 드라마와는 다른 연극만의 특별한 매력이 있을까요?

연극이라는 것은 이 세상에 딱 한 번만 존재하는 예술이라고 할 수 있어요. 같은 대사와 같은 장면이라도 연기자는 매번 똑같이 연기할 수 없거든요. 관객들도 매번 달라지기 때문에 그 영향도 많이 받게 되죠. 그래서 이 세상에 딱 한 번 존재하는, 배우와 관객들의 화학적인 작용으로 이루어지는 예술이라고 생각합니다. 그것이 바로 연극의 매력 아닐까요?

연극 포스터를 보고 부럽다, 나도 해보고 싶다는 마음으로 시작하셨지만 실제로 걸어온 연기자의 길이 쉽지만은 않았을 거라고 생

각해요. 그럼에도 불구하고 연기를 계속할 수밖에 없었던 또는 계속 연기를 하고 싶었던 이유는 무엇이었을까요?

사실 연기를 하다보면 치열하고 고통스러운 과정이 많습니다. 밤을 새워 연습을 해야 하고, 많은 사람들 앞에서 공연이나 연기를 해야 하고 또 인물을 만들어내는 과정인 '캐릭터라이제이션(Characterization)'을 하려면 많은 상상력이 필요하거든요. 지금 제가 연극 연습을 하고 있는데요, 벽에 '연극투쟁, 연기투쟁 그리고 물러설수 없는 팔각 옥타곤'이라고 써놨어요. 격투기 경기를 할 때 선수들이 오르는 팔각형의 경기장이 옥타곤이잖아요. 저는 **배우가 극장에서 관객들을 만나는 것이 옥타곤에서 경기를 치르는 것과 같다고 생각합니다. 관객들을 감동시키고 관객들의 마음을 훔치기 위해 최선을 다해야 하니까요.** 그리고 말미에는 셰익스피어의 〈햄릿〉에 나오는 'To Be or Not To Be, 사느냐 죽느냐 그것이 문제로다.'라는 대사를 같이 써놨습니다. 좀 극단적이기는 하지만 그만큼 노력해야 한다고 생각하는 거죠.

하지만 저는 그런 것들을 힘들다고 느껴본 적이 별로 없습니다. 오히려 굉장히 행운이라고 생각해요. '덕업일치'라는 말이 있잖아요? 내가 원했던 꿈을 방황하지 않고 죽을 때까지 꾸고 있고 또 찾아가고 있으니까요. 늘 '참 행운이다.'라는 생각을 많이 하고 있습니다. 왜냐하면 누군가는 배역을 받아서 공연을 하고 싶어 하고 방송을 하고 싶어 하고 그럴 텐데, 나는 이미 배역을 갖고 있고 또 방송에 출연하고 있잖아요. 그래서 제 스스로 항상 되됩니다. '이 고통은, 이 고민은 기적이다.

너무 행복한 일이다.' 그런 것들을 어려움이나 고난으로 느끼기보다는 행복하고 즐거운, 감내해야 될 일들이라고 생각하며 제 스스로 최면을 걸면서 해오고 있습니다.

그렇다면 배우로서 가장 행복한 순간이라고 할까요, 방송사 신인 연기상부터 시작해서 최우수연기상 등 상도 많이 받으셨잖아요. 배우 하기 정말 잘했다고 느끼시는 때는 언제인가요?

아이러니하게도 저는 방금 얘기했던 **고통, 고난 이런 것들 때문에 또 행복하기도 한 것이 연기자인 것 같아요. 힘들고 어려운 일이기도 하지만, 누군가를 감동시키고 또 누군가에게 어떤 강력한 메시지를 전달할 수 있잖아요.** 그러기 위해서 계속 연습을 하고, 캐릭터를 창조하기 위해 끊임없이 상상을 하고 하는 것들이 굉장히 매력적인 일이거든요. 그러니까 그런 어려움들이 역설적으로 정말 찬란하게 행복한 순간이라고 생각해요. 고난이면서 눈부시게 아름다운 거죠.

어려움을 극복하고 성취해냈을 때의 기쁨이나 카타르시스 같은 것인가요? 그런 것을 느꼈을 때 행복하다는 말씀이신가요?

꼭 성취를 했을 때뿐만 아니라 그 과정 자체가 행복하고 좋은 거라고 할 수 있어요. 그래서 실패를 했을 때도 그 실패 너머에 있을 뭔가를 다시 또 기대하게 되는 거죠. 항상 믿음이 있다고 할까요? 오늘의 어려움들이 언젠가는 하나의 행복일 수 있고 즐거움일 수 있다고 생각

하는 겁니다. 어떻게 보면 그것이 바로 인생의 지혜가 아닌가 싶어요. 어려운 일이 닥쳤을 때 그 어려움 너머에 있는 그 무엇인가를 느끼려고 하고 찾으려고 하고 상상하려고 하는 것 말이에요.

그러한 마음가짐과 노력이 있었기 때문에 스타로, 또 대한민국을 대표하는 배우로 활동하고 계시는구나 하는 생각이 듭니다. 대중들은 드라마를 보거나 영화를 보면서 여러 가지 좋은 영향들을 많이 받기도 하잖아요. 감동을 받고 또 그걸로 인해서 자신의 삶을 좀 바꿔보기도 하고요. 배우라는 직업은 그렇게 사람들에게 큰 영향력을 미치는 직업인 것 같아요. 배우도 연기를 하면서 스스로 삶의 목표라든지 성격 같은 것에 영향을 받지 않을까 생각하거든요. 배우라는 직업이 나를 어떤 사람으로 만들었다고 생각하세요?

저는 좋은 역할을 참 많이 했어요. 예를 들면 〈여명의 눈동자〉 장하림이나 〈모래시계〉 강우석, 또 〈인간시장〉의 장총찬과 같은 인물들이요. 현실에서는 존재하지 않을 것 같은 상당히 이상적인 인물들이죠. 우리가 '저런 인물들이 세상에 있다면 세상은 참 괜찮겠다.' 하고 생각하는 인물들을 많이 연기했는데, 그 또한 저에겐 축복이 아닌가 생각합니다. 왜냐하면 제가 어떤 일을 할 때면 늘 '사람들은 박상원을 장하림 같은 사람으로 알 텐데, 강우석 같은 사람으로 알 텐데, 장총찬으로 알 텐데, 내가 그렇게 할 수 없지.'라는 생각을 해요. 그러한 이상적인 인물들에 의해서 제가 좋은 사람이 되기 위해 노력하는 방향으로 견인되

면서 지금까지 오지 않았나 생각합니다. 물론 저 박상원이라는 자연인이 그렇게 나쁜 사람은 아니지만요.(웃음) **제 스스로 장하림, 강우석, 장총찬과 같은 이상적인 인물들을 닮아가려고 노력하면서 자꾸자꾸 그쪽 방향으로 전이된 것이라고 할 수 있어요.** 제가 의식을 했든 안했든 결과적으로는 분명히 그런 점이 작용을 했다고 생각합니다.

경험과 상상이 버무려진 최고의 모방

배우님의 그러한 노력이 실제 삶에서도 그대로 드러나는 것 같습니다. 그래서 지금까지도 좋은 이미지를 유지하고 계시지 않나 싶은데요. 저도 방송 일을 하면서 연기자나 가수, MC 등 많은 사람들을 만나봤거든요. 그러다보니 그 사람이 이 일을 오래 할 수 있을지 못 할지는 그 사람의 말이나 행동을 보면 금방 알 수 있더라고요.(웃음) 아무리 뛰어난 재능을 가지고 있더라도 확실히 인성이나 자기관리가 안 되는 사람은 오래가지 못하는데, 어떤 면에서는 보고 배운다고 하죠, 주변에 있는 친구나 선배들이 어떤 사람이냐에 따라서도 많이 달라지더라고요. 배우님도 여러 선배들께 좋은 영향을 받으셨을 것 같아요. 어떤 분께 가장 큰 영향을 받으셨나요?

저는 서울예술대학교를 졸업했는데요, 학교에 들어가기 전에는 완전히 미개인이었어요. 연기 미개인, 예술 원시인, 예술 문맹아.(웃

음) 그랬는데 그 학교에 입학하고 2~3개월 후부터 세상이 달라지기 시작했어요. 점점 예술가 흉내를 내다가 전위예술가들 흉내까지 냈죠. 그때 그런 분위기를 만들었던 분이 저희 학교 학장, 총장을 하셨던 유덕형 선생님이세요. 그분이 당시 70년대 후반에 외국에서 공부를 하고 들어오셔서 외국의 문화, 분위기, 연기 역할을 창조하는 패턴들, 그런 다양한 것들을 저희에게 가르쳐주셨거든요. 그런 것들을 제가 받아들이면서 빠르게 발전할 수 있었던 거죠. 그래서 유덕형 선생님의 영향을 참많이 받았고요, 또 제가 방송으로 활동무대를 옮기면서 지금은 돌아가신 김종학 감독님을 만났는데, 그분하고도 많은 작업들을 함께 하면서 오늘날의 박상원을 만들게 되었으니, 참으로 소중하고 감사한 분이라는 생각을 합니다.

그분들에게 배운 가장 기억나는 말씀이라든지 아니면 자세라든지, 어떤 것이 있을까요?

"한없이 낮은 사람이기도 하고, 한없이 건방진 사람이기도 하고, 한없이 비어 있는 사람이기도 하고, 한없이 꽉 차 있는 사람이기도 해야 한다."는 말씀을 많이 하셨어요. 조금 추상적이긴 한데, 저도 제자들한테 그렇게 이야기합니다. 연기자는 때로는 세상에서 가장 겸손한 사람이 되어야 하지만 때로는 자기를 믿고 (좀 오해의 여지도 있지만)오만해져야 한다. 굉장히 자신감에 넘쳐야 한다는 거죠. 그러한 것들이 결국은 좋은 연기자가 되는 데 자양분이 될 수 있거든요. 다른 말로 하면 오

른손, 왼손을 다 잘 쓸 수 있는 것이라고 할 수 있는데요, 배우 이전에는 인간의 모습으로 또 무대나 방송에서는 배우의 모습으로 살아야 한다는 것이죠.

인간으로서는 한없이 겸손한 사람이어야 하지만 배우로서는 자신감을 갖고 자신을 드러낼 수 있어야 한다는 말씀인 것 같습니다. 지금 말씀하신 것이 다음 질문하고도 맞닿아 있는 것 같아요. 연기를 하실 때 배역이 주어지면 그때마다 그 배역에 들어가야 하잖아요. 완벽히 몰입해야 자신감도 생기고 그 캐릭터를 잘 소화해낼 수 있을 텐데요, 배역으로 들어가는 몰입의 방법이라고 할까요, 영감을 받는 자신만의 방법이 있으신가요?

우리는 크게 선한 역할, 악한 역할로 구분을 하지만 이 지구에는 약 79억 명의 사람들이 살고 있고, 그만큼 많은 캐릭터가 있다고 할 수 있습니다. 그래서 각각의 캐릭터를 연기하는 것은 너무나 '디테일'한 작업이죠. 그런 **다양한 캐릭터를 그럴 듯하게 그려내려면 정말 다양한 것들을 경험해봐야 합니다. 다양한 취미를 가져보고, 다양한 지적인 능력들을 얻으려고 노력해야 하는 것이죠. 그리고 그 경험을 통해 많은 것을 상상해야 비슷한 정도의 캐릭터를 만들어낼 수 있습니다.** 결국 연기는 그런 것들이 다 버무려진 모방이 아닐까 생각합니다. 그래서 저는 늘 다양한 것들을 배우고 도전하고 있습니다.

그래서 그림도 그리고 사진도 찍고 하시는군요. 작업실에 사진기도 많고 직접 찍으신 작품도 많은데요, 사진작가로 활발히 활동하시면서 개인전도 여러 번 하신 걸로 알고 있어요. 사진은 어떻게 찍게 되신 건가요?

글쎄요, 특별한 계기는 없었어요. 그냥 이 세상은 흘러가버리는 것인데 반해 사진은 어떤 시간을 캐치해서 가지고 있을 수 있다, 볼 수 있다는 것이 매력적이었다고나 할까요. 사진용어로 말하면 '다큐멘터리'의 기능이라고 할 수 있어요. 다큐멘터리는 이데올로기를 기록하기도 하고, 인류의 역사를 기록하기도 하고, 또 우리의 일반적인 삶을 기록하기도 하잖아요. 그중에서 저는 일반적인 삶을 기록하는 것이 중요하다고 생각합니다. 오늘 하루가 몇 초인지 아세요? 무려 86,400초예요. 그 시간 안에 정말 너무도 많은 일들이 일어나고 있죠. 저는 그런 것들을 담아내는 것이 좋았어요. 그런 것들이 시간이 흘러 우리와 세대를 달리하는 사람들이 보면 희한한 세상이 될 수도 있을 것이고, 우리 삶에 있어서 결정적인 순간이나 놀라운 위대한 순간이 될 수도 있잖아요. 그래서 '그냥' 찍는 거예요.(웃음)

그냥 찍으시는데 작품들이 참 멋진데요.(웃음) 최근에는 대중예술과 순수예술의 경계가 점점 모호해지고 있기는 하지만, 그래도 드라마나 연극, 영화 등은 대중예술의 대표적인 장르라고 할 수 있잖아요? 그런 면에서 배우는 '대중예술인'이라고 할 수 있을 것 같

은데요, 대한민국을 대표하는 배우로서 대중예술인은 어떤 자세를 가져야 한다고 생각하시나요?

예전에 비해서 시청자들이나 관객들의 눈이 상당히 높아졌다고 생각해요. 바꿔 말하면, 굉장히 까다로운 시청자, 굉장히 부담스럽고 무서운 관객이 되었죠. 그러니 그런 대중들의 수준에 맞추기 위해서는 배우들, 아티스트들이 더 열심히 배우고 공부하고 노력해야 하는 때라고 생각합니다. 사실 '테크니컬'한 것들은 반복 연습으로 해결할 수 있어요. 기능적인 것들, 무용이나 악기 연주, 스키 타는 거, 수영하는 거, 하늘을 나는 거, 물속을 유영하는 거, 말을 타는 거와 같은 것들이죠. 이러한 것들은 경험으로 또는 반복 훈련으로 충분히 습득할 수 있습니다. **하지만 많은 대중들에게 감동을 준다는 것은 상대방의 마음을 가져오는 거예요. 그러려면 인문학적인 소양도 있어야 하고, 지적인 능력도 있어야 합니다.** 그래서 대중예술인은 그런 부분도 상당히 신경을 써서 준비해야 한다고 생각해요. 우선 우리 주위에 살고 있는 사람들의 모습에 관심을 갖고 알려고 노력해야 합니다. 뉴스나 신문 사설, 칼럼도 좋고요, 대중잡지도 상관없어요. 그런 것들을 많이 보고 대중들에게 공감하는 마음을 갖추어야 하고 또 책이나 여러 방법을 통해 세상이 돌아가는 이치라든지, 철학적인 생각, 문학적 감성 등 인문학적인 소양도 갖추어야 합니다. 다소 힘들고 불편하고 어려워도 대중예술인은 늘 끊임없이 노력해야 한다고 생각합니다.

연기자는 때로는 세상에서 가장 겸손
한 사람이 되어야 하지만 때로는 자기
를 믿고 (좀 오해의 여지도 있지만)오만
해져야 한다. 굉장히 자신감에 넘쳐야
한다는 거죠.

배우이기 전에 꼭 필요한 사람이 되라

지금 서울예술대학교 공연창작학부 교수로 학생들을 가르치고 계시잖아요. 배우 선배로서 또 스승으로서 학생들에게 배우가 되려면 무엇이 가장 중요하다고 말씀하시나요?

저는 배우가 되는 것보다 일상적인 것들이 훨씬 더 중요하다고 항상 이야기합니다. 성실하게 공연 보러 다니고, 작품 준비 현장에 지각 안 하고 또 끝까지 남아 있고, 세트 세팅할 때면 솔선수범해서 세팅하고 하는 것들. 배우 이전에 인간의 모습으로서 꼭 필요한 사람, 있었으면 좋겠는 사람, 함께 하는 일에 도움이 되는 사람이 되어야 한다고요. 마차와 말을 이어주려면 각각의 고리를 연결해주는 '린치핀(Linchpin, 핵심이 되는 인물을 비유)'이 필요하거든요. 그래야 말이 달릴 때 마차도 같이 달릴 수 있는 것이죠. 저는 그런 린치핀 같은 사람이 되라고 이야기합니다. **어떤 그룹이든, 어떤 작업이든, 동아리가 됐든 공연하는 현장이 됐든 꼭 필요한 사람이 되라는 것이죠. 그래서 '배우가 되기 이전에 인**

간이 되라. 인간이 되자.'라는 게 저의 좌우명이기도 합니다.

아까 학생들과 함께 하는 수업을 촬영했는데요, 그때 가장 많이 하신 말씀이 "저번보다 좋아졌다."였어요. 그렇게 칭찬을 해주시니까 학생들이 더 힘이 나는 것 같더라고요, 자신감도 얻고요.

저는 학생들을 볼 때 똑같이 잘 해내는 것에는 가치를 두지 않습니다. 잘 해낼 수도 있고, 못 해낼 수도 있죠. 저는 바닥에서부터 시작해서 점점 올라가면 된다고 생각합니다. 물론 변화의 폭이 크면 더 짜릿하고 근사한 일이겠죠. 그렇게 조금씩 발전해간다면, 거기에 1년을 곱하고 5년을 곱하고 10년을 곱하면 미래가 나오는 거예요. 그래서 저는 **좀 우둔하게 너무 똑똑한 척하지 않고 뚜벅뚜벅 가는 그런 연기자가 되라, 저 또한 지금까지 그렇게 걸어왔다고 생각하고, 또 함께 그렇게 걸어가자고 이야기합니다.**

최근에는 전 세계적으로 K-영화뿐만 아니라 K-드라마의 열풍도 상당하잖아요? 넷플릭스 같은 OTT 시장의 확대도 영향이 있었겠지만, 그동안 쌓아온 우리 콘텐츠의 우수성이 빛을 발하고 있는 것이라는 생각을 합니다. 배우님께서는 이 열풍의 원동력이 어디에 있다고 생각하시나요? 또 앞으로의 비전은 어떻게 보고 계시나요?

대한민국이라는 나라는 너무나도 많은 고난의 역사와 굉장히

작은 땅덩어리 또 충분하지 않은 자원 등 여러 가지 핸디캡을 가지고 있잖아요. 그런데도 놀라울 정도로 다양한 분야에서 두각을 나타내고 있는 것 같아요. 저도 가끔 TV를 보면 어쩌면 저렇게 노래 잘하는 사람도 많고, 재주 있는 사람도 많을까 하는 생각을 합니다.(웃음) 그래도 지금 세계를 견인해나가는 드라마들 〈오징어 게임〉〈지옥〉 등과 같은 작품들이 나오는 데는, 제가 옛날에 했던 〈여명의 눈동자〉〈모래시계〉〈인간시장〉〈태왕사신기〉와 같은 드라마들이 적어도 주춧돌은 놓지 않았나 생각합니다. 그런 단단하고 좋은 드라마들이 계속 나왔기 때문에 그것을 본 키즈들이 이제 일선에 나서서 더 잘 해내고 있는 것이죠. 그런 면에서 저는 미래 역시 아주 밝다고 생각합니다. 깊고도 넓은 탄탄한 저력이 있기 때문에 앞으로도 대한민국의 콘텐츠들은 톱클래스가 되어 세계 시장을 이끌어나가지 않을까 생각합니다.

2021년 서울문화재단 이사장이 되셨어요. 대한민국의 문화예술을 발전시키고 세계화하는 데 앞장서야 하는 자리에 오르셨는데 포부라고 할까요, 앞으로 어떤 일을 하고 싶으신가요?

서울은 600년 역사를 가지고 있을 뿐 아니라, 드라마나 영화 등 각종 콘텐츠의 세계화에 힘입어 이제는 서울의 문화가 세계의 문화가 되어가고 있습니다. 그렇기 때문에 지금이 굉장히 중요한 시기라고 생각합니다. 우리가 지금 향유하고 있는 이러한 문화들을 잘 계승하고 발전시켜야 한다, 그러면 이것이 곧 세계의 문화가 될 것이라고 생각하

기 때문이죠. 그래서 서울문화재단 이사장으로서 제 포부라고 한다면 '세계문화재단'으로 가야 되는 거 아닌가?(웃음) 그런 생각을 하고 있습니다.

배우님께서는 처음 연극포스터를 보시고 또 연극을 보시고 배우의 길을 걷게 되셨잖아요. 문화예술을 경험하고 느낀 그 순간이 배우님의 인생을 바꿨다고 볼 수도 있을 텐데요, 그런 면에서 문화예술교육이 나와 세상을 변화시킬 수 있다고 생각하시나요?

당연히 그렇게 생각하죠. 문화예술이라는 것은 우리에게 선택의 문제가 아니라, 꼭 필요한 요소라고 할 수 있습니다. 또 문화예술은 초미래, 당장 내일이나 모레의 문제가 아닌 그 이상의 미래 세상을 상상해내는 것이고, 어떻게 보면 존재가 있으면서도 없는 것이기 때문에 철저하게 문화적인, 예술적인 환경의 교육을 통해서만 성장하고 진화할 수 있다고 생각해요. 요즘 사람들은 집 장만하기 힘들다, 결혼하기 힘들다, 직장 구하기 힘들다는 등 세상을 살아가면서 많은 현실적인 문제들에 부딪치고 있어요. 하지만 그런 현실적인 것들이 구비되지 않더라도 문화예술은 충분히 즐길 수 있습니다. 거창한 것이 아니라도 좋아요. **좋은 작품을 하나 봤을 때 느낄 수 있는 행복, 또 좋은 음악을 하나 들었을 때 하루 종일 나를 지배하는 감정들, 저는 그러한 것들이 바로 예술의 힘이 아닐까 생각합니다. 그러므로 문화예술은 어떻게 접하고 받아들이느냐에 따라 삶의 근간을 완전히 바꿀 수도 있지 않을까, 그렇게 생각**

합니다.

바쁘신데도 여러 좋은 말씀 나눠 주셔서 진심으로 감사드립니다. 저희가 마지막에 항상 드리는 질문인데요. 배우 박상원의 꿈은 무엇인가요?

한 인간이 유명을 달리할 때는 도서관 하나가 없어진다는 말이 있어요. 저도 그 말에 공감합니다. 그래서 저는 죽을 때까지 좀 커다란 도서관 하나를 갖는 것이 소망입니다. 그러기 위해 자연인 박상원으로서는 좋은 사람, 또 연기자로서는 좋은 연기자의 모습을 갖고 있으면 좋겠어요. 교수로서는 학생들하고 더 잘 소통하는 교수가 되면 좋겠고, 서울문화재단 이사장도 잘해서 좋은 문화를 견인해나가는 환경을 만들 수 있으면 좋겠고……. 그러나 무엇보다 저는 그 모든 것들을 통틀어서 연기자다, 그래서 아주 오래오래 도전하고 연기하는 배우 박상원이 되고 싶습니다. 아마 모든 배우들이 저하고 비슷하지 않을까요?(웃음)

"대중들에게 감동을 준다는 것은 상대방의 마음을 가져오는 거예요. 저는 좀 우둔하게 너무 똑똑한 척하지 않고 뚜벅뚜벅 가는 연기자가 되라, 저 또한 지금까지 그렇게 걸어왔다고 생각하고, 또 함께 그렇게 걸어가자고 이야기합니다."

배우 ✦ 박상원

어느 날 예술이 시작되었다

1판 1쇄 발행 2022년 2월 28일

기획 한국문화예술교육진흥원 × EBS
지은이 EBS 〈예술가의 VOICE〉 제작팀, 고희정

펴낸이 김명중 | **콘텐츠기획센터장** 류재호 | **북&렉처프로젝트팀장** 유규오
북팀 박혜숙, 여운성, 장효순, 최재진 | **마케팅** 김효정, 최은영

책임편집 이만근 | **디자인** 말리북 | **사진** 예병헌 | **인쇄** 재능인쇄

펴낸곳 한국교육방송공사(EBS)
출판신고 2001년 1월 8일 제2017-000193호
주소 경기도 고양시 일산동구 한류월드로 281
대표전화 1588-1580 **홈페이지** www.ebs.co.kr

ISBN 978-89-547-6387-5 (03600)